KOREAN ART BOOK

이 책을 만드는 데 도움을 주신
국내외 국공립·사립 박물관과 각 대학 박물관,
그리고 각 문화재 소장 사찰 및 개인 소장가 여러분들께
깊은 감사를 드립니다.

아름다움은 그것을 알아보고 아끼고 간직하는 이들의 것입니다.

옛 사람들의 삶 속에서 태어나 그들의 미의식을
꾸밈없이 담고 있는 한국의 문화 유산을
오늘의 삶 속에서 다시 새로운 눈으로 바라보고자 합니다.
우리의 눈을 가렸던 현학적인 말과 수식들을 말끔히 걷어내고,
가까이 할 수 없었던 값비싼 미술 도록의 헛된 부피를 줄여
서가가 아닌 마음 속에 담을 수 있는 책을 만들고자 합니다.
한점한점의 미술품에 깃든 우리의 역사와 조상의 슬기를 얘기하고,
시대의 그림자를 따라 펼쳐지는 아름다운 우리 미술의 변천을
뜨거운 애정과 정성으로 엮고자 합니다.
이 작은 책이 '우리 자신 속의 얼어붙은 바다를 깨는 도끼'가 되어
또 하나의 세계로 우리를 성큼 이끌고
문화의 새로운 세기를 여는 희망이 되기를 바랍니다.

예경

정병모 鄭炳模

1959년 서울에서 태어났다.
서울시립대학교 건축공학과를 졸업한 후 한국정신문화
연구원 한국학대학원에서 석사학위를 받았으며 동국대
학교 대학원 미술사학과에서 박사학위를 받았다.
한국정신문화연구원 편수연구원을 역임했고,
현재 성보보존위원회 전문위원, 한국미술사연구소 감사,
경주대학교박물관장을 맡고 있으며 경주대학교 교수로
재직중이다.

일러두기

1) 이 책에서는 선사시대부터 조선시대까지의 회화를 다루었으며, 조선시대의 경우 19세기까지의 작품
 을 수록하였다.
2) 고려 이전에는 시대별 특징으로, 고려 이후에는 화목별로 나누어 설명하였고, 각각의 화목 안에서 다
 시 작품이 제작된 시대순으로 설명하였다.
3) 작가의 생몰연대와 이름의 한문표기는 Ⅱ권의 부록에서 따로 다루었으므로 본문에서는 생략하였다.
4) 각 작품의 부분도에는 별도의 설명을 달지 않았으며, 단 본도와 나란히 실리지 않은 경우에만 설명
 을 덧붙여 주었다.
5) 작품의 설명은 작가이름, 제작시기, 문화재명칭, 재료, 크기, 소장처 순으로 실었다.
6) 화첩에 실린 작품의 경우 작가이름 앞에 화첩의 제목을 실었다.

회화 I

한국회화의 흐름

한국회화는 선線의 예술이다. 중국 청淸나라 화가인 스타오(석도石濤)는 회화의 근본이 일획一劃에 있다고 보았는데, 이는 동양회화의 뿌리가 선에 있다는 점을 지적한 것이다. 붓으로 할 수 있는 필선의 표현은 무궁무진하다. 봄 누에가 토해 낸 명주실처럼 부드럽고 가는 선이 있는가 하면, 도끼 자국처럼 딱딱한 선표현도 있다. 말랐지만 단단한 기운을 느낄 수 있는 선이 있는가 하면, 살쪘지만 무른 느낌의 선도 있다. 선을 표현하는 필법筆法, 먹으로 면을 처리하는 묵법墨法, 빛깔로 생생함을 돋우는 채색법, 성글고 밀집된 공간을 짜임새 있게 구성하는 구도 등에 대해 깊은 이해가 있어야 동양회화를 제대로 감상할 수 있다. 여기에 덧붙여 회화사적 지식을 갖추어야 한국회화를 제대로 감상할 수 있을 것이다.

한국회화는 도구의 사용에서 세 번 큰 변화를 겪었다. 첫째, 선사시대에는 날카로운 도구를 이용하여 바위 위에 새긴 암각화가 주류를 이루었고 둘째, 역사시대에는 종이와 붓, 먹으로 그린 수묵화水墨畵가 유행하였으며 셋째, 근대 이후에는 유화가 도입된 것이다. 암각화는 시베리아에서 시작되어 중국을 거쳐 우리나라에 전래된 국제적인 표현매체로, 이른 시기에 이처럼 광범위한 국제 교류가 이루어진 것은 놀라운 일이다. 또한 종이와 붓, 먹을 재료로 사용한 그림은 중국에서 시작하여 우리나라, 일본, 베트남 등지로 퍼져 나갔는데, 이들 그

◀ 정선의 인왕제색도 부분도

림의 제작이 한자漢字의 전래와 더불어 이루어졌다는 점에 주목할 필요가 있다. 우리는 이 영역을 한자문화권이라 부르는데, 이는 동양화의 영역권과 궤를 같이 한다. 유화는 18세기 서양화가 전래된 이후 20세기에 들어서서 고희동古羲東(1886~1965) 등 우리나라 화가에 의하여 그려졌다. 따라서 한국회화를 살펴보기 위해서는 이러한 국제적인 흐름 속에서 한국회화가 어떠한 특징을 보이는가를 파악해야 할 것이다.

그렇다면 한국회화의 특징은 무엇인가? 한국회화의 특징을 한마디로 정의하기는 어렵다. 왜냐하면 고구려 고분벽화, 고려 불화, 조선의 회화 등 시대마다 그 취향이 다르고 장르마다 변하기 때문이다. 그렇다하더라도 그 밑바탕에 흐르는 한국적 특징은 분명히 감지된다. 한국인들은 지나치게 번잡한 것을 피하고 여유로운 것을 선호하며, 인위적이고 기교적인 것보다는 자연스럽고 질박한 것을 좋아하고, 날카롭고 강한 것보다는 부드럽고 온화한 것을 사랑하며, 직설적인 표현보다는 은유와 해학의 멋을 즐겼는데 이러한 정서가 회화에 고스란히 담겨 있는 것이다.

선사시대의 회화

선사시대 사람들이 남긴 회화 활동의 흔적은 암벽에 새겨진 암각화와 청동기에 묘사된 선각표현 등에서 엿볼 수 있다.

암각화는 150여 개 나라에 산재되어 있을 정도로 범세계적인 선사유적으로, 이 중 우리의 암각화는 시베리아 알타이 지역의 암각화에 그 연원을 두고 있는 것으로 파악되고 있다. 알타이Altai 지역의 암각화는 수렵어로생활을 그린 내용과 얕게 쪼아 파는 기법 등에서 우리와 유사하다. 이 지역의 암각화는 중국으로 건너와 넓은 지역으로 확산되었는데, 중국에서는 지금까지 약 140여 곳에서 암각화가 발견되었다. 우리나라 암각화와 유사한 구상적 형상의 암각화는 알타이 지역에서 신장, 깐수, 내몽골 지역을 거쳐 한반도로 전해진 것으로 파악되고 있다. 한반도에서는 울주를 기점으로 경주, 포항, 영주, 안동, 영천, 고령, 함안, 남원, 여수, 남해 등 주로 경상도를 중심으로 한 남부지방에 집중되어 있다. 이처럼 암각화는 선사시대에 조성된 국제적인 유적으로서, 이른 시기에 이미 우리의 상상을 뛰어넘을 정도로 광범위한 지역적 교류가 이루어졌던 것을 알 수 있다.

우리나라 암각화는 바위 위에 청동기와 같은 용구로 쪼으고 갈아 형태를 묘사하는 암각기법으로 표현된다. 시대는 학자에 따라 차이가 나는데 대개 청동기시대 전후에 제작된 것으로 추정된다. 내용은 고래·거북이·사슴·호랑이·멧돼지 등의 짐승과 이들을 포획하는 사냥장면 등이 그려지는 구상적 형상과 동심원문, 마름모문 등의 기하학적 형상, 그리고 검파

의 형태로 표현된 문양 등이 주류를 이루었다.

삼국시대~통일신라시대의 회화

삼국시대에 들어와서는 표현매체에서 큰 변화가 일어났다. 바위에 '새긴 그림'에서 붓에 먹을 찍어 그리고 채색하는 '붓 그림'으로 표현매체가 바뀐 것이다. 붓은 기원전 1세기 전후에 조성된 것으로 추정되는 의창 다호리고분에서 발굴된 점으로 보아 원삼국시대부터 붓을 사용했던 사실이 확인되었으나, 실제로 제작된 작품으로는 4세기의 고분벽화에서 비로소 그 양상을 살펴볼 수 있다.

고분벽화의 시작은 만보정萬寶汀 1368호고분과 같이 4세기 전반 무덤 안의 벽면을 들보와 기둥만을 그린 데서 출발하였다. 들보를 경계로 벽면은 현세, 천장은 내세로 인식되었다. 즉, 무덤안은 현세에서 내세로 연결되는, 차원을 초월하는 공간인 것이다. 초창기인 4~5세기에는 주로 풍속도가 그려졌다. 풍속도는 묘주도를 중심으로 생전에 누렸던 부귀영화와 권세, 각종 생활상, 그리고 신선사상의 내세인 선계仙界로 오르는 의식장면이 묘사되었다. 이들 벽화는 주로 고구려의 두 번째 수도인 집안과 세 번째 수도인 평양 부근에 집중되어 있는데, 이 두 지역 고분벽화는 그 양식에 있어서 차이가 난다. 집안 지역의 고분벽화는 점무늬의 의상, 아랫부분을 경사지게

나타낸 동작의 표현 등 고구려적인 특징이 짙은 반면, 평양 부근의 고분벽화에서는 중국식의 의상, 사실적인 표현 등 요동지방 고분벽화와의 관련성을 보이고 있다.

　　5세기에는 풍속도와 더불어 장식문양도가 유행하였다. 372년(소수림왕小獸林王 2년) 불교가 전래되면서 내세에 대한 인식이 바뀌고 이에 따라 벽화의 주제도 연화문과 같은 장식문양도로 변하게 된다. 위아래가 어긋나게 규칙적으로 베푼 연화문 그림이 주로 많이 그려지는데, 이는 연꽃을 통하여 서방극락에 태어나길 바라는 연화화생連華化生의 의미가 담겨 있다.

　　그러나 7세기에 들어서서 불교가 쇠퇴하고 도교가 성행하면서 다시 고분벽화의 주제가 변하게 된다. 청룡, 백호, 현무, 주작의 사신도가 중심 주제로 각기 네 벽에 나누어 그려지는데, 이들 사신도가 주검을 보호하는 지킴이로서 역할을 하게 되는 것이다. 사신도 무덤벽화가 등장하면서 고구려 고분벽화는 세련된 형상에 역동감이 강해지고, 다채롭게 표현된다. 사신도의 벽화는 회화사적으로 절정에 달하지만, 정치적으로 종말을 치닫으면서 명암이 엇갈리게 된다.

　　통일신라시대에 이르러서는 기록을 통해서 솔거率居, 홍계弘繼, 김충의金忠義 같이 국제적으로 이름을 날린 화가들의 이름을 접할 수 있다. 이 시대에는 당나라와의 빈번한 회화교류

와 더불어 수준 높은 회화 활동이 전개되었다. 현재 남아 있는 통일신라시대의 회화자료로는 불경의 표지 그림인 〈대방광불화엄경변상도〉가 있는데, 여기에 그려진 보살들의 아름다운 자태는 통일신라 불교회화의 사실적이고 이상적인 특징을 보여준다.

고려시대의 회화

고려시대에 들어와서는 산수화의 비중이 커졌다. 고분벽화에서는 배경이 인물이나 나무보다 작게 표현되었던 반면 고려시대에 와서는 자연의 위용을 마음껏 표현한 거대한 산수로 그려졌다. 산수가 제 크기를 찾아 크게 그려졌다는 것은 자연에 대한 인식이 높아진 것을 의미하는데, 이러한 변화는 도가적인 자연관의 영향으로 보인다.

산수가 화면에서 차지하는 비중이 언제부터 커졌는지 그 구체적인 시점을 지금으로서는 헤아리기 어렵다. 하지만 남아 있는 작품을 통해 보면 11세기에 제작된 〈어제비장전변상도〉가 가장 이른 예로, 이 변상도에는 북송대의 이곽파李郭派 화풍이 반영되어 있다.

이러한 산수화의 등장은 12세기에 들어서서 이녕李寧을 중심으로 실경산수화의 발달을 가져온다. 이녕은 서화에 안목이 높은 북송의 휘종徽宗이 묘수妙手라고 칭찬을 아끼지 않은

화가인데, 〈천수사남문도天壽寺南門圖〉, 〈예성강도禮成江圖〉 등 실경산수화를 그렸음을 기록상으로만 확인할 수 있고 실물은 아쉽게도 한점도 전하지 않는다.

불교국가인 고려시대에 가장 발달한 회화는 역시 불화이다. 특히, 13세기부터 14세기까지 고려불화가 융성하게 발달하였는데, 이 시기는 무신 귀족들이 득세하고 원나라의 간섭을 받던 때이다. 현재 남아 있는 고려불화는 140여 점에 달한다. 이들 불화를 주제별로 분류하면, 아미타불화가 가장 많이 남아 있고 그 다음으로는 관음보살도와 지장보살도가 순서를 잇고 있다. 고려불화에는 현세에 평안하고 내세에 극락왕생하기를 바라는 귀족들의 현세기복적인 염원이 담겨 있는 것이다.

고려불화의 아름다움은 유려한 곡선미와 섬세하고 화려한 장식성에 있다. 어느 한곳도 멈춤이 없이 편안하게 흐르는 곡선의 형상과 투명한 베일 안에 비쳐보이는 정교하고 화려한 문양 표현의 고려불화는 세계적인 미술로 부족함이 없다. 이와 대조적으로 심연深淵처럼 단순하게 처리한 배경에서는 깊은 종교성을 감지할 수 있다.

섬세한 필선 하나하나에 쏟는 정성은 공덕을 쌓는 행위에 다름 아니다. 고려의 권문세가들은 이처럼 불보살을 통해서 그들의 삶을 엮어가고 죽음을 대비하였던 것이다.

조선시대의 회화

조선시대는 일반회화가 가장 발달한 시기이다. 삼국시대에
는 고분벽화, 고려시대에는 불화가 가장 뛰어났다면, 조선시대
회화는 일반회화로 대표될 수 있다. 일반회화란 신앙이나 종
교와 같은 특정한 목적에 의하여 제작된 것이 아닌 감상용 그
림을 말한다.

조선이 건국된 직후인 15세기에는 고려시대에 이어 북송
의 이곽파李郭派와 남송의 마하파馬夏派 화풍이 중심이 된 북
종화풍北宗畵風이 영향을 미쳤고 당시 최고의 화가였던 안견
安堅의 화풍이 일파를 이루며 시대를 풍미했다. 초창기의 작품
속에는 건국기의 새로운 의욕이 화면 곳곳에서 감지된다. 유
교국가의 체제와 제도가 정립된 16세기에는 회화에서 조선적
인 특색이 부각되기 시작하였다. 물론 이 시기에도 명대 절파
浙派 화풍이 전래되는 등 국제적인 문화 수용에도 결코 소홀
하지 않았지만, 이 또한 이내 조선화되어 산수화의 넓은 공간
감과 질박한 필치, 영모화의 정겹고 따뜻한 정서 등에서 조선
적인 취향이 물씬 풍기는 화풍이 유행하였다.

1592년 임진왜란부터 1636년 병자호란까지 연이은 전쟁
을 겪으면서 조선의 문화는 암흑기로 들어서게 된다. 숙종 때
에는 전쟁으로 상실된 궁정소장의 회화들을 사대부가 전하는
회화들을 임모하여 채울 정도로 심각한 상황이 전개되었다.

반면 전란 직후 복구사업에 사찰의 기술자들과 노동력이 동원되고 그 보상으로 사찰의 재건이 활발하게 이루어지면서, 불교미술은 오히려 융성하게 발달하게 되었다.

침체를 겪던 일반회화는 영·정조시대인 18세기에 다시 눈부신 발전을 거듭하게 되는데 상업의 발달로 인한 경제적 성장에 힘입어 일반회화가 다양하게 전개되는 이 시기를 '조선회화의 르네상스'라고 칭송할 만하다. 실경을 소재로 한 진경산수화가 유행하고, 영모화, 초상화 등에서 사실적인 표현방식이 발달하며, 명나라 및 청나라의 남종화풍이 풍미하게 된다. 19세기에는 김정희金正喜를 중심으로 청나라 문인화풍이 득세한다. 이 문인화풍은 간일한 표현과 이념성이 강한 특징을 보인다. 그리고 현란한 기량으로 풍부한 회화성을 발휘했던 장승업張承業을 끝으로 조선시대 회화는 막을 내리고, 그의 제자인 안중식安仲植과 조석진趙錫晉을 경계로 근대화단으로 넘어가게 된다.

선사시대의 회화

선사시대의 회화는 새긴 그림이 주류를 이루고 있다. 바위 위에 새기고 청동기에 새겨 그들의 신앙과 생활을 표현하였다. 이 가운데 바위 위에 새긴 이 시대를 대표하는 암각화는 크게 세 가지 유형으로 분류할 수 있다. 첫째 구상적인 형상을 표현한 것, 둘째 기하학적 형상을 구현한 것, 셋째 검파형 문양을 그린 것 등이다.

우리나라에서 가장 이른 시기에 나타난 암각화는 울주 대곡리 암각화이다. 이 암각화에는 자연적인 형상이 주로 그려져 있는데, 이는 수렵어로생활의 반영이다. 암각화에 새겨진 고래, 물개, 호랑이, 사슴 등은 당시 사람들의 사냥감으로, 이를 바위 위에 새기는 행위는 안전하게 다량으로 포획하고자 하는 소망을 담은 주술적 의례였다. 선사미술에서 그림 그리는 행위는 대상을 사실적으로 복사하는 작업과는 근본적으로 다르다. 묘사된 형상에는 단순한 재현 이상의 주술적인 염원이 담겨 있는 것이다. 그들은 대상을 보다 사실적으로 표현함으로써 자연을 더욱 확실하게 지배하고자 하였다.

기하학적 형상을 대표하는 유적은 울주 천전리 암각화이다. 이 바위에는 동심원무늬, 마름모무늬, 가지무늬, 우렁무늬

등 지금 상황으로는 알 수 없는 문양들로 가득 차 있다. 수렵어로생활이 점차 농경생활로 바뀌는 과정에서 미술은 획기적으로 변화하게 되는데, 농업생활에서는 지상의 자연물보다는 기후의 변화나 재해를 일으키는 보이지 않는 힘에 끊임없이 신경을 써야 했을 것이다. 그리하여 자연현상을 주재하는 하늘의 존재에 대한 두려움이 커지고 지상의 자연물에 대한 주술적 신앙이 옅어지면서, 대신 전혀 실체를 감지할 수 없는 막연한 존재에 대한 종교심이 나타난 것이다. 이러한 현상은 표현 방식에도 영향을 미쳐 지상의 구체적인 자연물의 형상과는 거리를 둔 기하학적 형상이 등장하기에 이른다.

우리나라에서 가장 많이 나타나는 암각표현은 검파형 문양이다.

검파형 문양은 학자에 따라, 방패형, 검파형, 패형牌形 등 다양하게 해석되지만, 한국적인 특색이라는 점에서는 의견이 일치하고 있다. 이 문양의 암각화는 영일 칠포리 암각화, 경주 상신리 암각화, 경주 석장동 금장대 암각화, 영천 보성리 암각화, 영주 가흥동 암각화, 고령 안화리 암각화, 남원 대곡리 암각화 등이 있다.

울주 대곡리 암각화 蔚州大谷里岩刻畵

대곡리 암각화에는 바다짐승·들짐승·사람 등이 새겨져 있다. 왼쪽에는 고래·물개 등의 바다짐승, 오른쪽에는 호랑이·사슴·멧돼지·개 등과 같은 들짐승을 새겨 놓았다. 오른쪽 끝에는 별도로 다듬어진 작은 면에 위쪽에는 호랑이 한 마리, 아래쪽에는 고래 한 마리를 새겼다. 이들은 들짐승과 바다짐승을 대표하는 상징성을 갖는 동물들로, 이른 시기 이 지역의 생업이 수렵어로 생활임을 알려주는 중요한 정보가 되어준다.

이 암각화에는 약동하는 생명력이 내재되어 있다. 왼쪽의 고래 무리 가운데는 물위로 튀어 올랐다가 힘차게 강하하는 고래와 춤을 추는 듯 율동을 가미한 고래가 있다. 특히, 강하하는 고래는 덩치도 큰데다 힘줄까지 표현되어 있어 강렬한 힘이 느껴진다. 선사시대의 조형행위는 미분화된 삶에 대한 생명력 그 자체이다. 그것은 오늘날처럼 조형세계의 영역이 뚜렷하게 구분되지 않았던 시대의 총체적인 삶 그대로인 것이다.

암각화의 표현방식으로는 실루엣을 이용한 형태표현과 투시기법이 사용되었다. 세부의 표현을 생략하고 대상의 형상만을 표현한 실루엣적인 처리가 주류를 이루고 있다. 이 암각화 왼쪽 위에는 무릎을 약간 구부리고 두 손을 얼굴에 댄 인물상이 있다. 이 모습을 보면, 무언가 간절히 기원하고 있다는 것을 알 수 있는데, 학자들은 이 인물을 하늘을 향해 기원하고 있는 제사장으로 해석한다. 또한 그 줄 아래에는 사지를 쭉 뻗고 누워 있는 모습의 인물상이 있다. 이 상은 손발을 크게 그려 강조하였는데, 대개 엑스터시의 경지에 빠져 있는 무당으

로 해석된다. 고래잡이 모습도 재미있는데 카누같이 폭이 좁은 배를 타고 고래에 작살을 매기고 숨을 거둘때까지 쫓아가는 장면은 지금과 크게 다를 것이 없다. 이처럼 그림자의 윤곽만 표현하였지만 그것이 무엇을 하는 모습인지를 알 수 있을 뿐만 아니라 감정까지도 강하게 느낄 수 있다.

이 암각화에서는 날카로운 도구로 돌을 쿡쿡 쪼아내는 쪼으기기법으로 면과 선을 표현하였다. 이러한 기법을 사용한 암각화는 비교적 시대가 올라가는데, 대개 신석기 후기에서 청동기 중기로 추정한다.

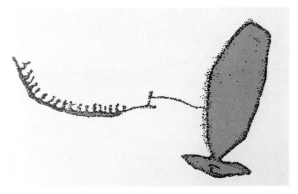

도 1의 부분 재현도

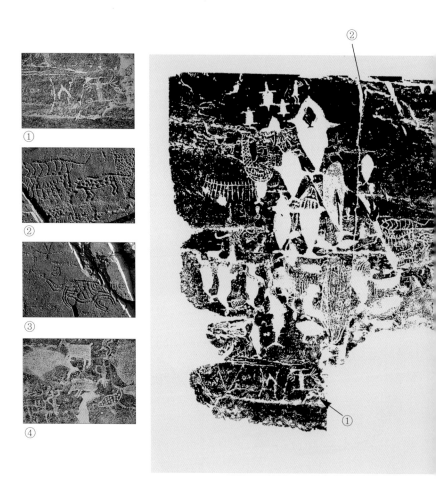

①

②

③

④

②

①

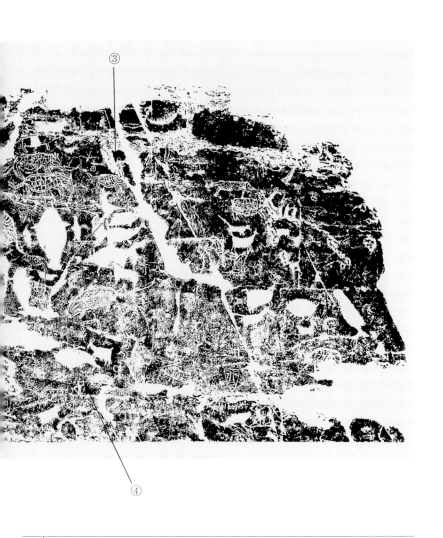

③

④

│ 신석기 후기～청동기 중기, 국보 285호, 암벽 위에 선각·면각, 경상남도 울주군 대곡리

울주 천전리 암각화 　蔚州川前里岩刻畵

　　울주 천전리 암각화는 크게 세 시대에 걸쳐 제작되었다.
왼쪽에는 대곡리 암각화와 같은 구상적인 형상이 새겨져 있
고, 중앙과 오른쪽 상단에는 기하학적 문양이 주류를 이루며,
하단은 선긋기로 되어 있다. 이들은 각각 선사시대 후기, 청동
기시대, 고신라古新羅시대 등 긴 세월에 걸쳐 만들어진 것이다.

　　왼쪽 일부분에는 대곡리 암각화처럼 구상적인 형상이 묘
사되어 있다. 여기에 나타난 동물들이 교미를 하거나 서로 애
무하는 장면은 '관계'에 대한 표현의 반영이다. 대곡리 암각화
에 바다짐승과 들짐승의 상징적인 관계가 표현되었다면, 여기
에는 암수가 쌍으로 엮어내는 생리적인 관계가 그려져 있으며
이 관계는 아직 사회적인 연계성이 표현된 것이 아니라 본능
에 근거를 두고 있다.

　　중앙과 오른쪽 상단에는 기하학적인 형상이 새겨져 있다.
동심원무늬, 마름모무늬, 가지무늬, 우렁무늬 등 무슨 의미인지
알 수 없는 문양들로 가득차 있다.

　　이러한 조형성의 변화는 생활 및 신앙의 변화에 따른 결
과로 보인다. 수렵어로생활은 점차 농경생활로 바뀌었는데, 이
생활의 변화는 미술에 있어서는 가히 혁명적인 변화를 초래하
였다. 농경의 증가와 더불어 자연 현상에 대한 의존이 커지면
서, 지상의 자연물에 대한 주술적 신앙이 엷어지고 대신 전혀
실체를 감지할 수 없는 막연한 존재에 대한 종교심이 나타난
것이다. 이러한 현상은 표현방식에도 영향을 미쳐 구체적인
자연물의 형상과 거리를 둔 기하학적 형상이 등장하기에 이른

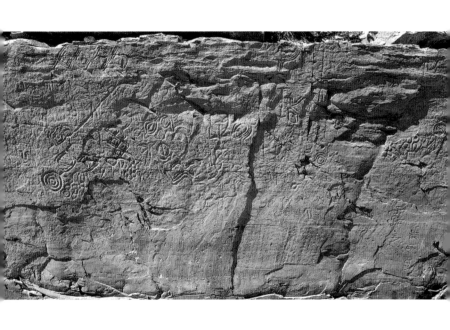

신석기 후기~고신라, 국보 147호, 암벽 위에 선각·면각, 경상남도 울주군 천전리

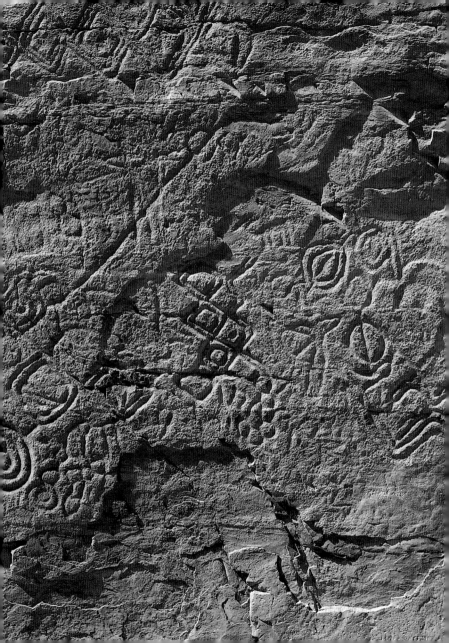

다. 이 암각화의 기하학적 문양은 현대의 추상회화에서와 같이 무의식의 내면세계를 표현한 것이 아니라 해, 남녀생식기 등 생명의 근원과 본질을 표출한 것으로 볼 수 있다. 그것은 생명을 근간으로 하는 우주적 본질을 강조하는 의도이지 생명의 정지가 아니다. 동적인 수렵어로생활과는 달리 정적이고 사색적인 농업생활에 걸맞게 정적인 형상이 주조를 이루게 된다. 또한 그 표현기법을 살펴보면, 먼저 쪼으기를 한 다음에 다시 그 부분을 갈아 깔끔하게 정리하였다. 이것은 쪼으기기법에서 한 단계 진전된 것이다. 이러한 까닭에 이 유적은 청동기시대에 제작된 것으로 추정된다.

맨 아래에는 신라시대에 새겨진 명문銘文과 선각표현이 보인다. 내용은 말을 탄 인물, 배, 용으로 보이는 동물, 말, 사람, 새 등이며 이처럼 날카롭게 그은 선묘는 신라의 토기에서 보이는 것과 같은 양식이다. 처음에 쓰여진 명문은 525년(법흥왕法興王 12년)에 쓰여진 것이고, 추가된 명문은 539년(법흥왕 26년)에 제작된 것으로 추정된다.

◀ 도 2의 부분도

농경문 청동기 農耕紋靑銅器

외곽선을 따라 연속적으로 거치문鋸齒紋을 새겨서 전체적인 틀을 만들고 가운데에 격자무늬 기둥을 세워 좌우로 공간을 마련했는데, 여기에 각각 다른 내용의 인물·풍속 장면을 담았다. 자세히 들여다보면, 왼쪽 공간에는 머리에 깃을 꽂은 인물이 새를 잡는 장면이 그려져 있고 그 앞에는 배부분이 볼록하고 몸 전체에 그물모양의 무늬가 새겨진 그릇이 놓여 있다. 오른쪽 공간의 상단에는 네모지게 표현한 작은 농지農地를 향하여 따비질을 하는 사람이, 하단에는 농기구를 높이 쳐든 인물이 등장한다. 농부의 머리에 꽂은 두 가닥의 깃에서는 신라의 조우형鳥羽形 관식冠飾이 연상된다.

인물은 간략한 선으로 골격만을 묘사하였는데, 순간적인 동작을 포착하여 묘사한 상징적인 표현이 매우 뛰어나다. 인물의 성기를 노출시킨 점이나 몸 속까지 투과하여 표현하는 X-레이 기법을 사용한 점에서는 대곡리 암각화[도1]와 기법상 유사함을 엿볼 수 있다.

제사 의식에 쓰였을 것으로 생각되는 청동기의 일부로, 윗면이 기와집의 지붕 모양을 닮았다. 윗 부분에는 용도를 알 수 없는 여섯 개의 구멍이 뚫어져 있는데 아마도 끈을 꿰어 다른 기물과 연결하여 사용하지 않았을까 생각된다.

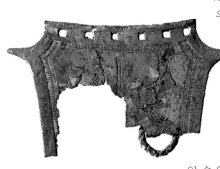

3 | 청동기시대, 청동, 7.3×12.8cm, 국립중앙박물관 소장

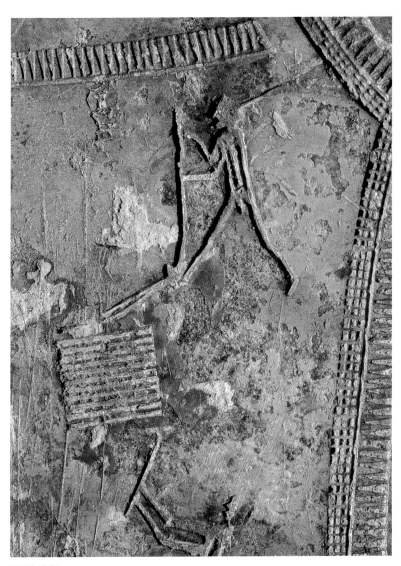

도 3의 부분도

고분벽화

　　권력과 재력을 갖춘 왕족이나 귀족들은 견실하고 큰 무덤을 조성한 뒤 회화와 부장품으로 꾸며 사후의 세계를 마련하였다. 왜 고구려인들은 죽음의 세계를 그토록 화려하고 사치스럽게 치장하였는가? 과연 그들은 어떠한 믿음과 신앙때문에 그러한 역사를 진행하였는가? 무덤이란 원래 죽은이만을 위한 폐쇄적인 공간이다. 이제는 여러 가지 이유로 세상에 공개되면서 고구려인의 찬란한 예술세계가 알려졌다. 벽화를 살펴보면, 사후세계에 무엇을 원하고 그것을 어떻게 형상화하였는지를 알 수 있다.

　　사후세계에 대한 고대인들의 바램은 크게 세 가지 유형으로 형상화되었는데, 이를 주제별로 분류해보면 풍속도, 장식문양도, 사신도로 나눌 수 있다. 주제에 따라 생사관生死觀도 다를 뿐더러 추구하는 조형세계도 다르다.

　　인물도人物圖　무덤주인의 생활상을 그린 인물도는 4~5세기에 제작된 초기 고분에 나타난다. 무덤의 구조는 앞방과 널방으로 이루어진 이실묘二室墓가 가장 많고 삼실묘·단실묘도 있는데, 이는 죽은 이의 집을 재현한 것이다. 실제 목조건

물을 재현하기 위하여 벽에 기둥, 들보 등 건축구조물을 표현하거나 석실 안에 돌기둥을 세우기도 한다. 천장에는 해, 달, 별, 구름을 그려 선계仙界를 나타내고, 벽에는 장막 속의 주인 초상을 비롯하여 시위도, 행렬도, 수렵도, 가무, 씨름, 남녀인물도, 전투도 등 생전의 생활상과 선계를 오르는 제례의식이 그려졌다. 여기에는 생전에 누렸던 권세와 부귀영화를 사후세계인 선계에서도 그대로 유지하기를 소망하는 신선사상이 깔려 있다.

4세기의 인물도 벽화는 중국적인 특징이 보이나, 5세기에 접어들면서 인물도는 점차 고구려적인 색채가 짙어진다. 이 시기의 인물도로는 무용총의 무용도와 수렵도, 각저총의 씨름도, 쌍영총의 쌍기둥, 수산리벽화고분의 우아한 여인상, 삼실총이 역사상 등이 주목을 받고 있다.

장식문양도裝飾紋樣圖　372년(소수림왕小獸林王 2년) 고구려에 불교가 전래된 이후 5세기부터 불교적 색채를 띤 주재가 등장하는데 바로 장식문양도이다. 장식문양도는 연화문을 비롯하여 왕자문王字文〔석도石濤〕귀갑문·동심원문 등 패턴화

된 문양을 벽면에 베푼 것을 가리킨다. 연화문은 벽면 또는 천장 전체에 위아래가 어긋나게 규칙적으로 배치하였는데, 여기에는 사후에 서방극락에서 연꽃을 통해 보살菩薩이나 천인天人같이 불교의 이상적인 존재로 새롭게 태어나기를 바라는 연화화생蓮華化生의 소망이 담겨 있다. 환인 미창구 장군묘를 비롯하여 환문총, 동명왕릉 등이 대표적인 장식문양도고분이다.

　　사신도四神圖　6세기 이후 고구려 고분벽화는 주제에서 큰 변화가 일어나는데, 그것은 바로 사신도가 벽면을 차지하는 것이다. 무덤의 구조가 단실로 되면서 백호·청룡·주작·현무의 사신이 각각 동서남북의 네 벽면을 차지하여 바람신[풍신風神]으로서 사방을 지킨다. 이들은 결국 우주를 상징하는 것으로, 도교에서 연유한다. 무덤의 네 벽면을 사신도가 호위한다는 것은 원래 그 무덤의 주인공이 자연질서에 상응하는 권위(중국에서는 황제권皇帝權)를 가지고 있다는 것을 의미한다. 죽은 이가 신화 속에 나오는 영물의 수호를 받으니 황제와 같은 위세를 누릴 수 있는 셈이다. 그렇다고 고구려의 사신도고분이 모두 왕릉은 아니고, 귀족 무덤에도 사신도가 표현된

다. 이러한 전통은 조선시대까지 이어져, 왕릉의 벽화로 사신도가 그려졌다.

고분벽화는 고구려뿐만 아니라 신라와 백제에서도 제작되었다. 신라의 고분벽화는 순흥에서 어숙지술간묘와 순흥읍내리 벽화고분이 발견되었는데, 이들 벽화는 고구려의 영향이 짙다. 백제에서도 고구려 장식문양도와 사신도 고분벽화의 영향을 받은 부여 능산리 고분벽화, 부여 송산리 고분벽화 등이 알려져 있다. 통일신라에 들어와서도 고분벽화의 제작이 이루어졌다. 삼릉 가운데 중앙에 위치한 전傳 신문왕릉 神文王陵에서는 당나라벽화와 같은 병풍형식의 벽화가 확인되었다. 발해에서도 정효공주묘, 삼릉둔벽화고분 등 고구려 양식을 계승하고 당나라 양식을 수용하여 발해화한 고분벽화가 제작되었다.

안악3호분 주인상 安岳三號墳主人像

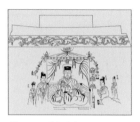

참고 1. 도 4의 배치도

참고 2. 안악3호분 묘주부인상

안악3호분은 지금까지 발견된 고구려의 벽화고분 중에서 가장 큰 규모이고 제작연대가 알려진 것 가운데 가장 이른 시기의 고분벽화다. 뿐만 아니라 이 고분벽화는 벽화의 내용이 풍부하고 묘사력 또한 뛰어나 특히 중요시된다. 문지기상 위에는 묵서墨書로 된 명문銘文이 남아 있어 '동수冬壽'의 이름과 출생지 및 관직의 내용까지 적혀 있는데 이 사람이 묘주인인지 아니면 문지기인지 논란이 되고 있다.

무덤은 입구로부터 연이어 세 개의 방이 연결되어 있고 이 중 가운데 방 양옆으로 곁방이 딸려 있는 구조로 되어 있다. 묘주인도^{도4}는 서쪽에 딸린 곁방의 서쪽 벽면에 그려져 있다. 각 방의 벽면에는 주인공과 관련된 다양한 행사장면과 행렬도, 생활장면 등이 그려져 있고, 그 외에도 당시의 생활 전반을 알려주는 부엌·우물·방앗간·마구간 등이 묘사되어 있다. 이 중 묘주인의 초상을 그린 묘주인도가 가장 중요하다. 붉은 색의 휘장 아래 놓여진 평상 위에 털부채를 쥐고 앉아 있는 묘주인은 매우 위엄있는 모습으로 그려졌다. 묘주인은 크게 그리고 시종은 작게 그리는 등 신분이나 지위에 따라 인물의 크기를 달리 하고 있는 것이다. 짙은 눈썹과 팔자수염, 고양이털 같은 턱수염을 가진 묘주인은 가는 선묘로 전체를 묘사하고 굵은 주색朱色의 붓 선으로 옷의 문양을 나타내었으며 휘장도 붉은색의 선으로 표현하여 매우 생기가 있다. 이러한 묘주인상은 이후 고구려 초상풍속도의 핵심적인 주제가 되었다.

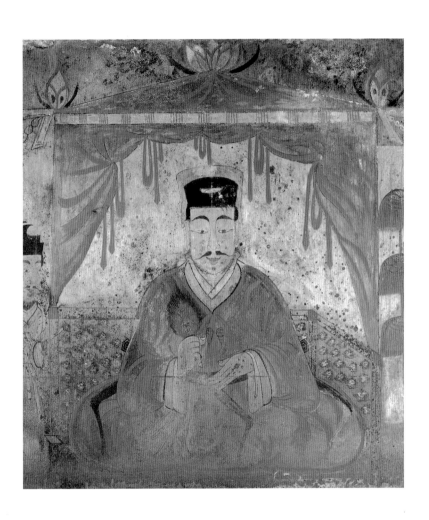

덕흥리 벽화고분 묘주인상과 십삼태수하례도

德興里壁畵古墳墓主人像과 十三太首賀禮圖

 덕흥동 무학산 기슭에 자리하고 있는 덕흥리 벽화고분[참고1]은 '유주절사幽州刺使'라는 관직을 지낸 바 있는 '진眞'이 영락永樂 18년(408년)년에 묻힌 무덤이다. 이 고분벽화는 안악3호분의 경우처럼 묘주인의 생활상이 중심을 이루는데, 앞방과 널방으로 이루어진 두 개의 방에는 좌우로 묘주인 부부상과 행렬장면, 수렵장면, 접견장면 등이 묘사되어 있다.[참고2]

 이 고분벽화에서 가장 주목을 끄는 장면은 13명의 태수가 주인공에게 하례하는 모습이다. 묘주인상이 그려진 앞방의 북쪽 벽을 중심으로 왼편의 2단으로 나누어진 공간에는 가슴 앞에 손을 모으고 묘주인에게 경축 인사를 올리는 각 지역의 태수가 묘사되어 있는데, 생전에 묘주인이 얼마나 권세를 누렸는가를 이 장면만 보아도 충분히 알 수 있다. 13태수가 하례하는 장면뿐만 아니라 널방 북벽에 그려진 묘주인 부부상의 양쪽으로는 시중드는 사람들이 삼단으로 줄을 서 있고, 묘주인이 행차하는 곳마다 시중 드는 사람들이 공손한 자세로 준비하고 있다. 이 고분벽화에서 묘주인의 권세는 하례와 시위하는 사람들을 통해 강조되고 있다.

참고 1. 덕흥리벽화고분 전경.

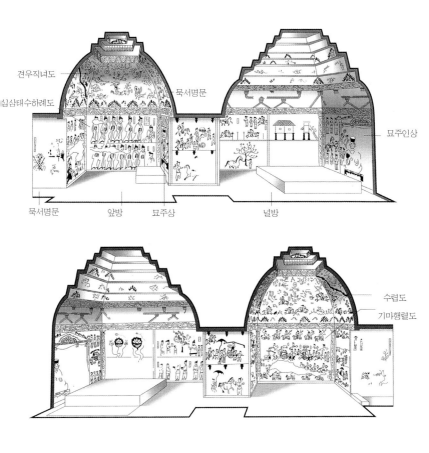

견우직녀도

십삼태수하례도

묵서명문

묘주인상

묵서명문　　　앞방　　　묘주상　　　널방

수렵도

기마행렬도

참고 2. 덕흥리 벽화고분 배치도

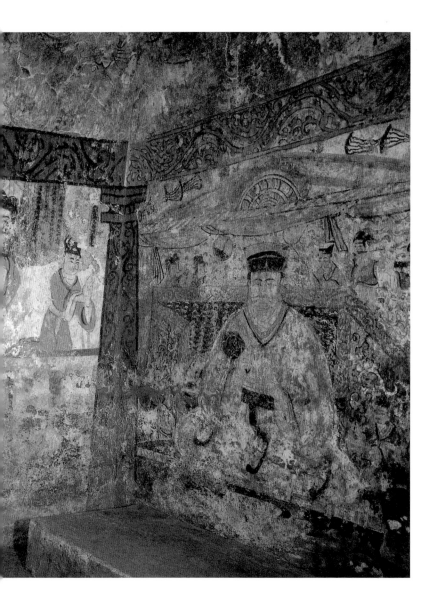

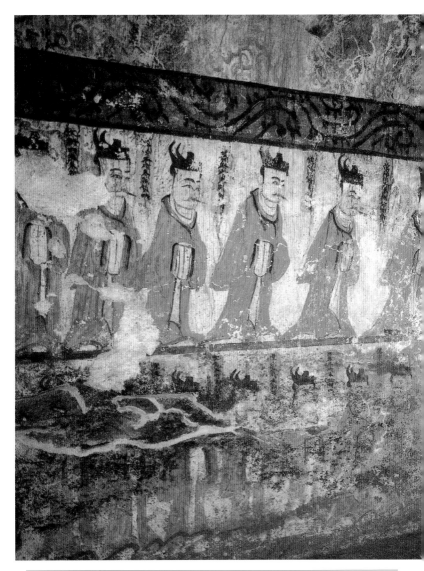

| 고구려 408년, 평안남도 남포시 강서구역 덕흥동

덕흥리 벽화고분 수렵도

德興里壁畵古墳狩獵圖

덕흥리 벽화고분의 앞방 천장은 둥근 돔처럼 생겼는데, 이 천장의 동쪽 면에는^{참고2 도5} 사냥하는 장면이 그려져 있고, 남쪽 면에는 견우직녀의 이야기가 그려져 있다. 벽면의 하단에는 일정한 간격으로 휘날리는 불꽃 모양의 산이 그려져 있는데, 이는 장식문양의 역할과 함께 사냥의 배경이 되는 산을 그린 것이기도 하다. 수렵 장면을 보면, 왼편에는 황색의 몸뚱이에 검은 줄무늬가 그려진 사냥감이 화살을 맞은 채 도망가는 장면이 그려져 있는데 아마도 호랑이로 생각되며, 자세히 들여다보면 발마다 뾰쪽이 튀어나온 발톱까지 재미나게 묘사해 놓았다.

검은 관모를 바람에 날리며 저마다 힘껏 활시위를 당기고 있는 인물들은 그 자세나 방향의 묘사가 다채로운데, 특히 중앙의 인물은 달리면서 뒤를 향해 고개를 튼 채 활을 쏘고 주인의 몸짓에 부응하듯 말 또한 뒤로 머리를 틀었다. 인물들이 타고 있는 말은 총채 모양의 갈라진 꼬리를 휘날리며 속도를 내고, 둥글게 휘어진 네 다리 역시 동세를 강조하는데 한 몫을 한다.

앞방의 동쪽 벽면에 그려진 기마인물도^{참고2 도5}의 말 표현과 비교해보면, 기마인물도의 경우 꼬리가 불자 모양으로 끝이 모여 있는 것이 다르고, 가늘고 검게 표현한 네 다리와 갈라진 말발굽의 표현은 동일하여, 수렵 장면의 역동성이 말꼬리의 표현을 통해 강조되고 있음을 알 수 있다.

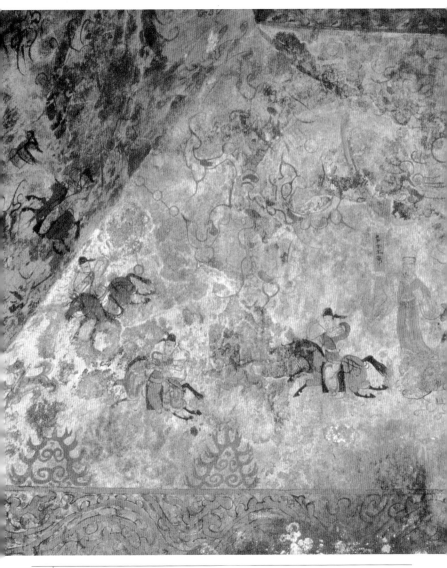

고구려 408년, 평안남도 남포시 강서구역 덕흥동

약수리 벽화고분 수렵도

藥水里壁畵古墳狩獵圖

　　수렵은 고구려인의 기상을 대변하는 상징적인 생활이자 의례이다. 고구려 시조인 주몽은 고구려의 속어로 활을 잘 쏜다는 의미이다. 고구려인들은 기력을 숭상하여 활·화살·칼·창을 잘 썼다고 한다. 경당扃堂이라는 교육기관에서는 글과 더불어 활쏘기를 가르쳤다. 이처럼 고구려에서의 활쏘기는 건국설화와 관련될 만큼 중요한 생활이자 군사력이었다. 그런데 수렵은 이러한 군사력뿐만 아니라 제사의식과도 관련이 된다는 점에 주목할 필요가 있다.『삼국사기三國史記』온달조를 보면, 음력 3월3일 삼짇날에 낙랑 언덕에 모여서 돼지와 사슴을 잡아 하늘과 산천에 제사지냈다고 한다. 이러한 점에서 볼 때 고분벽화의 수렵도는 내세와 관련이 깊은 제례의식으로 해석될 여지가 있다.

　　약수리고분벽화의 수렵도는 아담한 형상의 말과 사냥꾼들이 사냥에 한창인 장면을 묘사하였다. 그런데 인물만한 크기의 산들은 둥근 풍선모양에 백색·황색·갈색의 세가지 색으로 표현되어 있어 동화적인 분위기마저 풍긴다. 총채처럼 흩어져 뒤로 휘날리는 꼬리, 두 갈래로 갈라진 말발굽, 인물과 말의 비례 등에서 덕흥리벽화고분의 수렵도[56]와 유사한데, 이는 5세기 전반 평양지역 수렵도 양식이다. 다만 덕흥리벽화고분에서는 삼산형三山形의 산이 표현된 점에서 약수리고분벽화와 다르다.

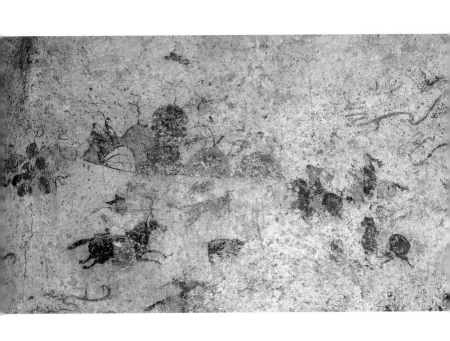

| 고구려 5세기, 평안남도 남포시 강서구역 약수리

무용총 묘주인도 舞踊塚墓主人圖

　　4세기 후반까지만 해도 다분히 중국풍을 보이던 고분벽화
는 5세기 전반에 들어와서 고구려적인 특색이 짙어지는데, 무
용총 벽화가 바로 고구려의 특색이 물씬 풍기는 벽화의 대표
적인 예이다.

　　무용총 벽화 역시 다른 인물도人物圖 위주의 벽화처럼 묘
주인도가 중심이 된다. 그런데 이 무덤의 묘주인도는 4세기
후반에 유행했던 털부채를 쥐고 평상 위에 위엄을 부리며 앉
아 있는 묘주인도의 형식과는 달리 스님에게 음식을 대접하면
서 대화를 나누는 모습으로 그려졌다. 묘주인상을 휘장 안에
배치하는 형식은 바뀌지 않았지만 안악3호분의 묘주인도와 같
은 위엄 있고 권위적인 모습과는 다른 보다 자연스러운 생활
의 한 장면 속의 인물로 바뀐 것이다. 스님을 접대하는 장면을
가장 중요한 벽면(널방의 북쪽 벽)에 그린 점으로 보아 당시
불교가 신앙으로서 매우 중요한 위치를 차지하고 있었음을 알
수 있다. 주인의 복식은 중국식에서 고구려 고유의 것으로 바
뀌었다. 스님과 묘주인 사이에서 무릎을 꿇고 열심히 시중을
들고 있는 시종은 점무늬의 옷을 입고 있는데, 매우 활동적이
면서도 재미있는 자세로 묘사되었다.

| 고구려 5세기, 중국 지린성吉林省 지안현集安縣

▲ 묘주인도의 배치도

무용총 수렵도 舞踊塚狩獵圖

무용총에서 가장 많이 알려진 벽화는 수렵도이다. 이 무덤은 고자古字 형의 평면으로 구성되어 있는데 널방으로 들어섰을 때 정면으로 보이는 북쪽벽에는 묘주인도가 그려져 있고, 서쪽으로는 수렵도, 동쪽으로는 무용도가 배치되어 있다.

수렵도는 율동감과 운동감이 충만한 작품으로 깊이감이 고려되지 않은 이차원적인 공간에 구성되어 있는데, 절풍折風의 관모를 쓴 인물들이 말을 타고 질주하며 사슴과 호랑이를 향해 활시위를 당기고 있다. 특히 뒤를 돌아 사슴을 겨냥하는 모습에서는 긴박한 상황 묘사의 절정을 볼 수 있다. 박진감 넘치는 화면을 통해 운동감을 강조한 것은 배경의 산도 예외가 아니어서 굵은 띠와 선을 번갈아 그린 산이 파도처럼 출렁이며 화면에 동감을 더한다. 이들 산은 연극 무대의 세트처럼 인물보다 작게 그려졌고, 산 위에는 손 위에 주먹밥을 얹어 놓은 듯한 모양의 나무들이 서 있다. 또한 갈색 말과 백색 말, 백색 산과 갈색 산의 겹침, 갈색 산과 황색 산의 대비 등 색상의 묘한 대비 효과도 이 벽화의 특성을 부각시켜주는 요소로 작용한다. 고구려 고분벽화의 수렵도 가운데 운동감과 작품성이 가장 뛰어난 작품이다.

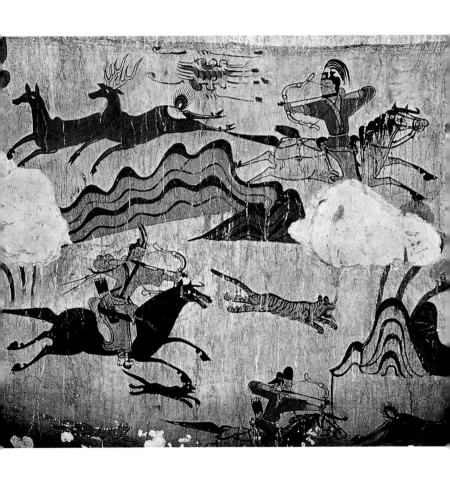

고구려 5세기, 중국 지린성吉林省 지안현集安顯

각저총 角抵塚 씨름도

무용총과 나란히 붙어 있는 각저총은 무덤구조, 규모 및 벽화의 화풍까지 무용총과 비슷하다.

각저총의 중심벽면인 널방의 북쪽 벽에는 휘장 아래에 주인과 첫째 부인, 둘째 부인이 나란히 앉아 있다. 안악3호분에서는 주인과 부인을 각기 다른 벽면·휘장 안에 배치한 반면, 이 무덤에서는 같은 휘장 안에 부부를 둔 점이 다르다.

널방의 동쪽 벽에는 들보까지 올라가는 키 큰 나무를 중심으로 좌우에 부엌과 씨름장면이 묘사되어 있으며, 나무는 역시 주먹밥을 손에 얹은 모습으로 표현되어 있다. 매우 건장한 몸매에 힘과 기를 겨루고 있는 씨름꾼의 모습은 지팡이를 짚고 구부정한 자세로 심판을 보는 노인의 모습과 매우 대조적인데 이러한 대비는 힘을 강조하려는 작가의 의도로 여겨진다. 이 씨름장면은 단순한 체육놀이가 아니고 제례의식으로도 해석되고 있는데, 씨름꾼 중 한 사람은 서역인이고 다른 사람은 고구려인으로, 고구려인이 서역인을 물리치고 '하늘사다리'라고 할 수 있는 우주목宇宙木을 타고 영생불사永生不死하는 선계로 올라가는 의식을 그린 것으로 보는 것이다.

참고 1. 각저총 묘주부부상의 배치도(위)
참고 2. 각저총 널방 동벽 벽화 배치도

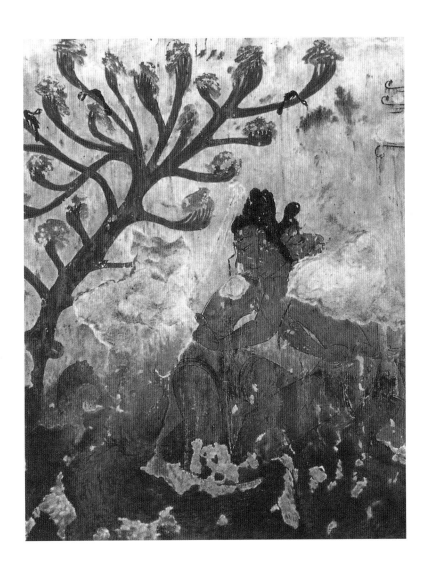

고구려 5세기 후반~6세기 초, 중국 지린성吉林省 지안현集安顯

약수리 벽화고분 백호도 藥水里壁畵古墳白虎圖

벽화고분에서 사신도가 나타나기 시작하는 것은 5세기경 부터이다. 이 시기의 사신도는 벽면의 중심을 차지하지 못하고 천장이나 들보 위에 부수적인 소재로 그려졌다. 약수리 벽화고분을 보면, 널방 벽면에 그려진 들보 위에 배치되어 있는데 서벽 상단에는 청룡, 동벽 상단에는 백호, 남벽 상단에는 주작, 북벽 상단에는 현무를 두었다. 이들 사신도는 별자리를 배경으로 그려진 것이 특징적이다.

이 가운데 백호도를 보면, 얼굴은 입을 벌린 채 포효하고 있지만 강한 힘이나 역동성이 느껴지기 보다는 익살맞고 우스

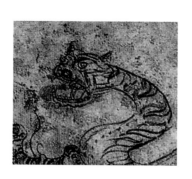

꽝스런 모습이다. 몸체는 가늘고 길며 직선적으로 묘사되어 있지만 머리와 꼬리, 다리의 표현에서 모두 S자형의 굴곡을 한껏 살려 동세를 나타내었다. 몸체와 다른 부위의 움직임이 자연스럽게 표현되어 있지 않지만, 독특한 개성과 해학이 엿보이는 작품이다.

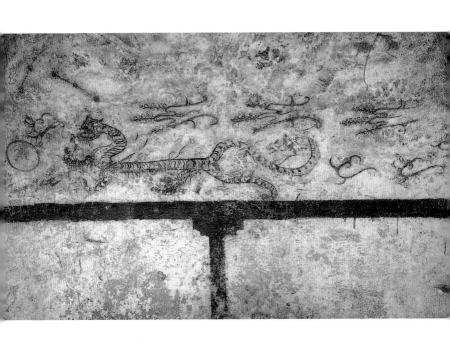

고구려 5세기, 평안남도 남포시 강서구역 약수리

삼실총 역사도 三室塚力士圖

삼실총三室塚은 고구려 고분 가운데 유일하게 세 방이 연결되어 구성된 무덤이라 하여 붙여진 이름이다. 이러한 구조만큼이나 특이한 점은 다른 벽화고분에 비해 역사상力士像이 많이 그려져 있다는 것이다. 이러한 특징은 고구려인들의 무예를 숭상했던 경향과 관련이 있는 것으로 추정된다.

스물 두 점에 달하는 역사상 중, 입구에서 둘째 방·오른쪽 벽에 그려져 있는 역사상^{도12}은 초인적인 힘을 발산하는 힘

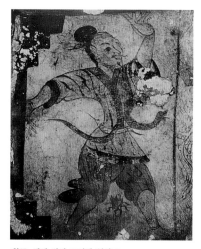

참고. 셋째 방에 그려진 역사도

의 화신으로 그려졌다. 마치 역기를 들어올리는 것처럼 양다리를 쫙 벌리고 무릎을 굽혀 선 채 양팔을 들어 들보를 받치고 있는 자세이다. 그 위용이 얼마나 힘찬지 몸에서 에너지가 불처럼 솟구치고 그것으로도 부족하여 양쪽 정강이에는 뱀까지 휘감겨져 있어 공포스러운 분위기를 자아내고 있다.

묘주인은 이들 역사에 의하여 철통같은 보호를 받고 있는 셈이지만 결국 이 고분 역시 도굴을 당하는 운명을 면치 못했다. 역동적인 힘의 발산이 몸에 휘감겨 있는 옷자락의 곡선과 어우러져 율동적인 힘으로 승화되는 광경은 셋째 방에 그려진 역사도^{참고}에서도 그대로 나타난다.

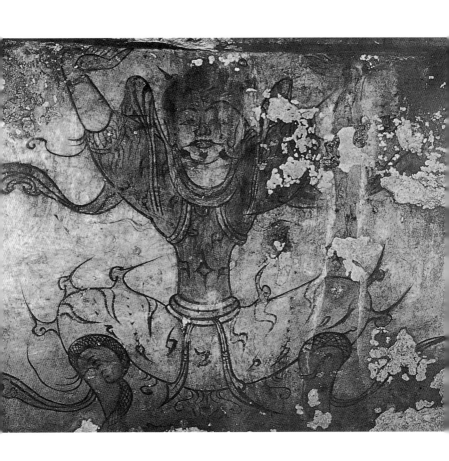

고구려 5세기, 중국 지린성吉林省 지안현集安顯

수산리 벽화고분 묘주부인도

水山里壁畵古墳墓主婦人圖

한 개의 방으로 되어 있는 수산리 벽화고분의 서쪽 벽에는 묘주인 부부와 그 일행이 곡예를 구경하는 장면[참고] 등 주인공 부부의 화려한 생활상이 묘사되어 있다. 일행은 마치 일렬로 서 있는 것처럼 그려져 있는데, 이는 고구려 특유의 선적이고 평면적인 공간성을 보여주고 있다. 긴 장대 신발을 신고 팔을 벌려 중심을 잡고 있는 곡예사와 공던지기를 하는 곡예사의 모습은 현대의 곡예 모습과 크게 다르지 않아 흥미롭다. 곡예 장면의 오른편으로는 묘주인상에 이어 신분이 높을 것으로 생각되는 인물이 묘주인과 비슷한 크기로 그려져 있다. 그 뒤로 곡예를 구경하고 있는 묘주 부인이 서 있는데, 시녀가 받쳐주는 양산 아래 서 있는 이 아름다운 여인에게서는 우아하고 귀부인다운 품위가 엿보인다. 가슴 앞에 손을 모으고 고운 자태로 서 있는 여인의 모습은 좁은 어깨에서 주름치마까지 부챗살 모양으로 펼쳐진 균형잡힌 구도 때문에 더욱 안정감이 있다. 가는 선으로 윤곽을 그린 얼굴은 길고 얇은 초생달 모양의 눈썹과 눈매 때문에 더욱 단아한 인상을 풍기고, 연지를 찍은 빰과 붉게 칠한 입술에서는 여성미가 넘친다. 넝쿨무늬가 새겨진 흑색의 저고리에 단 주색의 깃과 소매단이 화려함을 더해주고, 적갈색·주색·백색이 반복적으로 배치된 주름치마가 저고리 아래 펼쳐져 있다. 단정함과 화려함이 조화를 이룬 우아한 여인상이 단연 압권이다.

참고. 곡예를 구경하는 묘주인 부부와 시종들

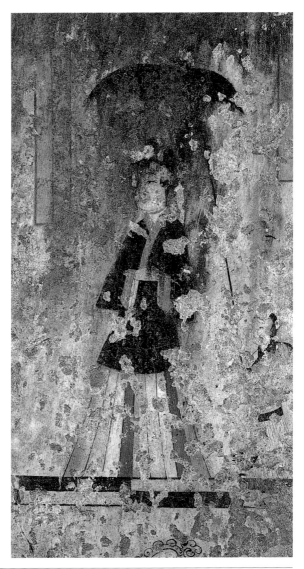

고구려 5세기, 평안남도 남포시 강서구역 수산리

장천1호분 풍속도 長川一號墳風俗圖

장천1호분은 고구려 고분벽화가 풍속도에서 장식문양도로 변화하는 과정을 보여주는 예이다. 우선 앞방으로 들어서면 좌측의 벽면[참고2 도14]에 씨름·사냥·나들이·목마놀이 등 묘주인과 관련된 각종 생활상이 펼쳐져 있고, 이들 장면의 배경으로 연꽃봉오리가 흩뿌려져 있어 이는 단순한 현실의 생활 묘사에서 그친 것이 아니라 불교적으로 승화된 장면임을 알 수 있다. 인물들이 입은 점무늬의 옷과 앞으로 날리는 치맛자락의 표현, 그리고 Y자형의 선이 두드러지는 연꽃봉오리 등에서 고구려의 독특한 취향을 맛볼 수 있다.

시선을 위로 돌리면 바로 위의 천장에는 연화좌 위에 모셔진 네 구의 보살들이 널방의 입구 쪽 불상을 향해 그려져 있다. 널방의 입구[참고1]에는 양쪽으로 문 높이 만큼 크게 묘사되어 있는 문지기가 서 있고, 그 위의 천장에는 대좌 위에 앉아 있는 불상과 오체투지하여 예불을 드리는 묘주인 부부의 상이 그려져 있다. 이 고분의 벽화는 크게 풍속 장면과 불교적인 장면의 두 가지 내용이 중심을 이루고 있는데, 특히 많은 풍속 장면을 집약적으로 한 화면에 담은 점이 이채롭다. 앞방과 널방을 통해 꾸준히 등장하는 연꽃봉오리

참고 1. 널방 입구 벽화 배치도

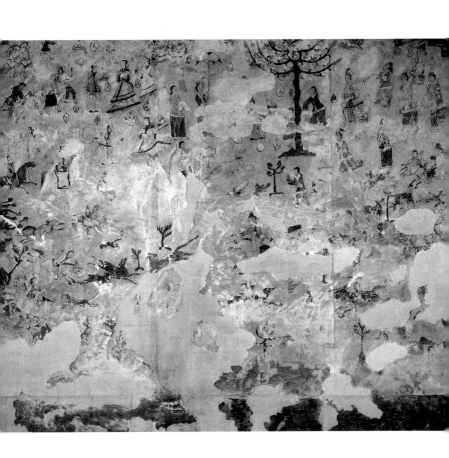

에는 죽은 이가 서방극락에서 연꽃을 통해서 불·보살·천인 등의 이상적인 존재로 새롭게 태어나기 바라는 연화화생蓮華化生의 기원이 담겨 있다.

고구려 5세기 말~6세기, 중국 지린성吉林省 지안현集安顯

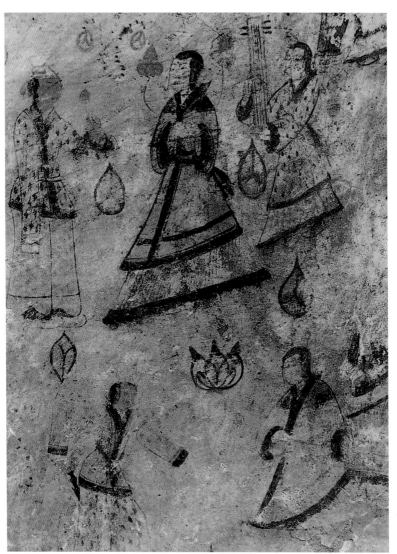

도 14의 부분도

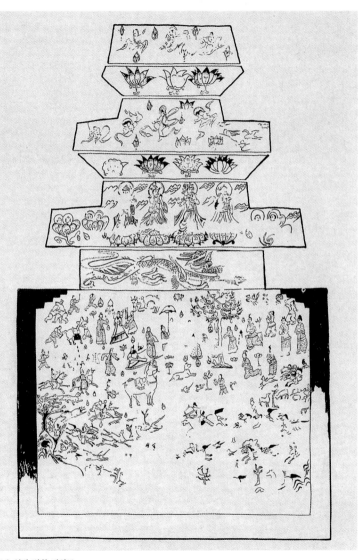

참고 2. 앞방 벽화 배치도

안악2호분 비천상 安岳二號墳飛天像

이 상은 고구려 회화에서 볼 수 있는 가장 아름답고 우아한 비천상이다. 두 구軀가 한 쌍을 이루어 왼쪽을 향해 서서히 날아 내려오고 있는데, 앞쪽의 비천은 왼손에 연꽃을 담은 화반을 들고 오른손에는 연대蓮帶를 가볍게 쥐고 있다. 점선으로 표현된 연대는 천의天衣와 더불어 유려한 곡선을 그리며 뒤로 휘날린다. 비천에는 두광頭光이 표현되어 있고, 천의 자락은 광배 뒤로 어깨를 휘감아 올라가고 다시 두가닥으로 비천의 뒤편에서 물결치듯 나부끼고 있다. 점선으로 표현한 연대, Y자형의 연꽃봉오리는 5세기에 유행한 양식이고, 천의자락이 적색 선과 먹선의 색띠로서 표현된 점은 6세기 사신도에 유행한 양식이다. 그러므로 이 비천상은 5세기에서 6세기로 넘어가는 과도기적인 특징을 보여주고 있다고 볼 수 있다. 또한 두 구의 상이 한 쌍을 이룬 구성, 물결처럼 나부끼는 천의자락의 표현, 이상화된 비천의 얼굴 등에서는 일본 호류지法隆寺 금당벽화 비천상^참^고과 유사한 양식을 엿볼 수 있는데, 이러한 점은 호류지 벽화가 고구려의 영향을 받았을 가능성을 시사해 주고 있다.

참고. 호류지 금당 비천상, 일본 7세기 후반.

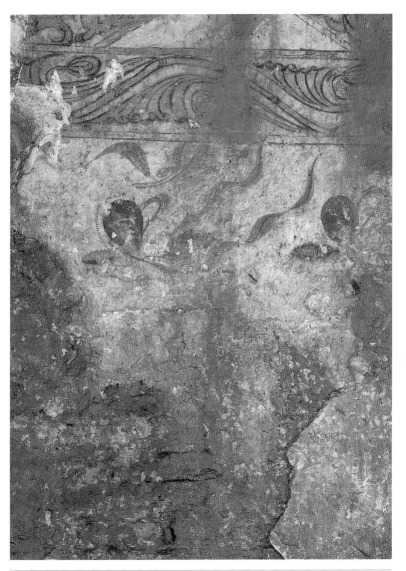

15 | 고구려 5세기 말~6세기, 황해남도 안악군 대추리

오회분4호묘 청룡도 五盔墳四號墓青龍圖

　　지안현集安縣 뒷편에 동서방향으로 다섯 개의 무덤이 줄
지어 있어 이를 통틀어 오회분이라 부르고, 이 중 서쪽으로부
터 네번째 묘를 오회분4호묘라 칭한다. 한 개의 방으로 된 이
무덤에는 각 벽면에 연꽃과 연꽃에서 화생化生한 천인天人을
번갈아 배치한 연속무늬를 배치하고 그 위에 사신도를 그렸
다. 배경을 이루는 이러한 연속무늬의 얼개는 연꽃을 문양화
한 것으로 추정된다. 그것을 넘나드는 사신도는 문양화된 바
탕에 유동적인 운동감을 부여하는 숨결과도 같은 역할을 하고
있다. 비유컨대, 불교적인 문양의 벽지에 도교적인 그림을 그
린 것과도 같은 것이다.

　　청룡은 세련되면서도 역동적인 자세로 하강하는 모습을
그렸는데, 연속얼개를 보면 먹색, 황색, 적색의 색띠로서 표현

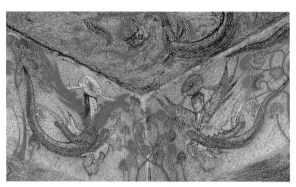

참고. 오회분4호묘의 달신과 해신

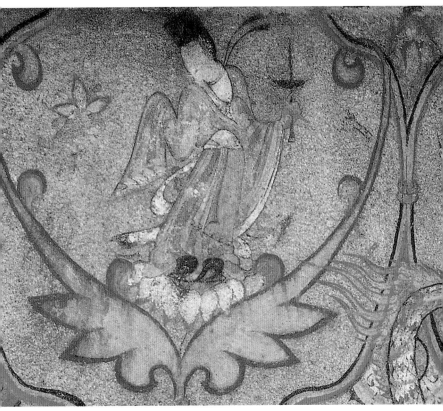

도 16의 부분도

　되어 있고, 청룡도 역시 색띠로 채색되는 독특한 채색법으로 그려졌다.

　이 고분벽화는 장식문양도와 사신도가 혼합된 특이한 예로, 색띠를 이용한　채색법은 사신도 벽화의 특징으로 자리잡게 된다.

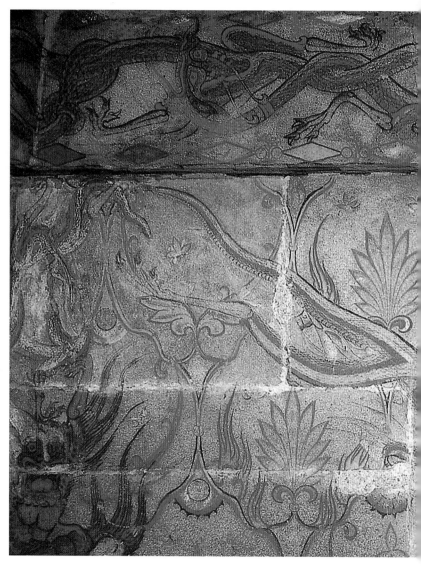

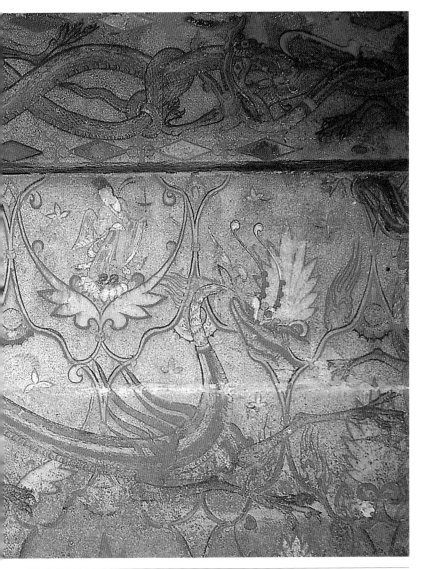

고구려 6세기 말~7세기 초, 중국 지린성吉林省 지안현集安顯

통구사신총 현무도 通溝四神塚玄武圖

5세기에 유행한 패턴화된 장식문양도는 6세기에 사신도가 유행하면서 규칙적인 성향에서 벗어나 자유롭게 공간을 활용하게 되었고, 점차 역동감 넘치는 형세로 바뀌게 되었다. 닫힌 구조에서 열린 구조로 옮겨간 것이다.

앞서 살펴본 오회분4호묘^{도16}에서는 장식문양도와 같은 짜임새를 배경으로 사신도를 그렸는데, 이러한 그물망 구조는 통구사신총의 사신도에 이르러서는 사라지게 된다. 그물망처럼 일정하게 짜여진 기하학적 얼개를 해체하고 자유로움을 추구함으로써 새로운 생명력을 획득하게 된 것이다. 이처럼 패턴화된 짜임새에서의 탈퇴는 이후 고분벽화에 광범위한 변화를 일으켜 '질서정연함에서 벗어난 자유로운 성향의 율동'이라는 결과를 낳게 된다.

이 고분벽화에는 이러한 동감과 더불어 웅혼한 기상이 강조되었다. 거북과 뱀이 엉켜 교미를 하고 있는 현무도에는 숨이 막힐 정도의 강렬함과 율동적인 형세가 다채로운 빛깔과 함께 어우러져 있다. 강하면 세련미가 떨어지고 세련되면 섬약하기 마련인데, 여기에는 웅혼함과 세련미가 절묘하게 융화되어 있는 것이다.

이러한 측면에서 이 현무도는

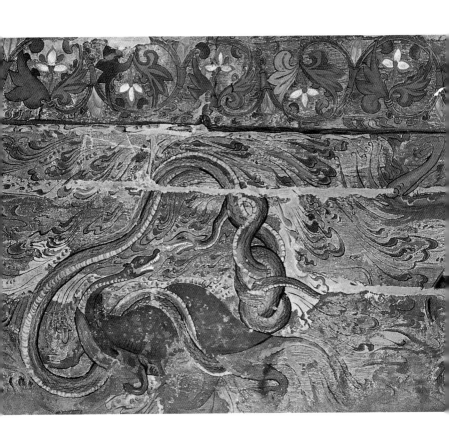

고구려 고분벽화의 사신도를 대표할만한 걸작으로 평가할 수 있다. 그러나 최근에 공개된 사진을 보면 박락이 심하여 그 위용을 찾아보기 힘들다.

고구려 6세기 말~7세기, 중국 지린성吉林省 지안현集安顯

강서대묘 현무도 江西大墓玄武圖

강서구역 삼묘리 마을에는 세 개의 무덤이 모여 있어 이 마을을 삼묘리[참고1]라 부른다. 세 무덤 중 가장 남쪽에 있는 무덤은 크기가 가장 큰 이유로 '강서대묘'라고 불린다.

강서대묘는 하나의 방으로 되어 있는데, 네모난 돌을 크게 잘라 사용하였고, 돌을 다루는 기술이나 짜임이 매우 정밀하다. 표면이 정교하게 다듬어진 벽면 위에 직접 사신도를 그렸는데, 이는 세코secco 기법인 것으로 추정된다. 방 안에는 남벽에 양쪽으로 주작[참고3][도18]을 배치하고 동·서벽으로는 각각 청룡과 백호를 두었다. 배경에는 불필요한 장식을 생략하고 사신도만을 중점적으로 표현하여 다른 사신도에 비해 공간의 활용이 눈에 띄게 달라져 여백의 미美마저 느끼게 한다.

현무도는 앞서 살펴 본 통구사신총의 현무도[도17]와 뱀이 꼬리와 상체를 감는 방식만이 다를 뿐 거의 비슷한 도상이다. 그러나 강서대묘의 현무도는 통구사신총에 비해 거북이나 뱀의 신체가 빈약한 반면, 몸에는 귀갑문이 표시되어 있고 뱀뿐만 아니라 거북의 몸에도 여러 색의 색띠가 표현되어 있으나 색감이 약하며, 다리 표현은 보다 사실적이고 섬세하다. 이러한 특색은 평양 부근의 화풍과 지안集安 화풍의 지역적인 차이인 것으로 보인다.

참고 1. 강서군 삼묘리 현장사진

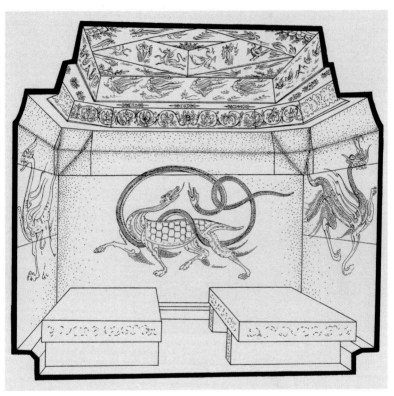

참고 2. 강서대묘 벽화배치도

고구려 6세기 말~7세기, 평안남도 남포시 강서구역 삼묘리

참고 3. 강서대묘 주작도

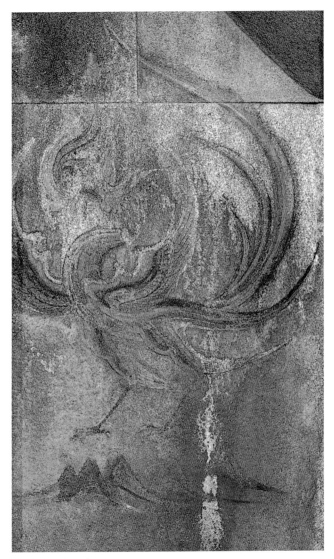

참고 3-1. 강서대묘 주작도

진파리1호분 수목청룡도 眞坡里一號墳樹木靑龍圖

원래 사신도는 그 성격상 바람과 함께 등장하게 되어 있는데, 이는 고대에서 풍風의 개념이 단순한 자연현상만을 의미하지 않고 영적인 존재를 의미했기 때문이다. 그래서 중국의 상대商代에는 사방풍신四方風神이 등장하고, 이 풍신은 오행신앙과 관련을 맺게 된다. 따라서 사신도는 으레 바람을 동반하게 되어 있고 이 시기에 유난히 그 동감이 강하게 표현된 것은 당시의 양식적 취향이 반영되었기 때

참고 1. 진파리1호분 수목현무도(부분)

도 19의 부분도

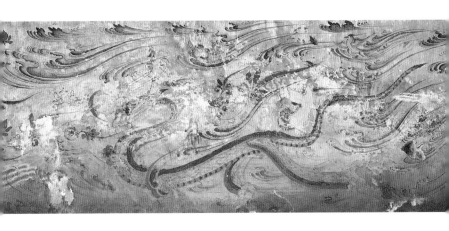

문이다.

　사신도에서 유난히 강조되었던 운동감은 진파리1호분에서 절정을 이룬다. 마치 가무장의 사이키 조명을 받고 있는 것처럼 무덤 전체가 강한 역동감으로 가득 차 있다. 이 무덤벽화 가운데 움직이지 않은 것이라고는 하나도 없다. 오회분4호묘에서 나타나는 고정된 표현의 문양들도 이 무덤에 와서는 사신도와 함께 바람에 의하여 함께 휘날리게 된다. 아울러 사신도 양쪽에는 수목이 배치되어 있는데, 사신도와 수목이 결합한 형식이 새롭게 대두된 것이다. 이 형식은 고려시대 왕건릉벽화에까지 이어진다.

어숙지술간묘 인물도 於宿知述干墓人物圖

신라 시대의 고분벽화는 지금까지 2개의 무덤에서 발견되었는데, 모두 경상북도 영주시 순흥읍에 위치하고 있다. 순흥은 한때 고구려지역이었다가 신라에 복속된 곳으로 고구려와 신라 문화의 접점지역이라 할 수 있다. 이들 신라 고분벽화에 고구려적인 요소가 짙게 나타나는 것은 이러한 이유 때문이다.

어숙지술간묘는 ㄱ자형의 구조로 되어 있는데 발굴당시 알아볼 수 있었던 벽화는 널방으로 가는 복도의 천장에 그려진 연화문과 돌문 바깥에 그려진 여인상뿐이었다. 연화문^{참고2}은 길이가 약 55cm에 달하며 정면형으로 그려져 있는데, 보주寶珠같이 생긴 꽃잎들을 두겹으로 어긋나게 겹쳐 배치하고 중앙에는 씨방과 수술을 나타내었다. 가는 먹선으로 윤곽을 그리고 앞쪽의 잎은 붉은색, 뒤쪽의 잎은 노란색으로 칠하였으며, 촘촘하게 잎맥을 표현한 사실주의적 화풍을 구사하였다. 비록 널방이 아닌 널길[연도連道]에 그렸지만 천장에 큰 연꽃 한송이를 배치한 것은 고구려 고분벽화에서도 흔히 볼 수 있는 방식이다.

돌문 바깥에는 2인의 여인상이 그려져 있는데, 가는 먹선으로 윤곽선을 그리고 그 안을 채색하는 구륵전채법鉤勒塡彩法을 사용하였다.

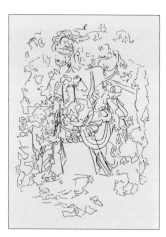

참고 1. 어숙지술간묘 인물도의 배치도

신라 6세기, 경상북도 영주시 태장리

참고 2. 어숙지술간묘 연화문

상체는 자세히 알아볼 수가 없고, 하체를 보면 한 인물은 청색의 주름치마와 끝단이 Ω형으로 접혀 있는 노란색의 저고리를 입고 있으며 오른쪽의 여인은 흰색의 치마를 입고 있는 것만이 확인된다. 수산리 고분벽화나 쌍영총, 삼실총에 그려진 여인상처럼 평면적이거나 나열식으로 구성하지 않고 두 여인에게서 공간적인 거리감을 느낄 수 있게 표현했다는 점에서 기법상 진전된 면모를 엿볼 수 있다. 주름치마 역시 잘 알려진 바대로 고구려의 복식이다. Ω형으로 주름진 상의의 표현은 고구려불상의 복식에도 나타나는 표현으로 입체적인 효과를 내고 있다. 또한 반원형으로 늘어진 옷깃은 색띠 모양으로 표현하였는데, 이것 역시 오회분4호묘, 오회분5호묘 등 고구려의 사신도 무덤에서 즐겨 사용하던 방식이다.

순흥 읍내리 벽화고분 문지기상

順興邑內里壁畵古墳

순흥 읍내리 벽화고분은 한 개의 방으로 된 ㄱ자형의 무덤으로, 벽화는 널방과 널길의 벽면에 회칠을 하고 그 위에 그렸다. 고구려 벽화고분의 경우 대부분 천장을 궁륭형으로 꾸미고 천상의 세계를 벽화로 표현한 데 비하여, 이 고분은 천장을 평평하게 만들고 벽화를 그리지 않았다.

이 무덤의 벽화에서 가장 주목을 끄는 소재는 연도의 양옆에 그려져 있는 두 구의 문지기상이다. 서쪽 벽의 문지기는 양손에 뱀을 감고 입구 쪽으로 뛰어가는 모습으로 그려져 있다. 매부리코에 송곳니가 날카롭고 손에 감은 뱀이 혀를 날름거리는 등 무섭게 표현되어 있고 동작에는 강한 운동감이 부여되어 있다. 동쪽 벽에는 주먹을 가슴까지 들어올린 근육형의 문지기^{참고1}

참고 1. 동쪽 벽의
근육형 문지기상 배치도

가 그려져 있다. 목에서 팔로 이어지는 근육의 표현과 불거져 나온 눈, 구불구불한 머리에 늘어진 귀 등 괴기스럽기까지 한 모습이다. 남쪽 벽에는 삼지창을 든 문지기가 있으나 심하게 벗겨져 자세히 알아볼 수 없고 삼지창 왼쪽에 "己未中墓像人名"이라는 묵서명墨書銘이 있어 흥미롭다. 이는 안악3호분 서쪽 곁방 입구에 그려진 문지기상 위에 적혀 있는 묵서명과 같은 형식이다.

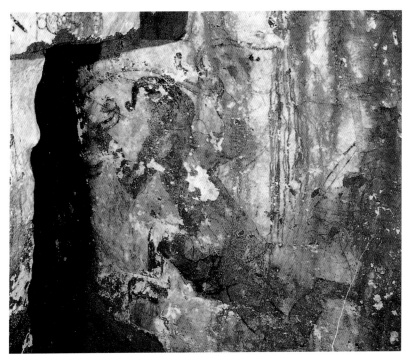

신라 6세기, 경상북도 영주시 순흥면 읍내리 　　▲ 참고 2. 문지기상 복원도

부여 능산리 벽화고분 연화문

扶餘陵山里壁畵古墳蓮花紋

백제에도 고구려처럼 고분벽화가 제작되었다. 지금까지 발견된 예로는 공주 송산리6호분과 부여 능산리 벽화고분이 있다. 두 고분의 벽화 모두 사신도를 중심으로 그려졌다. 특히 송산리6호분은 무녕왕릉처럼 벽돌을 쌓고 그 위에 석회를 바른 뒤 사신四神을 그렸다.

능산리 제1호 벽화고분은 벽면에 사신도가 묘사되어 있고, 천장에는 정면형의 연화문과 비운문飛雲文이 어우러져 있다. 연화문은 위아래가 어긋나게 일정한 간격으로 배치되어 있고, 약간의 음영을 넣어 꽃잎을 볼록하게 부풀게 하고 끝을 살짝 들어올렸는데, 이러한 형상은 6~7세기 백제의 연화문 기와^{참고}를 연상케 한다. 연화문의 장식문양 벽화무덤과 사신도를 구분하여 배치하였지만, 한 무덤 안에 이를 같이 그린 것은 연화문 장식문양도의 얼개 위에 사신도를 그린 7세기의 고구려 오회분4·5호묘와 그 발상이 유사하다. 이러한 점으로 보아 이 고분벽화는 7세기에 제작된 것으로 추정된다.

참고. 백제의 연화문 기와

백제 7세기, 충청남도 부여군 능산리

정효공주묘 시위도 定孝公主墓侍衛圖

　　발해시대의 고분벽화로는 지금까지 정효공주묘 벽화와 삼릉둔2호묘三陵屯 二號墓 벽화가 알려져 있다. 정효공주묘 벽화는 장방형의 벽돌을 잘 쌓아 만든 무덤의 벽에 회를 바르고 그 위에 그렸다. 앞방에는 무덤을 지키는 문지기 2인이 있고, 널방에는 시자侍者·시종·악사·내시內侍 등 10인의 인물상이 묘주를 빙 둘러 호위하고 있다. 모두 직분에 따라 검·활·철퇴·악기·봇짐·활통·화살통·구리거울 등을 지니고 있다. 즉, 무사가 대문을 지키고, 시위들이 철퇴와 검을 가지고 뜰을 지키며, 노복들이 둘러서서 시중을 들고 악사들이 노래와 연주로 분위기를 즐겁게 만드는 장면이 펼쳐져 있다.

　　이처럼 무덤을 지키거나 묘주인의 시중을 드는 광경을 그린 시위도의 형식은 안악3호분부터 나타나나, 이 무덤의 벽화에서처럼 묘주인상이나 생활상은 생략한 채 시위도만 그리는 형식은 당나라의 영향으로 보인다. 옷주름은 철선묘를 기본으로 하였으며 약간 각을 이룬 직선과 유려한 곡선이 혼합되어 있고 꽃무늬를 장식적으로 표현하였는데, 이는 고구려 고분벽화의 인물화 양식이다. 4등신의 짤막한 신체 비례에 정적인 분위기를 자아낸 것은 발해적인 취향이라 볼 수 있다. 즉, 당시 유행한 당나라 형식의 고분벽화를 고구려 및 발해적인 양식으로 자기화한 벽화인 것이다.

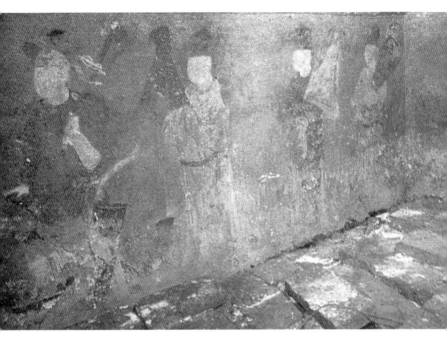

비단주머니에 싼 악기를
들고 있는 인물상

봇짐을 들고 있는 인물상

화살통을 들고 있는 인물상

파주 서곡리 벽화고분 인물상

坡州瑞谷里壁畵古墳人物像

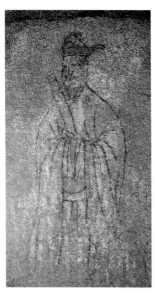

참고. 서벽인물상

고려시대 고분벽화로는 태조왕건릉, 개풍군의 수락암동 제1호분, 공민왕릉, 파주 서곡리 고분벽화 등이 있다. 고려 때 길창부원군吉昌府院君을 지낸 권준權準(1281~1352)의 묘인 파주 서곡리 고분벽화는 벽면에 시위도侍衛圖가 그려져 있다.

관모는 백묘법으로 표현하였고, 의복은 부분적으로 주색朱色을 칠하고 얼굴도 옅은 주색으로 표현한 것이 고려시대 오백나한도五白羅漢圖의 표현과 상통한다.

고구려 고분벽화에서 보이는 문양 위주의 표현과는 달리 옷주름 위주로 표현되었으며 옷주름을 나타내는 필선에는 변화가 적고 부드러운 곡선미를 보이는 철선묘로 그렸다. 긴 타원형의 얼굴형으로 눈의 위아래에 눈꺼풀을 그리고 그 안에 눈동자를 표현하였으며, 낚시바늘 모양의 코, 손을 중심으로 퍼지는 옷주름, 좁은 어깨로 양쪽에 팔자八字 모양으로 내려오는 몸매의 표현 등이 인상적이다. 관모·뺨·콧등·허리부분에 붉은 안료를 투명하게 칠하였다.

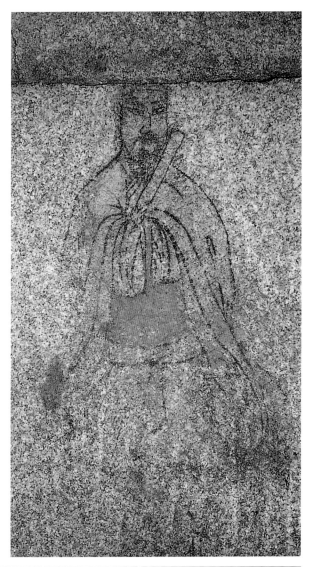

고려 14세기 중엽, 경기도 파주시 율동면 서곡리

초상화

일찍이 중국 동진東晉(371~420)의 화가이자 이론가였던 고개지顧愷之(345~406)는 초상화를 가리켜 전신사조傳神寫照라 하였다. 전신傳神이란 말 그대로 사물이 지닌 정신을 전달하는 것이고, 사조寫照란 생긴 그대로를 조응照應하여 옮겨 그린다는 의미이다. 전신사조 즉, 초상화의 핵심은 눈동자를 어떻게 그리느냐에 달려 있으니, 그리고자 하는 대상의 전신이 눈동자에 함축되어 있기 때문이다. 그래서 용을 그릴 때는 화룡점정畵龍點睛이라 하여 마지막으로 눈동자를 그리면 용이 승천한다고 하였고, 고려시대부터 시작된 것으로 불상이나 불화를 제작할 때 눈동자를 그리는 것으로 끝을 맺는 점안식點眼式은 이후 완공의 의식을 지칭하는 용어로 사용되기도 하였다. 눈동자를 그리는 것은 생명을 불어넣는 마지막 의식이요 생명을 완성시키는 작업인 것이다.

초상화는 인물화의 총체로, 초상화에 그려진 인물의 얼굴 모습, 옷주름의 표현, 음영법, 색채 등은 당시 풍속화, 산수인물화 등에 나타난 표현과 공유한다. 즉, 초상화는 당시의 인물화 기법의 종합판이라 하겠다. 따라서 인물화의 감상은 초상화로부터 시작되어야 할 것이고, 초상화에 대한 기본적인 지식은 다른 인물화를 이해하는 데도 밑바탕이 된다.

초상화는 묘주도, 어진, 공신도상, 사대부상, 여인초상, 진영 등의 여섯 가지로 나누어 살펴볼 수 있다.

묘주도墓主圖 초상화의 가장 초기 모습은 고구려 고분
벽화의 묘주도에서 엿볼 수 있다.

묘주도는 고분의 주인공을 그린 것으로 인물도 벽화의 핵
심적인 주제이며 357년에 제작된 안악3호분의 묘주도는 가장
이른 시기에 제작된 예이다.

묘주도는 대개 휘장 아래 놓여 있는 평상에 주인공이 앉
아 있는 모습으로 표현되고, 그 주위에 시종들을 그리는 것이
정형이다. 이러한 형식은 요동遼東지방의 후한·위진묘 벽화
에서 유행하였던 것으로, 안악3호분 묘주도는 이 시대에 그려
진 조양원대자벽화묘朝陽袁臺子壁畵墓와 관련이 깊다. 그리고
초기의 묘주도에는 벽 중앙에 주인공이 오른손에 털부채를 쥐
고 결과부좌한 자세로 그려진다.

5세기 전반에는 이러한 묘주도에 흥미로운 변화가 일어나
는데, 무용총 묘주도의 경우를 보면 주인공이 털부채를 쥐고
평상 위에 위엄을 부리며 앉아 있는 모습이 아니라 스님에게
음식을 대접하면서 대화를 나누는 모습으로 바뀌어 표현되었
다. 또한 쌍영총·각저총·매산리사신총 등에서는 한 휘장 안
에 1부 1처, 1부 2처, 1부 3처를 묘사하는 묘주부부도가 등장
하기도 한다. 결국 묘주도는 널방의 모습을 띠고 있지만 결코
현세를 그린 것이 아니라, 내세를 나타낸 것이고, 그것도 신선
이나 부처님처럼 표현하여 종교적인 이상세계로의 환생을 소

망한 것이다.

어진御眞 어진이란 임금의 초상을 일컫는다. 이 용어는
숙종때 이이명李頤命(1658~1722)의 제의에 의해 최초로 사
용된 것으로 이전에는 어용御容・영자影子・정자幀子・수용睟
容 등의 명칭으로 불리었다.

어진의 제작은 통일신라시대부터 확인되는데 이 시기에는
사찰의 벽화로 그려지는 등 아직 어진의 제작이 체계적으로
제도화되지는 않았던 것으로 보인다. 임금 및 왕비의 초상을
제도적으로 봉안하는 진전제도眞殿制度는 고려시대부터 시작
되었다. 이 시대에는 도성 내에 경령전景靈殿을 두어 태조 및
역대 군왕의 진영을 모셨고, 원찰願刹에 영전影殿이라는 특별
한 전각을 설치하고 진영을 봉안하게 하였다.

진전제도는 조선시대에도 이어지면서, 이 때에 좀더 체계
화되었다. 태조어진의 경우, 경사京師의 문소전文昭殿, 영흥永
興의 준원전濬源殿, 평양平壤의 영숭전永崇殿, 개성開城의 목
청전穆淸殿, 경주慶州의 집경전集慶殿, 전주全州의 경기전慶基
殿 등 여섯 곳에 진전眞殿을 세워 모셨다.

현재 남아있는 어진의 예로는 전주 경기전의 태조어진과
창덕궁에 소장된 영조어진이 있고, 화재로 일부 타버린 연잉
군 초상화 및 철종과 익종의 어진이 있다.

공신도상功臣圖像　　공신도상은 나라에 공을 세운 인물에게 공신호功臣號를 부여하고 입각도형立閣圖形함으로써 그 자손과 백성들에게 귀감이 되도록 정책적으로 제작했던 초상화로, 오사모烏紗帽에 흉배와 각대를 두른 정장의 관복을 입은 인물이 의자에 앉아 있는 엄중한 자세로 그려졌다. 공신도상은 대개 두 점을 제작하여 한 점은 기공각紀功閣에 봉안하고 나머지 한 점은 종손가에 모셨다. 공신도상은 고려시대부터 그려지기 시작한 것으로 추정되는데, 940년(태조太祖 23년)에 신흥사新興寺를 중수하고 공신당功臣堂을 설치하며 동서벽에 삼한공신三韓功臣을 그렸다는 기록이 『고려사高麗史』에 전한다.

　　조선시대에는 국초부터 공신도상작업이 활발하게 이루어져 500여 년 동안 28종에 달하는 공신칭호가 내려졌다.

　　사대부상士大夫像　　유교국가였던 조선에서는 가묘 및 영당影堂을 권장하였고 중기 사원 및 일반사우의 건립이 증가하면서 사대부상의 제작이 늘어났다. 공신도상이 엄정한 규범에 의하여 제작된 반면 사대부상은 좀더 자유로운 형식과 표현방식으로 다채롭게 제작되었다. 사대부상임에도 불구하고 진영眞影이나 조사도祖師圖의 형식으로 그린 〈이현보상李賢輔像〉과 〈이의경상李毅敬像〉, 자세나 의복의 표현이 자연스러운

〈조영복상趙榮福像〉, 삼형제의 초상을 한 화면에 담은 〈조씨삼형제상趙氏三兄弟像〉, 책·안경 등이 놓여있는 서안을 앞에 두고 앉아 있는 〈보화옹상葆和翁像〉 등이 그러한 예이다. 여기에 화가가 자신의 모습을 직접 그리는 자화상의 제작이 또한 주목할 만하다. 사대부는 아니지만 공민왕恭愍王(재위 1352~1374)이 거울에 자신을 비추어 그린 〈조경자사도照鏡自寫圖〉, 사대부 화가가 자신의 초상을 그린 〈김시습자화상金時習自畵像〉, 〈윤두서자화상尹斗緒自畵像〉, 〈강세황자화상姜世晃自畵像〉 등이 대표적인 예이다.

여인초상女人肖像　　여인의 초상은 고구려고분벽화에서 그 연원을 찾을 수 있다. 고구려 시대에는 앞서 살펴본 묘주도에서와 같이 주로 부부상으로 묘사되었고, 이러한 전통은 고려, 조선에도 전해져 〈공민왕상恭愍王像〉 및 〈노국대장공주상〉, 〈조반부부상趙胖夫婦像〉, 〈박연부부상朴堧夫婦像〉, 〈하연부부상河演夫婦像〉 등의 작품을 통해 계승됨을 볼 수 있다. 궁중에서는 왕비의 진영을 그리는 전통이 고려시대부터 나타나 조선시대에도 계속되었다.

여인의 초상화 제작에서 보이는 가장 흥미로운 현상은 19세기에 나타난 미인도美人圖의 유행이다. 미인도는 원래 궁중의 여인을 그리는 것이 상례이지만, 이 시기에는 사회의 통속

적인 분위기에 영향을 받아 기생을 화폭에 담는 미인도가 제작되었다.

　　진영眞影　스님의 초상화인 진영은 훌륭한 스승을 예배 대상으로 삼기 위해 제작한 것이다. 기록에 의하면 육조영당六祖影堂, 범일국사진梵日國師眞, 신행神行의 영影, 도의道義의 진영眞影 등 고승의 진영이 통일신라시대부터 제작된 것으로 확인된다. 고려시대에도 마찬가지로 징원승통진찬澄遠僧統眞讚, 예능승통영禮能僧統影, 예혜소국사영禮慧昭國師影, 송광사이국사진찬松廣寺李國師眞讚, 천태종사홍제존자진찬天台宗師弘濟尊者眞讚 등 기록을 통하여 스님의 진영이 활발히 제작되었음을 알 수 있다. 그런데 지금 남아 있는 진영은 고려시대 이전의 인물을 그린 경우 대부분 후대의 이모본移摹本이고, 18세기 이후의 작품이 대부분을 차지한다.

　　18세기의 초상화가로는 유성이 활약이 돋보이는데, 그의 작품으로 〈봉정사포월당초민진영鳳亭寺抱月堂楚旻眞影〉(1766년), 〈봉정사송운당진영鳳亭寺松雲堂眞影〉(1768년), 〈봉정사청허당진영鳳亭寺淸虛堂眞影〉(1768년) 등이 남아 있다. 그의 초상화는 줄무늬처럼 보이는 옷주름의 표현과 장식적인 의자의 표현 등이 특색이다.

회헌안향영정 晦軒安珦影幀

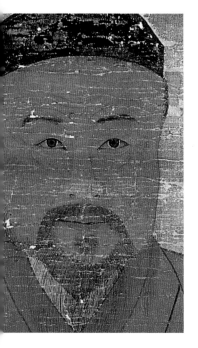

팽팽하게 부풀어 오른 어깨에 y 자형의 굵은 깃을 중심으로 연꽃의 잎맥처럼 가늘면서도 미묘한 억양이 깃들여진 옷주름을 완만한 곡선으로 묘사하고 있다. 몸과 얼굴선의 방향은 약간 왼쪽으로 틀었는데, 이목구비는 정면을 향하고 있어 균형감은 좀 떨어지지만 눈동자, 수염, 머리 등을 세밀하게 표현하여 사실감을 높였고, 주름과 코 및 귀 주변 등에 흐리게 명암을 넣어 입체감을 내었다. 다분히 평면적인 표현이지만 강한 힘이 내재되어 있으며 이와 더불어 옷주름의 곡선미, 반신상의 구성 등이 이 초상화의 조형적인 특징이라고 할 수 있다.

안향의 영정은 우리 나라 최초의 주자학자로 풍기군수豊基郡守 주세붕周世鵬(1495~1554)이 세운 백운동서원白雲洞書院에 모셔졌다.

원래 이 영정은 1318년 충숙왕忠肅王(재위 1309~1313)이 안향의 공적을 기념하기 위해 원나라 화공에게 그리게 했던 것인데, 지금의 영정은 조선 명종明宗때 그것을 임모臨摹한 것이다. 『대동야승大東野乘』에 의하면, 이 영정은 원래 순흥부에 모셔져 있었는데, 정축년丁丑年에 일어난 난에 이곳을 폐하게 되자 한양의 대종실大宗室로 옮겼다가, 계묘년癸卯年에 순흥부에 새롭게 사당을 지어 다시 옮긴 것이라고 한다.

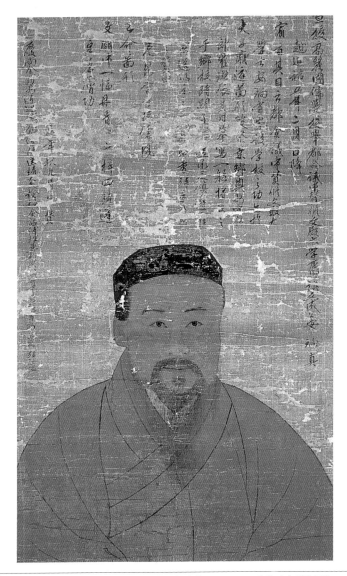

필자미상, 고려 1318년, 국보 111호, 비단에 채색, 37×29cm, 순흥 소수서원소장

전공민왕필염제신상 傳恭愍王筆廉悌臣象

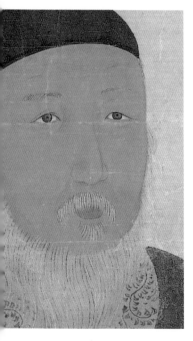

　　그림에서는 염제신의 몸체가 빈 비단 바탕에 오
려 붙인 듯 배경으로부터 명료하게 부각되어 표현되
었다. 이러한 표현은 고려시대～조선전기에 그려진
초상화에 보편적으로 나타나는 특징 중 하나다. 이
그림에서는 특히 바탕의 황색과 짙은 암록색 옷이 빚
어내는 강한 색깔의 대비때문에 더욱 두드러져 보인
다. 얼굴에는 굴곡을 따라 가볍게 음영을 넣었고 그
주위에도 잔잔하게 붓질을 가하였다. 수염은 가는 백
색과 먹색의 선을 섞어 세밀하게 표현하였고, 옷은
가늘고 균일한 선으로 그렸으며 옷주름은 단순하게
처리하였다. 앞서 살펴본 초상화^{도25}와 마찬가지로 어
깨의 선에서는 고려시대 매병의 어깨에서 보이는 부
피감이 느껴지고, 단령 깃에 그려진 당초문양은 이
시기 나전칠기의 문양과 닮았는데, 이러한 면모들이
고려시대 회화임을 알 수 있게 해준다.

　　고려 말기에 재상을 지냈던 매헌梅軒 염제신
(1304～1382)의 초상으로 『목은문고牧隱文藁』와
『동국여지승람東國輿地勝覽』의 기록을 근거로 공민
왕의 작품으로 보기도 한다. 염제신은 어려서 고아가 되어 원나라
의 고모부 밑에서 자랐는데 원나라와 고려의 조정에서 관직을 지
냈으며, 1371년에는 그의 딸이 공민왕의 신비愼妃로 간택되기도
하였다.

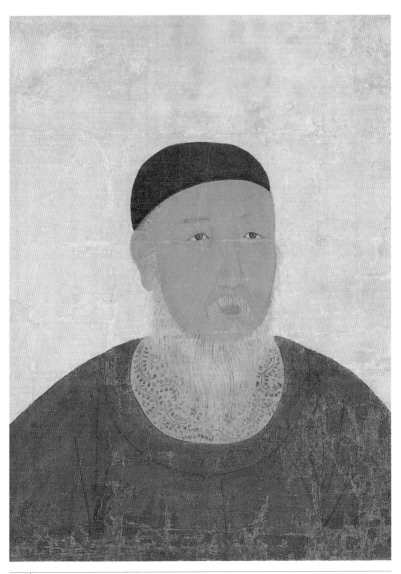

26 전 공민왕 傳 恭愍王, 고려 14세기, 보물 1097호, 비단에 채색, 53.8×42.1cm,
전남 나주 충경서원 소재, 파주염씨광주종문회 소유

태조대왕어용 太祖大王御容

1396년(태조 5년)에 제작되었던 태조어진은 원래 계림부 鷄林府(지금의 경주) 집경전集慶殿에 봉안되어 있었는데, 1410년 이를 다시 모사摹寫하여 전주의 경기전慶基殿에^{참고} 봉안하였다. 현재 우리가 볼 수 있는 어진은 1872년 조중묵趙重默, 박기준朴基駿, 백은배白殷培, 유숙劉淑 등의 화원에 의해 또 다시 모사된 작품이다. 몇 차례에 걸쳐 다시 그려진 후대의 작품이지만, 원작을 그대로 재현하고자 하는 모사의 성격상 14세기 말의 초상화풍이 어느 정도는 남아 있다고 볼 수 있다.

인물의 표현을 보면 얼굴에는 엷은 음영을 넣고 오른쪽 눈썹 위의 혹까지 세밀하게 나타내었는데, 귀밑머리와 수염이 너무 정연하여 자연스러운 맛은 적다. 태조는 곤룡포를 입고 익선관을 쓰고 있으며 단령깃을 목까지 올려붙여 입은 모습으로 그려졌다. 엄격한 정면상으로, 옷선이 이루는 각이 매우 권위적으로 느껴진다. 아랫단은 곡선으로 표현하여 옷감의 흐름을 나타내고자 하였고, 양쪽 트임을 통해 홍색의 내공內拱이 엿보여 장식적인 효과를 가미하였다. 각이 진 옷의 윤곽선과 간략하게 표현한 옷주름에서 14세기 말부터 15세기에 유행했던 초상화 양식을 엿볼 수 있다.

참고. 전주 경기전(사진:전주시청)

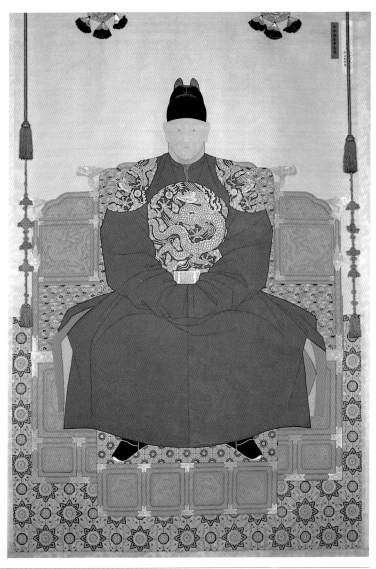

27 │ 조중묵 외 趙重默 外, 조선 1396년본을 1872년에 모사, 보물 613호, 비단에 채색, 199.8×199.9cm, 전주 경기전 소장

장말손영정 張末孫影幀

장말손(1431~1486)은 세조世祖와 세종대世宗代에 걸쳐 활동했던 문신이다. 1467년 이시애李施愛의 난을 토벌한 공으로 적개공신敵愾功臣 2등에 책봉되었고, 1482년에는 연복군延福君에 봉해졌다. 이 초상화는 그 이후에 그려진 것으로 추정된다.

상체는 다각형 모양으로 그려져서 어깨와 팔에 잔뜩 힘이 들어간 것 같다. 주인공의 권위를 강조하기 위해서 이렇게 과장되게 표현한 것 같은데, 이는 앞서 살펴 본 〈태조대왕어용〉도27과 같은 양식이다. 오사모烏紗帽를 쓴 인물은 청색의 단령을 입고 있다. 목까지 올라오는 내의內衣의 깃과 옆으로 살짝

드러난 트임으로 내비치는 녹색과 적색, 흉배의 황금색에 이르기까지 색의 대비가 강렬하고 원색적이다. 이렇듯 원색을 주조로 한 화면은 깔끔하고 단정한 분위기를 자아내는데, 여기에 내의에 새겨진 구름무늬와 흉배에 새긴 공작과 모란당초무늬의 화려함으로 포인트를 주었다. 비슷한 시기에 그려진 신숙주 영정과 함께 조선전기 공신상의 대표작으로 손꼽힌다.

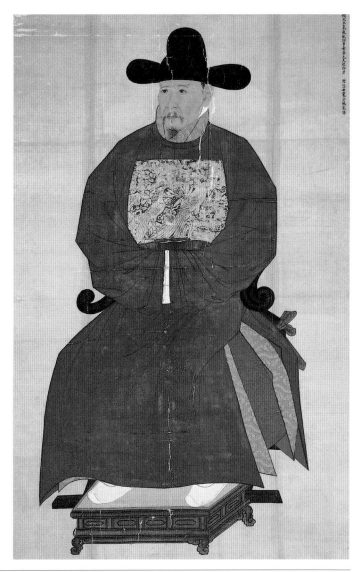

28 | 필자미상, 조선 15세기, 보물 502호, 비단에 채색, 164×106.3cm, 영풍 장덕필 소장

이현보영정 李賢輔影幀

이현보(1467~1555)는 조선 전기의 문신文臣이자 시조작가로 곧은 성품 탓에 정치적으로 기복있는 삶을 살았다. 그가 경상도 관찰사로 재직했던 1536년경에 그려진 이 작품은 화승畵僧이었던 옥준상인玉峻上人이 그렸다고 전한다.

이 영정의 매력은 강렬한 눈의 표현이다. 모든 요소들이 이 눈빛 속에 집약되어 있어 보는 이를 압도한다.

붉은색의 무관복武官服을 입고 불자佛子를 손에 쥔 채 앉아 있는 모습을 보면 그림의 형식이나 화려한 색채 등에서 스님의 진영眞影을 그리는 방식으로 제작되었음을 알 수 있다.

특히 이 시기에 그려졌던 다른 공신상들에 비교해보면 옷주름이 부드럽게 표현되어 있는 것이 매우 큰 차이점이다. 더구나 이현보의 자유롭고 강직한 성품을 부각시키기 위하여 사실적인 묘사보다는 강조와 생략에 의한 자유로운 표현방식을 사용하고 있는데, 이 때문에 그의 개성이 더욱 강하게 드러나고 있다.

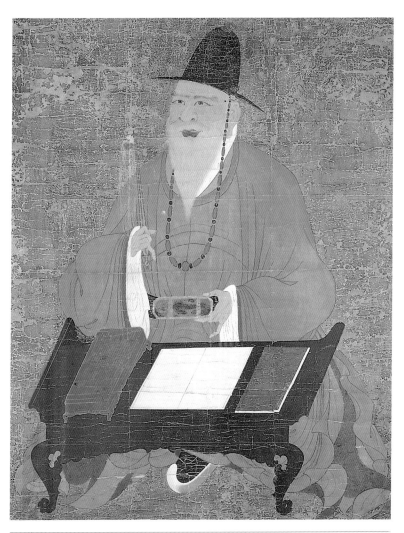

29 | 옥준상인 玉峻上人, 조선 1536년경, 보물 872호, 비단에 먹과 채색,
126×105cm, 경북 안동 이용구 소장

약포정탁영정 藥圃鄭琢影幀

　　정탁(1526~1605)은 정유재란 때 동궁東宮을 호종扈從한 공으로 1604년 호종공신扈從功臣 3등에 봉해졌으며, 이 초상화는 그 상賞으로 제작된 공신도상功臣圖像이다.

　　정면에서 왼쪽으로 약간 튼 자세에서 표현된 어깨의 곡선이 가파른데, 이러한 특징은 17세기 전반 특유의 양식이다. 옷의 윗부분은 부드러운 곡선미를 중심으로 표현하고, 아래로 내려올수록 직선적으로 나타내었다. 인물이 앉아 있는 곡교의 曲交倚라 불리우는 의자는 팔걸이가 위로 둥글게 솟구쳐 있고 여기에 비해 중앙의 옷자락이 뒤로 날카롭게 삐쳐 있어 매우 감각적인 선의 대비를 보여주고 있다. 흑색 관복에는 옷주름의 필치가 비교적 잘 나타나 있는데, 15세기 초상화와 같이 각이 진 선묘로 되어 있으면서도 붓 첫머리에 힘을 주어 정두釘頭를 세운 점이나 필선이 꺾이는 곳에서 머물렀다 이어가는 점에서 새로운 특징을 발견할 수 있다. 아울러 바닥에는 점묘법으로 표현된 화려한 자리가 깔려 있는데, 이 또한 17세기 전반 공신도상의 중요한 특징 중 하나이다.

　　가파른 어깨의 선, 감각적인 곡선의 실루엣, 화려한 색채의 자리 등이 17세기 전반 임진왜란과 정유재란 당시 공을 세운 신하를 기리는 공신도상에 나타나는 전형적인 특징이다.

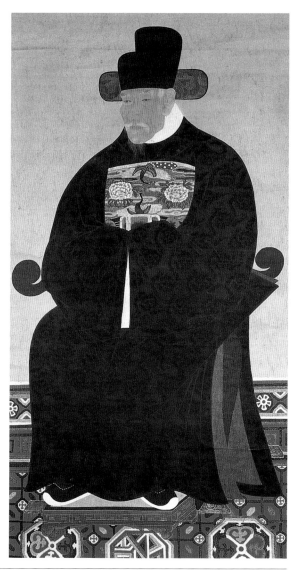

필자미상, 조선 1604년, 보물 487호, 비단에 채색, 167×87cm, 예천 정완진 소장.

이항복초상 李恒福肖像

　오성대감으로 널리 알려진 이항복李恒福(1556～1618)은 죽마고우 한음 이덕형李德馨(1561～1613)과의 기지氣志와 작희作戲로 더욱 유명한 인물이다.

　인물의 얼굴은 갈색선으로 윤곽을 잡은 뒤 살색으로 바림질하고 흰 수염은 물론 얼굴의 반점까지도 세세하게 나타내었다. 반면, 옷의 표현을 보면, 그 당시 산수인물화에서 즐겨 쓰던 정두서미묘를 여러 번 그어 표현하는 정도로 간략하게 묘사하고 있는데, 이는 이 초상화가 비단에 옮겨 그리기 전의 초본이기 때문이다. 비단이 아닌 종이에 그린 것과 흉배를 윤곽 위주로 간략하게 그린 점, 그리고 오른쪽 상단에 '용用'이란 글씨를 쓴 점 등은 이 그림이 지금의 스케치와 같은 초본임을 시사하여 주고 있다. 그럼에도 불구하고 몇 가닥 필치의 간략한 표현 속에서도 인물의 성품과 용모의 특성을 정확히 잡아내는 뛰어난 묘사력을 보여주었다. 오른쪽 어깨의 가파르게 내려 온 선에서는 약포정탁영정[도30]에서와 마찬가지로 17세기 전반 초상화의 특징적인 면모를 엿볼 수 있다.

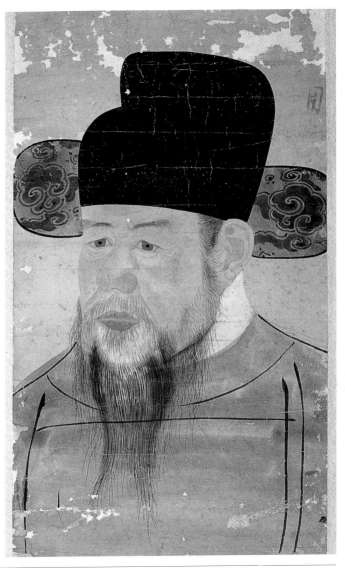

31 | 필자미상, 조선 17세기 전반, 종이에 채색, 59.5×35cm, 서울대학교박물관 소장

송시열 초상 宋時烈肖像

송시열(1607~1689)은 효종 때 북벌계획의 중심인물로 활약하였고 서인의 총수로서 정치적 역량을 발휘하였으며, 당대의 성리학을 집대성한 이론인 이기심성론理氣心性論을 주장한 철학자이다.

그의 초상화에는 검은 복건과 검은 깃으로 단정하게 마무리 된 공간 안에 인생의 역정이 세세히 각인된 잔주름과 수염이 생생하게 표현되어 있다. 세월의 깊이가 느껴지는 깊이 패인 주름들은 유난히 단정하고 간결하면서도 부풀어 오르게 표현한 흰색의 유복과 대조를 이루고 있고, 그것은 강렬한 검은 복건과 깃에 의하여 얼굴 부위와 뚜렷하게 분리되어 있다. 이러한 강렬한 대조는 노학자의 인품을 더욱 강조해 주면서 그에 대한 깊은 존경심마저 불러일으킨다. 초상의 머리 위에는 정조의 어제御製가 있고 그 오른쪽에는 송시열이 45세 때인 1651년에 지은 시가 적혀 있다. 몸체를 부풀어 오르게 표현한 화풍은 17세기의 양식이지만 정조의 어제가 적혀 있는 점으로 보아 정조 시대인 18세기에 이모移摹된 초상으로 추정된다. 송시열의 주름진 얼굴을 보아서는 45세의 모습으로 보이지는 않는다.

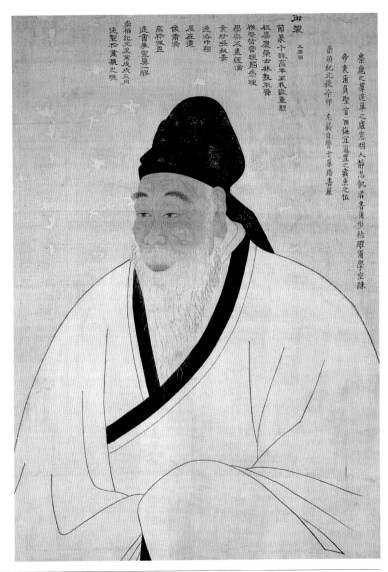

필자미상, 조선 18세기, 국보 239호, 비단에 채색, 89.7×67.3cm, 국립중앙박물관 소장

자화상 自畵像

"8척도 되지 않은 몸으로 사해四海를 초월하려는 의지가 있다. 긴
수염이 나부끼고 얼굴은 기름지고 붉으니 바라보는 사람은 사냥꾼
이나 검객이 아닌가 의심하지만, 그 순순히 자신을 낮추고 겸양하는
풍모는 대저 또한 행실이 돈독한 군자君子보다 부끄럽지 아니하다."

이하곤李夏坤(1667~1724), 『두타초頭陀草』에서

「윤효언자사소진찬尹孝彦自寫小眞贊」

참고. 『조선사료집진속』에 실린
1930년대에 찍은 흑백 사진.

작은 화면에 그려졌음에도 불구하고 인물이
내뿜는 에너지는 화면뿐 아니라 주위의 공간까지
도 압도한다. 이 에너지는 눈으로부터 뿜어져 나
와 사방으로 퍼지고 수염에까지 이른다. 수염은
얼굴의 중심에서 사방으로 뻗어나가 있는데 그
끝이 살아 움직이기에 더욱 강렬한 느낌을 주고
있다. 여기에 덧붙여 대담한 구성으로 몸체를 간
략하게 표현하고 얼굴을 강조한 정면형의 반신상
구도는 보는 이를 강하게 압도하는 카리스마를
느끼게 해준다. 그동안 얼굴의 아래쪽 공간에는
몸체가 그려지지 않았던 것으로 알려져 있으나
1937년에 발간된 『조선사료집진속朝鮮史料集眞
續』에 실린 흑백 사진참고을 통하여 간략한 필선의
옷선이 그려진 것이 표구하는 과정에서 없어진
것으로 확인되었다.

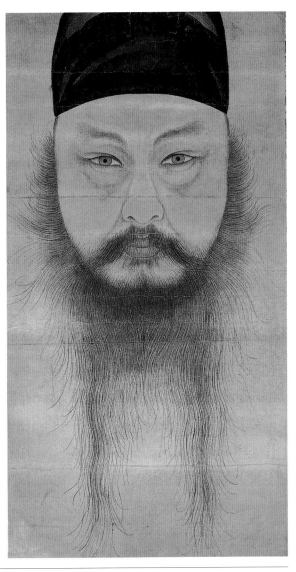

윤두서 尹斗緒, 조선 1710년, 국보 240호, 종이에 엷은 채색, 38.5×20.5cm, 해남 윤영선 소장

조영복영정 趙榮福影幀

영조英祖(재위 1724~1776) 때 초상화로 이름을 떨친 이는 사대부화가 조영석과 화원 장경주張敬周(1710~?)이다. 조영석은 영조에 의하여 두번에 걸쳐 어진御眞 제작의 참여를 지시 받았으나, 기예技藝로서 임금을 섬길 수 없다는 사대부로서의 도리를 들어 거부한 것으로 유명하다. 장경주의 초상화 작품으로는 1764년에 제작한 구택규초상具宅奎肖像(호암미술관 소장)이 있는데, 이 시기 초상화로는 드물게 매우 섬세한 필치로 그렸다.

〈조영복영정〉은 조영석이 1732년(40세)에 그린 맏형 조영복(1672~1728)의 54세 초상화이다.

1726년 조영석이 초고를 그리고 다음해에 윤색을 가하였고 이 해에 진재해秦再奚로 하여금 별도로 공복본상公服本像을 그리게 한 뒤, 1732년에 다시 조영석이 제작한 것이다. 이러한 제작과정 때문인지 얼굴의 표현은 진재해 필본과 유사하다. 코선과 얼굴 윤곽선은 진하고 굵은 선으로 뚜렷하게 그리고, 다른 주름과 윤곽은 보다 연하고 가는 선으로 그린 뒤 옅은 바림질로 명암을 주었다. 이러한 명암 표현은 17세기 후반부터 18세 중반까지 선호된 양식으로 선묘법에서 훈염법暈染法으로 전이하는 과도기적 특성이라 하겠다.

이 초상의 가장 큰 매력은 옷선을 묘사한 묘법과 연거복燕居服에 걸맞은 자연스러운 표현에 있다. 옷은 필선만으로 옷주름을 묘사하고 동정에만 흰색의 호분을 칠하였지만, 연거

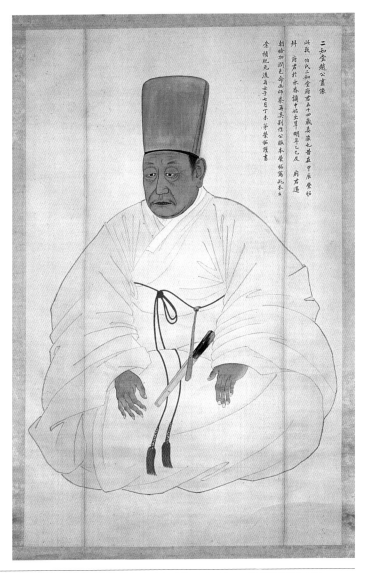

　조영석 趙榮祐, 조선 1732년, 비단에 먹과 채색, 154×80cm, 경기도박물관 소장

복형식의 자유로움을 한껏 표출하였다. 담묵으로 표현한 약간 각이진 옷 선에서는 탄탄한 필력을 바탕으로 이루어낸 동감을 느낄 수 있다. 약간 오른쪽으로 틀어 미묘한 각도를 이룬 몸의 자세와 옷의 펑퍼짐한 윤곽선에서는 기교를 뛰어넘은 아취를 느낄 수 있다. 여기에 매듭이 굵은 양손과 가슴의 홍세조와 거기에 매단 부채가 이루는 선의 흐름은 매우 자연스러우면서도 두드러진 장식의 역할도 겸하고 있다. 얼굴은 물론 옷선과 장식, 그리고 양손 등 모든 요소들이 활력이 넘치는 가운데 서로 조화를 이루고 있는 명품이다.

서직수초상 徐直修肖像

정조 때의 여러 기록에서는 당대 최고의 초상화가로 이명기李命基를 꼽고 있는데 그가 김홍도와 합작한 〈서직수초상徐直修肖像〉, 〈허목초상許穆肖像〉(국립중앙박물관 소장), 〈오재순초상吳載純肖像〉 등을 통하여 그의 명성과 기량을 확인할 수 있다.

〈서직수초상〉은 얼굴은 이명기가, 몸체는 김홍도가 그린 것이다. 이와 같이 합작이 가능했던 것은 초상화에서 얼굴을 그리는 기법과 옷을 그리는 기법이 다르기 때문이다. 어진御眞을 그릴 때도 용안龍顏은 주관화사主管畵師, 옷은 동참화원同參畵員, 채색은 수종화원隨從畵員 등으로 분담하여 제작하는 전통이 있다. 이 작품은 18세기 후반에 발달한 초상화 기법의 전형을 보여주고 있다. 얼굴은 이전의 선묘법에서 벗어나 가는 필선을 여러 겹 겹쳐 그려 부드러운 입체감을 낸 훈염법暈染法을 사용하였고, 왼쪽 뺨에 있는 반점 위의 터럭까지 그려내어 더욱 사실적인 느낌을 받게 된다. 옷선은 철선묘로 변화가 없이 단정하게 표현하였는데 대신 갈고리 모양의 옷주름을 넣고 그 사이에 잔잔한 음영을 가하여 부피감과 율동감을 표현하였다. 인물의 자세는 매우 단정하고 구조적으로 그려졌는데, 여기에는 문인이었던 조영석이 그린 초상화와는 다른 직업화가다운 기술적 완벽성이 구사되어 있다.

李命基畵面 金弘道畵體 兩人名於畵者 而不能畵一片靈臺(臺靈)惜乎 何不修道於林下　浪費心力於名 山雜記 論其平生 不俗也貴 丙辰夏日 十友軒六十二歲翁自評

이명기가 얼굴을 그리고, 김홍도가 몸을 그렸다. 두 사람은 그림에 이름난 이들이라건만 한 조각의 정신도 그려내지 못하였구나. 안타깝다! 내 어찌 산림山林에 들어가 학문을 닦지 않고 명산名山과 잡기雜記에 심력을 낭비하였던가. 대개 그 평생을 논해볼 때 속되지 않았음만을 귀하다고 하겠다. 병진년 여름에 십우헌 서직수徐直修 예순두 살 늙은이가 자신을 평하다.

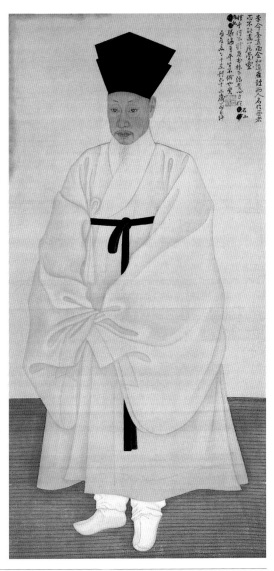

김홍도 金弘道・이명기 李命基, 조선 1796년경, 비단에 채색, 148×73cm,
국립중앙박물관 소장

오재순초상 吳載純肖像

초상화의 주인공은 근엄한 눈빛과 자태에 위엄이 드러나며 아울러 인자함과 강직함이 배어 있는 그러한 인물이다. 얼굴은 머리카락 보다 더 가는 필선을 여러 번 겹쳐 그려 음영과 입체감을 나타낸 데다가 피부의 질감까지 표현하여 사실주의적 화풍의 절정을 보여주고 있다. 입체감의 표현은 옷에까지 이어져 옷주름 주위에 중량감이 느껴지는 음영을 짙게 넣었다. 깔고 앉은 호피는 김홍도의 호랑이 그림처럼 털 하나하나를 극명하게 그리고 쌍학흉배는 자수의 바늘땀까지 한 땀

한 땀 자세히 묘사되어 있어 어느 한곳도 사실적 표현에 소홀함이 없다. 이와 더불어 흉배의 적·녹·황·청의 원색과 청색의 깃은 색감과 색 대비가 매우 뛰어나다. 오재순(1727~1792)의 위엄을 정면관과 풍채 있는 모습으로 그리고 입체적인 표현을 자연스럽게 살리는데 성공하였으며 더욱이 얼굴과 몸체의 균형 감각이 뛰어나게 발휘되었다. 위엄 있는 형상, 사실주의적 표현, 그리고 다채로운 채색이 어우러진 명품으로, 정조때 초상화가로 명성을 떨친 이명기李命基가 65세(1791년)를 맞은 오재순의 모습을 그린 것으로 전해진다.

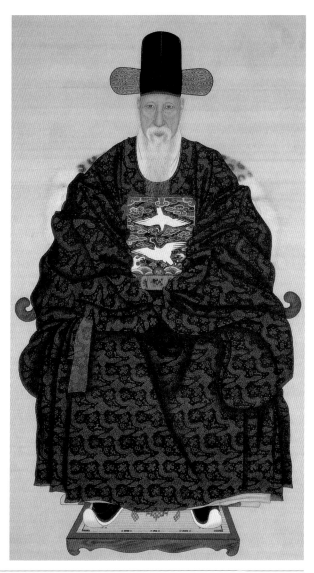

36 | 이명기 李命基, 조선 1791년경, 비단에 먹과 채색, 152×89.6cm, 호암미술관 소장

약산진영 若山眞影

이재관은 어려서 아버지를 여의고 집이 가난하여 그림을 팔아 어머니를 봉양하였다. 그림을 따로 배우지는 않았지만 타고난 재주가 뛰어났다. 그는 초상화로 이름이 높아 1837년 태조의 어진御眞을 묘사한 바 있다. 또한 영모화는 당시 일본 사람들에게 인기가 높아 해마다 동래관東萊館으로부터 구해갔다고 한다.

〈약산진영〉은 이재관이 그린 강이오姜彛五(1788~?)의 초상화이다. 부드럽고 정교하면서도 사실적인 얼굴의 표현과 강한 필세가 살아 꿈틀거리는 옷의 표현이 대비를 이루고 있다. 얼굴은 부드럽고 사실적인 훈염법에 의하여 그려졌고, 옷주름은 전통화법에 충실하게 묘사되었다. 전통적인 필선 위주의 묘법과 정면에 부드러운 훈염법의 얼굴이 미묘한 대조와 조화를 이루고 있다. 홍색도포를 입고 금박을 입혀 강조한 각대가 또다른 대조와 조화를 형성하고 있다. 화면 위 오른쪽에는 김정희가 강이오에 대하여 쓴 제발이 있다.

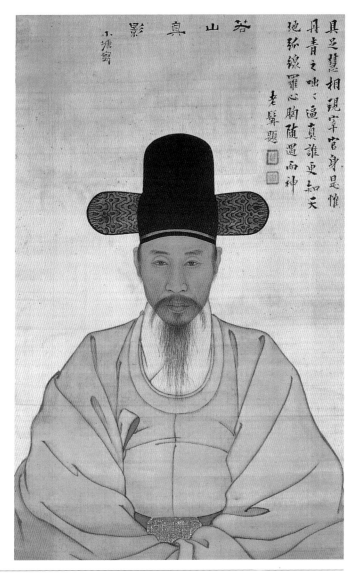

具足慧相現宰官身是惟
丹青之咄咄逼真誰更知天
地彌綸羅心胸隨遇而神

老髯題 [印] [印]

若 山
影 真
小塘寫

이재관 李在寬, 조선 19세기 초, 비단에 채색, 63.9×40.1cm, 국립중앙박물관 소장

이채초상 李采肖像

彼冠程子冠, 衣大公深衣, 祥然危坐者, 誰也歟. 眉蒼而鬚白, 耳高而眼朗, 子眞是李季亮者歟.

정자관을 쓰고 대공심의를 입고 꼿꼿이 앉아 있는 자 누구던가. 눈썹은 푸르고 수염은 희며, 귀는 높고 눈이 밝으니, 그대가 진실로 이계양이런가.

이 글은 화면 오른쪽에 경산京山 이한진李漢鎭(1732~1815)이 전서로 쓴 제발 가운데 첫 구절이다. 계양季亮은 이채(1745~1829)의 자字로서 그는 호조참판, 한성부좌윤, 동지중추부사를 지낸 문신이다. 뒤쪽 천의 겹침까지 나타낸 정자관, 가는 선을 겹쳐 그려 입체감과 피부 질감을 표현한 얼굴, 눈빛이 형형하여 생기 넘치는 눈동자, 화사하게 빛나듯이 표현된 수염과 눈썹에서 사실적인 표현이 절정에 달했음을 볼 수 있다. 옷의 윤곽선은 주름진 모습까지 표현되어 자연스럽고, 옷주름은 갈고리진 묘법으로 접혀 들어간 부분에 음영을 넣어 입체감을 살렸다. 여기에 어깨선 주위에 약하게 바림질하여 바탕과의 이질성도 어느 정도 해소하였다. 18세기 후반 이후 발달한 사실성과 입체감이 조화를 이룬 작품으로 평가할 수 있다.

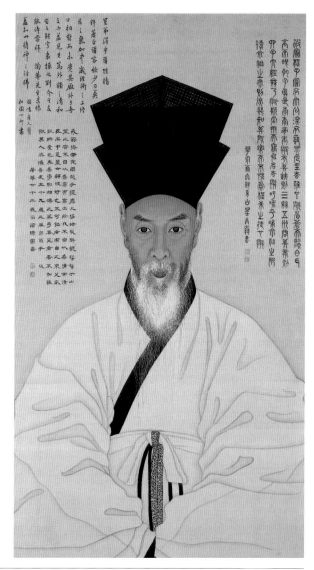

필자미상, 조선 1807년, 비단에 채색, 99.2×58cm, 국립중앙박물관 소장

미인도 美人圖

정제된 필선과 은은한 색채가 절묘한 조화를 이룬 걸작으로 그림 상단 오른편에 있는 제발에는 다음과 같은 내용이 적혀 있다.

盤礴胸中萬化春, 筆端能與物傳神

자유로운 가슴 속에 만화춘의 정수를 깨우치니,
붓끝으로 능히 대상을 전신할 수 있게 되었네.

첫 구절의 '반박盤礴'이라는 두 글자는 중국 춘추전국시대의 사상가 장자莊子(기원전 370년 전후~300년 전후)가 그림 그리는 태도에 대해 언급한 구절 '해의반박解衣般礴'에서 인용한 말로, 이를 그대로 해석하면 '옷을 풀어헤치고 다리를 죽 뻗고 앉는 것'을 의미한다. 즉 노자사상에서 말하는 자유로운 예술가의 모습으로 자연을 따르고 질박한 세계로 돌아갔을 때 화가에게서는 가장 훌륭한 표현이 나온다는 뜻인데, 이 그림의 제발에서는 화가가 아무것에도 구애받지 않는 자유롭고 편안한 상황에서 이 그림을 그렸음을 의미한다. 또한 그 뒤에 나오는 '흉중胸中'은 중국 송대에 대나무를 잘 그렸던 화가 문동文同(1018~1099)이 남긴 '흉중성죽胸中成竹'에서 따온 구절로 사물에 대한 깊은 이해와 경험을 토대로 그 사물의 본질과 진면목까지 표현하는 회화의 경지를 의미한다. 즉 마음속에 대나무가 있어 대나무와 화가가 하나가 되는 경지는 의미하는 것이다. '만화춘萬化春'은 이 그림의 주인공인 여인을

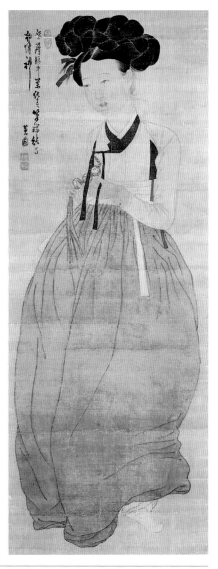

신윤복 申潤福, 조선 19세기 초, 비단에 채색, 114×45.2cm, 간송미술관 소장

가리키는 것이다. 즉, 신윤복이 자신 있게 천명한 바와 같이 가장 자유로운 상태에서 여인의 진면목을 파악한 뒤 그린 초상화란 의미이다. 그렇기 때문에 이 작품은 더욱 깊이 있는 아름다움을 전할 수 있는 것이다.

무엇보다도 이 작품의 매력은 여인의 아름다운 자태이다. 그 아름다움을 감정에 치우치지 아니하고 절제된 선묘로 섬세하게 묘사하였다. 언뜻 보면 가늘고 부드럽게 느껴지지만, 자세히 보면 힘이 배어 있는 명료한 선이다. 채색도 지나치거나 모자라지 않게 베풀었고, 여기에 정교한 필치로 정성스럽게 묘사한 트레머리, 자주색 고름, 삼회장 저고리, 삼작노리개, 붉은색 띠, 쪽색 치마 등이 장식적인 효과를 발하고 있다. 여성스러움이 흠뻑 풍기는 아련한 표정, 절제된 운필, 은은한 채색 등 당시 여성미의 극치라고 평가할 수 있다.

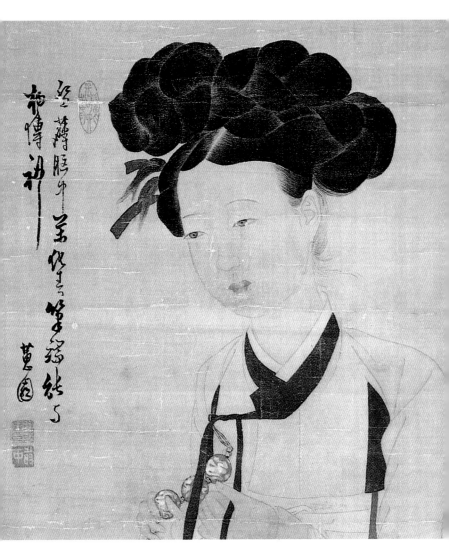

도 39의 부분도

미인도 美人圖

　　이 작품은 사대부 화가 윤두서 집안에 소장되어 있는 것으로, 1998년 미국 메트로폴리탄 미술관The Metropolitan Museum of Art의 한국미술 전시회에 전시되면서 수리된 바 있다. 무겁게 느껴지는 가체머리를 양손으로 받치고 있어 양쪽 겨드랑이가 훤히 보이고, 12폭이 됨직한 넓은 치마 속에서 앞으로 쏠리는 발걸음이 느껴진다. 삼회장 저고리에는 보라색의 굵은 단을 달았고, 보상화문으로 보이는 커다란 원문양이 규칙적으로 장식되어 있다. 이 미인도는 윤두서 집안에 소장된 점으로 미루어 윤두서·윤덕희尹德熙·윤용尹溶 3대 화가 중 어느 한 사람의 작품으로 추정되기도 하나, 화풍이나 복식으로 보아 18세기 말이나 19세기 초의 작품으로 판단된다. 자유롭게 구부러진 실루엣, 갈고리 진 주름, 주름 주변의 음영처리 등은 18세기 말~19세기 초 초상화에 유행한 화풍이고 저고리가 짧고 가체가 큰 점도 이 시기 복식의 특징이다.

　　이 작품의 여인은 조선시대 전형적인 미인상이다. 구름같은 머리, 세류細柳 같은 눈썹, 초승달 같은 눈, 작고 복스러운 코, 앵두 같은 입술 등 화용월태花容月態 같은 곱고 아리따운 얼굴이다. 중국이나 일본의 날카롭고 매서운 인상의 미인과는 정서적으로 다르다.

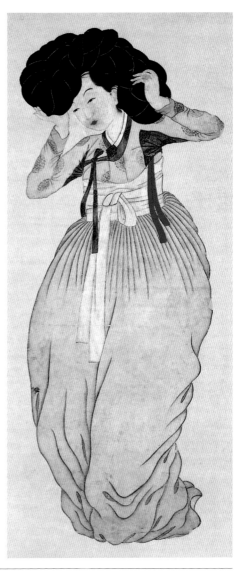

필자미상, 조선 18세기 말~19세기 초, 117×49cm, 개인소장

선암사도선국사진영 仙巖寺道詵國師眞影

　　도선道詵(827~898)은 신라말기에 활약한 선승으로 풍수
지리에 능한 스님으로 유명하다. 그는 이 진영이 모셔진 선암
사를 중창한 인연으로 이 절에 진영이 모셔진 것이다. 이 진영
은 1805년 도일이 임모하여 제작한 것이다.

　　이 진영은 고려시대부터 조선시대까지 진영의 역사가 응
축되어 있는 작품이다. 의자에 앉아 있고 그 옆에 가구를 놓
은 형식은 고려시대의 전통을 따른 것으로 보인다. 고려시대
의 진영은 남아 있지 않지만, 남송 장사훈張思訓이 그린 천태
대사상天台大師像(일본 西教寺 소장), 원대 진감여陳鑑如가 그
린 〈이제현초상李齊賢肖像〉(국립중앙박물관 소장) 등과 유사
한 형식인 점으로 보아 그러한 추정이 가능하다. 여기에 녹색
의 장삼과 적색의 가사를 대비시키고, 옷주름에 선염으로 음
영을 넣었으며, 경상에 볼 수 있는 변형된 시점 등에서는 18
세기 이후의 양식을 엿볼 수 있다. 이 진영의 특징은 무엇보다
도 기하학적인 구성과 활기찬 직선과 곡선의 조화에 있다. 왼
쪽으로 향한 평행투시법의 의자 팔걸이, 정면의 등받이, 팔걸
이 보다 높은 각도의 족좌, 오른쪽을 향해 가파르게 그려진 경
상, 그 위에 놓인 정면의 인궤, 그리고 이들을 연결하는 정면
의 돗자리가 시점의 충돌이 없이 매우 구성적으로 조화를 이
루고 있다. 또한 등받이의 양끝, 팔걸이의 양끝, 다리경상 및
족좌 다리의 끝, 경상의 안상, 그리고 옷자락의 끝에만 곡선으
로 처리하여 화면에 생기를 불어넣고 있다.

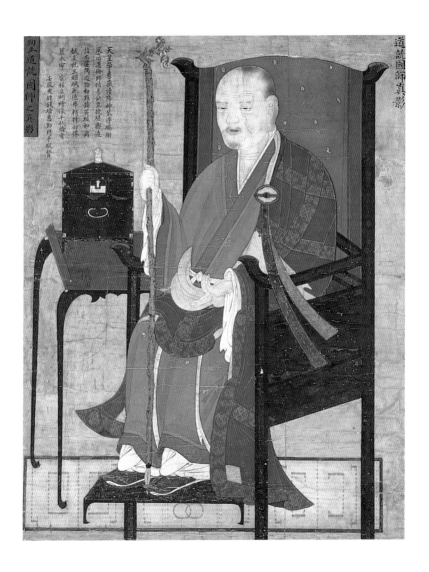

41 　조선 1805년, 비단에 채색, 도일 道日 중수, 106.3×132.5cm, 선암사성보박물관 소장

봉정사포월당초민진영 鳳停寺泡月堂楚旻眞影

　　회화의 여러 영역에 각각 뛰어난 화가들이 존재했듯이 18
세기 중엽에는 스님의 진영을 그리는 화승들 중에도 독특한
회화세계를 이룩한 이들이 나타난다. 그 중 유성有誠이라는 화
승이 유명한데, 그의 작품으로는 봉정사포월당초민진영(1766
년), 봉정사설봉당사욱진영鳳停寺雪峰堂思旭眞影(1766년), 봉
정사환성당지안진영鳳停寺喚惺堂志安眞影(1766년), 봉정사송
운당진영鳳停寺松雲堂眞影(1768년)등이 전하며 이들 작품을
통해서 그가 1766~1768년 무렵에 봉정사를 중심으로 활약
한 화승임을 알 수 있다.

　　그의 개성은 배경이 되는 야외의 풍경과 옷의 표현에서
두드러진다. 지그재그로 날카롭게 파인 산길을 경계로 상단에
는 여백을 두고 화면 오른쪽에 세월의 주름이 역력한 향나무
와 괴석을 배경으로 삼았다. 야외임에도 불구하고 주인공은
채전을 깔고 앉아 있고 오른쪽에는 조그만 상을 놓았다. 가사
는 바람에 가볍게 펄럭이는데, 채전까지도 함께 움직이는 모
습으로 표현되어 있다. 옷주름은 청색의 띠를 규칙적으로 배
치하여 강렬한 표현성을 보인다. 동감이 강한 옷의 표현에도
불구하고 그 위로 내민 얼굴에는 평온함이 서려 있다. 이 진영
의 주인공은 초민楚旻으로, 그는 환성당喚惺堂 지안志安의 법
맥을 이어 17세기 후반부터 18세기 중엽까지 봉정사 · 남장사
등지에서 수도생활을 하였다.

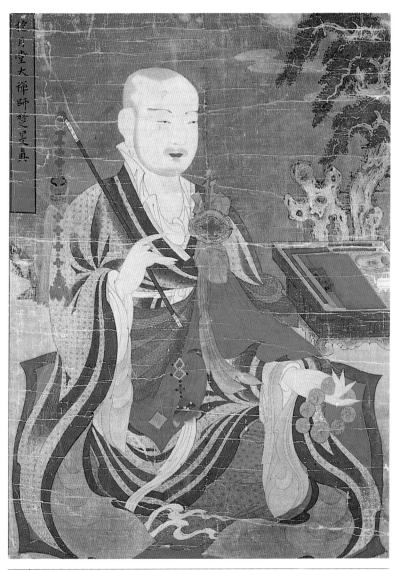

유성 有誠, 조선 1766년, 비단에 채색, 75.3×103.1cm, 봉정사성보박물관 소장

풍속화

풍속화는 인간이 살아가는 모습을 담은 그림이다. 그 속에는 인간의 신앙·종교·정치·생활·사상 등 갖가지 삶의 양상이 펼쳐져 있다. 우리나라에서는 선사시대의 암각화부터 풍속화가 등장한다. 암각화에는 풍속장면이 독립적으로 나타난 것이 아니라 동물과 인물이 섞여 그려졌지만 당시 사람들의 생활상을 묘사하려는 의도는 분명하게 표현되어 있다. 이후 시대마다 성쇠의 차이는 있었으나 자신들의 생활상을 묘사하고 기록하는 행위는 꾸준히 이루어졌다.

그 가운데 고구려 고분벽화의 풍속도, 조선시대에 들어서서 꾸준히 제작된 삼강행실도, 경직도, 감로도, 그리고 조선 후기에 유행한 풍속화 등이 역사의 전면에 부상한 예이다. 오늘날에도 독재적인 억압체제에 대한 항거로 화폭을 통해 민중의 분노를 분출시킨 민중미술, 성차별·인종차별·환경문제 등 사회문제를 다룬 작품들이 꾸준히 제작되고 있다. 풍속화는 명칭이 어떻게 바뀔지, 어떠한 표현방식을 취하게 될지는 모르지만, 앞으로도 인간과 운명을 같이하면서 그 생활상을 기록해 나갈 분야임에 틀림없다.

풍속화는 크게 신앙적 풍속화, 정치적 풍속화, 통속적 풍속화의 세 가지 유형으로 나눌 수 있다. 신앙적 풍속화는 주술

신앙에 의하여 새긴 그림인 암각화, 영생불사하는 선계로의 승천을 염원하는 고구려 고분벽화, 지옥에서 극락으로 왕생하기를 기원하는 감로도 등이 있다. 정치적 풍속화로는 임금으로 하여금 백성들의 어려운 생업을 잊지 않도록 일깨워주는 빈풍칠월도류 회화와 백성들에게 유교적인 이념을 교육시키기 위해 제작된 상감행실도류 판화가 있다. 통속적 풍속화는 조선후기의 김홍도, 김득신,신윤복 등이 백성들의 생활상과 세태를 표현한 그림이다.

일반적으로 우리나라 풍속화하면 18~19세기에 유행한 김홍도, 신윤복의 풍속화를 떠올린다. 이 시기의 풍속화는 그 제작이 활발했을 뿐만 아니라 작품성도 높았다. 이 시기 풍속화의 뱃머리는 윤두서와 조영석 같은 일부 진보적인 사대부 화가가 잡아 나갔다. 조선시대는 사대부들이 문화의 주역으로 활동했던 시기로 이들에 의하여 새로운 경향의 풍속화가 개척된 것이다. 초창기 사대부 화가들의 풍속화에는 짚신삼기, 목기깎기, 나물캐기 등 건강한 서민들의 생활상이 주요 소재로 등장하였다. 사대부 화가들은 서민생활 가운데 특히 노동에 관심이 있었던 것이다.

이러한 사대부 화가들의 노력은 18세기 후반 직업화가인

화원들에 와서 비로소 결실을 맺게 된 것이다. 풍속화를 그리는 것 자체만으로도 어느 정도 위험부담을 안았어야만 했던 초창기 사대부화가들에 비한다면, 화원들에게는 앞 시대의 선구적인 업적을 어떻게 작품으로 발전시키고 세련화시키느냐가 그들에게 주어진 과제이다. 또한 화원의 신분이기에 표현의 제약이 적고 무엇보다도 백성들의 정서를 깊이 있게 표현할 수 있는 것이 장점으로 작용하였다. 오랫동안 봉건적인 체제에 억눌려왔던 감정과 본능이 점차 활발하고 거리낌없이 표출될 수 있는 여건이 조성되고, 김홍도·김득신·신윤복 등 당시 기라성 같은 화원들이 풍속화 제작에 대거 참여함으로써, 조선후기 풍속화는 절정으로 치닫게 된다. 또한 풍속화 제작을 화원들이 주도하게 되면서 주제에 있어서도 기존에 서민들의 생활상을 그리던 것에서 놀이와 유흥의 문화를 내용으로 다루게 되었다. 단순한 놀이와 유흥 문화를 넘어서 음주 문제, 지방관리의 타락상, 기생 놀음, 양반과 상민의 차별, 스님의 애정 문제, 처첩 갈등, 노름 등 당시 사회의 깊숙한 곳까지 적나라하게 묘사하였던 것이다.

그러나 조선후기 풍속화에서는 이와 같은 사회의 어두운 면을 그대로 노출시키는 것이 아니라 해학과 풍자로서 승화시

킨 점이 특기할 만하다. 특히, 김홍도는 당시 사회 문제를 은유와 풍자로 엮어내는 데 천재적인 기량을 발휘하였다. 그는 등장인물의 성격을 부각시키고 감정을 표출하는 데 능란한 감정의 마술사였다고 할 수 있다. 우리는 그의 작품 〈타작〉에서 술에 취해 흐트러진 마름과 즐거운 표정으로 일에 열중해 있는 일꾼의 대비적인 구사를 보고, 그 장난기에 미소를 짓다가도 날카로운 비판의식에 멈칫하게 되는 경험을 하게 된다. 현실에 대한 부정적인 시각을 직접적으로 내던지기보다는 해학과 은유를 통해서 간접적으로 드러낸 것이다.

　　풍속화에서 김홍도와 쌍벽을 이루었던 신윤복은 우리에게 또 다른 세계를 보여 준다. 그는 당대까지의 회화풍토에서 극히 금기시 되어왔던 에로티시즘을 과감하게 화폭에 담았다. 그는 할머니도 섹시하게 그린다는 우스개 소리가 있을 정도로 여성의 아름다움을 표현하는 데는 타의 추종을 불허했던 화가로, 김홍도도 이 점에 있어서는 그에게 양보해야 할 것이다. 그가 펼쳐 보인 에로티시즘은 애정 문제를 비롯한 유흥 문화를 선정적으로 묘사한 데 있는 것이 아니다. 신윤복 풍속화의 묘미는 외설적인 내용을 풍자적이고 비판적인 시각으로 재구성하고 다채로운 채색과 감각적인 필치로 승화시킨 점에 있

다. 그는 메시지를 전달하는 데만 주력하지 않고 회화적인 완성도를 높이기 위해 노력하였다. 간송미술관에 소장된 〈미인도〉는 여인의 감각미를 뇌쇄적으로 보여줄 뿐만 아니라 기녀도 이처럼 당당히 초상화로 그릴 수 있다는 신분차별에 대한 항변의 메시지가 절묘하게 균형을 이루고 있다.

풍속화는 봉건적 신분사회의 산물이자 동시에 이러한 신분적 차별에서 벗어나고자 하는 수단이기도 했다. 전통적인 틀을 벗어나 사회적인 메시지를 담고자 했지만 결국 그 틀을 벗어날 수 없는 한계, 그것이 조선후기 풍속화에서 읽히는 메세지라 하겠다. 그렇다하더라도 그것은 자유를 향한 역동적인 힘이 되었다.

그렇다면 풍속화의 통속세계는 과연 어떠한 세계인가. 그 세계는 감정의 자유로운 발현으로 정의할 수 있을 것이다. 문인화의 아취세계가 절제의 미학이라면, 풍속화의 통속세계는 발산의 미학인 것이다. 절제되고 정제된 세계도 아니고, 세련된 세계도 아닌, 거칠고 제약이 없는 세계, 감성에 근본을 둔 세계, 이야기의 세계이다. 따라서 작가의 신분이 어떠하든 서민들의 정서를 대변하는 그림임에 틀림없다.

천산대렵도 天山大獵圖

이 작품은 《화원별집畵苑別集》 가운데 포함되어 있는 것으로 여기에는 〈엽기도獵騎圖〉라는 제목이 붙여져 있다. 그런데 이를 〈천산대렵도〉라고 부르는 까닭은 이 작품이 기록으로 전해지는 공민왕의 〈천산대렵도〉일 가능성이 높다는 점 때문이다. 이하곤李夏坤의 문집 『두타초頭陀草』를 보면, 원래 두루마리 그림으로 되어 있던 것을 여러 사람들이 다투어 잘라 가버렸다고 한다. 현재 《화원별집》에는 세 조각이 실려 있는데, 이는 같은 그림이 잘려져서 실려져 있는 것으로 보인다.

호복胡服의 복장에 변발辮髮을 한 인물이 말을 타고 달리거나 활시위를 당기는 모습이 표현되어 있어 일면 원나라의 영향으로 제작된 작품임을 시사하여 주고 있으며 특히 이러한 호복을 입은 인물이 등장하는 수렵도는 터키의 토카피궁중박물관Topkapi Palace Museum 등 원나라의 지배하에 있었던 다른 나라에도 보이고 있다.

필치가 매우 섬세하고 선묘가 유려한 것이 화풍상의 특징이며 얼굴 표정, 말갈기, 화살, 옷 등을 가늘고 단단한 선으로 치밀하게 표현하였다. 『대동야승大東野乘』을 보면 공민왕은 공필에 매우 능하였는데, 그가 그린 〈아방궁도阿房宮圖〉에는 인물을 대단히 작게 표현했지만 관·옷·띠·신에 이르기까지 모두 갖추도록 그리고, 정밀하고 섬세한 화풍을 구사하였다고 전한다. 〈천산대렵도〉가 설사 공민왕의 작품이 아니더라도 고려시대의 섬세한 화풍이 어떠한 것인지를 보여 주는 중요한 예라고 하겠다.

43 　화원별집, 전 공민왕 傳 恭愍王, 고려 14세기, 비단에 채색, 22.5×25.cm,
　　국립중앙박물관 소장

도 43의 부분도

말의 표현을 보면 준마駿馬의 형상을 묘사하는데 가는 선묘에 바림질로 입체감을 표현한 구륵선염법鉤勒渲染法을 사용하고 있어, 조맹부趙孟頫(1254~1322)의 말그림 양식을 비롯한 원나라의 영모화법을 따르고 있음을 알 수 있다. 채색 역시 구륵전채법을 인물·말·산 등에만 베풀고 배경은 비단 바탕 그대로 두어 대상만을 강조하였는데, 여기에 쓰인 적색과 청색의 안료가 매우 생생하다. 낮은 언덕에는 사슴뿔처럼 생긴 가지만 앙상한 키작은 나무와 점묘로 찍어 표현한 풀, 말의 움직임과 반대 방향으로 휘날리는 키큰 풀 등이 질주하는 말의 흐름에 발을 맞추고 있다. 섬세한 화풍, 유려한 선묘와 더불어 역동감이 두드러진 작품이라 하겠다.

기마도강도 騎馬渡江圖

고려 말의 학자인 이제현은 연경燕京(지금의 베이징)에서 만권당萬卷堂을 중심으로 원의 명사이자 화가인 조맹부趙孟頫, 주덕윤朱德潤 등과 교유하였다.

겨울 사냥을 나간 일행들은 지금 막 얼어붙은 강을 조심스럽게 건너고 있다. 앞선 일행이 얼음의 상태를 확인하고 뒤따르는 일행을 재촉하지만 말은 겁이 나는지 주춤하며 뒤로 물러서는 모습이다.

이 그림은 매우 섬세한 필치로 묘사되었는데 말과 인물, 소나무 등 주된 표현 대상을 원색을 주조로 한 산뜻한 색채로 그렸고 인물들의 이목구비나 표정 역시 매우 자세하게 나타냈다.

절벽·강언덕·토파 등은 연극의 무대에 쳐진 장막처럼 화면의 전경에 둘러져 있고, 그 뒤로 굽이굽이 펼쳐진 강줄기는 너른 공간감을 조성해 준다. 태점을 절제하여 사용하였고 산세에는 골이 진 부분을 따라 옅게 부벽준斧劈皴을 가하였다. 사선방향으로 전개된 절벽과 강변의 형세, 화면

상단에 각이지게 꺾인 타지법拖枝法의 나무표현에서 남송南宋의 마하파馬夏派 화풍을 엿볼 수 있다.

이제현 李齊賢, 고려 14세기, 비단에 채색, 28.8×43.9cm, 국립중앙박물관 소장

잠직도 蠶織圖

패문재경직도佩文齋耕織圖란 백성들이 밭 갈고 길쌈하는 장면을 1696년 청나라 흠천감원欽天監員 초병정焦秉貞(1689~1726년 활동)이 밑그림을 그리고 주규朱圭와 매유봉梅裕鳳이 동판으로 새겨 책册으로 꾸민 것이다. 1689년 청나라 강희제康熙帝 성조聖祖의 제2차 남순南巡 때 강남의 한 인사가 바친 송나라 누숙경직도樓璹耕織圖를 참고하여 제작한 그림이다. 이 패문재경직도는 1697년 조선의 궁정에 전해져 진재해秦再奚가 직도織圖와 경도耕圖 2본을 두루마리 그림으로 제작하였는데, 경도는 그 소재를 알 수 없고 직도만이 국립중앙박물관에 전하고 있다. 패문재경직도는 조선후기 풍속화에 많은 영향을 미친 점에서 주목되는 작품이다.

오른편에 보이는 잠직도는 패문재경직도 중 직부織部의 누에알 씻기[浴蠶], 두 잠 재우기[二眠], 세 잠 재우기[三眠]를 긴 폭의 산수 배경 속에 지그재그로 배치하였다. 산수는 수평 방향으로 확연하게 3단으로 나누었다. 상단의 청록색 산은 아래의 산들과 비교하여 어둡게 처리하였고, 중단과 하단의 산은 밝은 연두색에 황색으로 바림질하고 태점을 찍어 길쌈하는 장면을 나누는 칸막이로 삼았다. 길쌈하는 장면은 패문재경직도와 비교하여 좌우만 바뀌었을 뿐 그대로 모사하였다. 산수의 배경은 당시 화원畵院 화풍으로 섬세하게 그렸는데, 산수를 배경으로 경직장면을 배치한 형식은 기록상에 나오는 무일산수도無逸山水圖와 같이 숙종 때 보편화된 것으로, 이후 18·19세기에 유행하였다.

진재해 秦再奚, 조선 1697년, 비단에 채색, 137×52.5cm, 국립중앙박물관 소장

도 45의 부분도

도 45의 부분도

절구질

벽과 기둥, 빨래줄이 만들어내는 선은 수평과 수직으로 교차하면서 화면을 기하학적으로 구축하고, 여기에 밖으로 휘어지면서 빨래줄을 지탱해주는 나무의 줄기와 등을 구부리고 절구질을 하는 아낙네의 등허리가 서로 엇갈리면서 화면에 흥미로운 변화를 주고 있다. 또한 누런 장지 위에는 담묵과 담청색으로 색을 입혀 담백한 느낌과 운치를 더하고 있다.

이 그림에서 조영석은 두 가지의 새로운 시도를 선보이고 있다. 하나는 수평시점의 적용이고, 다른 하나는 서양화의 데생에서처럼 먹선을 거듭 겹쳐 그린 필선의 사용이다. 이러한 시도에는 서민의 생활상에 눈높이를 맞추고자 했던 조영석의 풍속화에 대한 애정이 잘 드러나 있으며, 이를 통해 친근한 서민의 정감과 색다른 운취를 한껏 느끼게 해준다.

조선시대 서민 풍속화는 공재恭齋 윤두서로부터 시작되었다고 할 수 있으며, 이를 충실히 계승하여 김홍도나 신윤복의 시대로 이어지는 데 교량역할을 했던 화가가 바로 조영석이다. 그는 초기에 주로 중국의 풍속화나 화보를 본뜬 풍속화를 제작하였으나 점차 조선 서민의 모습을 그대로 재현하는 새로운 화풍을 창안하는 등 한국적인 풍속화의 진흥에 힘썼다.

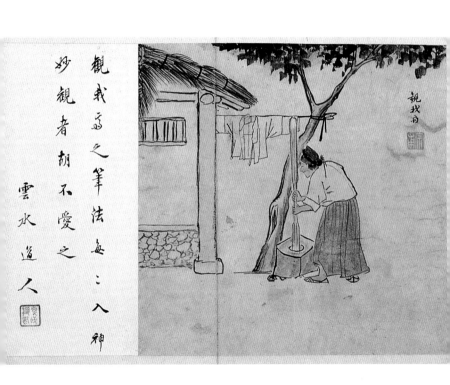

조영석 趙榮祏, 조선 18세기 전반, 종이에 엷은 채색, 23.5×24.4cm, 간송미술관 소장

승려탁족도 僧侶濯足圖

도석인물화는 조선 중기 이후로 김명국, 윤두서 등이 즐겨 그렸던 장르이다. 조영석이 그 전통을 계승하여 그린 〈승려탁족도〉에는 그의 풍속화와 마찬가지로 해학적인 이야기들이 가득 담겨 있다. 그림에 등장하는 주인공은 턱이 둥근 얼굴에 광대뼈까지 튀어나오고 커다란 코에 수염이 까실까실하게 돋아 있는 스님이다. 두 발을 개울물에 담그고 두 손으로는 왼쪽 다리를 씻고 있는데, 끊어질 듯 이어지는 조심스러운 옷주름의 필선 때문인지 더욱 남루해 보인다. 반면 배경의 바위와 나무에는 변화 있는 묵법을 써서 산뜻하고 부드러운 분위기를 한껏 자아내고 있다.

손가락 두개로 옷깃 사이에 숨어 있는 이를 잡고 있는 능청스런 표정의 노스님을 그린 그의 〈이 잡는 노승〉[참고]에서도 이러한 특징들이 그대로 간취되는데, 힘있는 운필이 돋보이는 김명국의 승려도나, 정밀한 필선과 화려한 색채를 주조로 하였던 윤두서의 승려도와 비교해본다면, 소박하고 서민적이면서도 담백한 맛이 일품인 조영석 화풍의 또 다른 매력과 참신함을 느낄 수 있을 것이다.

참고. 조영석의 〈이 잡는 노승〉

觀我齋趙榮祐 臨本李示疾

조영석 趙榮祐, 조선 18세기 전반, 비단에 채색, 14.7×29.8cm, 국립중앙박물관 소장

씨름

 화면 중앙에 그려진 씨름꾼들을 보면, 한쪽은 낭패의 빛이 역력한 얼굴 표정을 하고 있고, 다른 한쪽은 상대를 넘기기 직전에 마지막으로 기를 바짝 모으고 있다. 이에 따른 구경꾼들의 표정도 흥미로운데, 화면 오른쪽 위에 있는 구경꾼들은 상체를 앞으로 굽히면서 승리의 순간을 열렬히 환호하고, 오른쪽 아래의 두 사람은 자신의 편이 넘어가는게 얼마나 안타까운지 입을 벌리고 놀라는 표정으로 몸을 뒤로 제쳤다. 화면의 맨 아래에 등을 보이고 있는 어린이는 이러한 열띤 상황에도 아랑곳하지 않고 엿을 팔고 있는 엿장수를 쳐다보고 있다. 여기서 우리는 김홍도의 치밀함과 해학성을 엿볼 수 있다.

 승리와 패배, 이에 따른 환호와 안타까움, 그리고 야단법석 가운데의 무관심 등 각 인물에 대한 절묘한 상황설정과 탁월한 심리묘사가 이 그림의 매력이다.

 김홍도의 풍속화를 보면 등장인물의 감정이 주변 상황들과 유기적으로 연결되어 화면 속에 그대로 녹아 있다. 〈씨름〉은 이러한 측면에서 매우 성공적인 작품이다.

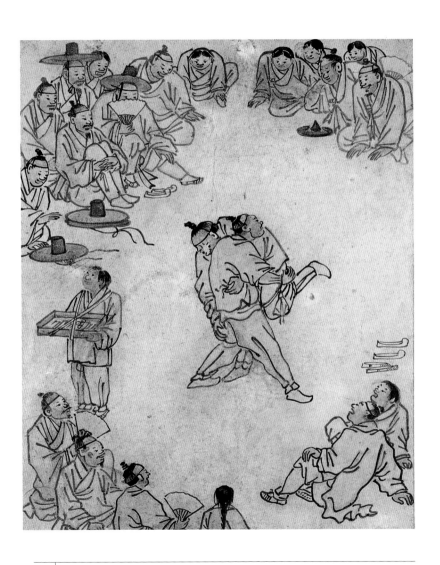

단원풍속화첩, 김홍도 金弘道, 조선 18세기 후반, 보물 527호, 종이에 옅은 채색, 28×24cm, 국립중앙박물관 소장

타작

지게를 진 일꾼이 연신 볏단을 실어 나르면 네 명의 일꾼들이 자리개로 단단히 볏단을 묶어 머리 뒤로 쳐들었다가 개상에 힘껏 내리치고 또 다른 일꾼은 마당에 떨어진 벼낱알을 마당비로 쓸어 모은다. 몸은 고될지라도, 그들은 연신 신변잡사와 우스개소리를 주고받으며 일의 지루함과 피로를 덜고 있다. 일꾼들의 건강한 웃음으로 시작된 경작 장면은 마름이 거드름피는 장면에 와서는 눈살을 찌푸리게 만든다. 이 그림에서 마름은 돗자리 위에 편히 누워 술을 마시면서 일꾼들을 감독하는 얄미운 모습으로 묘사되었다. 돗자리 밑에 볏단을 괴어 지지대로 삼고, 왼손으로는 얼굴을 받치고, 오른손으로 장죽을 쥔 채 거드름을 피우며 누워있다.

일꾼들의 웃음과 마름의 거드름이 보여주는 대조는 바로 이 작품의 핵심이며, 자연스러운 감정의 대조를 통하여 엮은 풍자의 솜씨는 김홍도가 아니고서는 도저히 표현해 낼 수 없는 경지이다. 불필요한 배경을 생략한 채 간략하게 처리하였지만 이야기는 풍부하고, 게다가 긴장감마저 느끼게하는 사선구도와 다소 강한 필선이 자아내는 동감 등은 이 작품을 더욱 빛나게 해 주고 있다.

김홍도는 은유와 풍자가 넘치는 풍속화를 통해 서민들의 희로애락과 생명감 넘치는 세계를 고스란히 전해주고 있다. 그 가운데 〈타작〉은 특히 단순한 경작의 장면을 넘어선 칼날 같은 풍자가 돋보이는 작품이다.

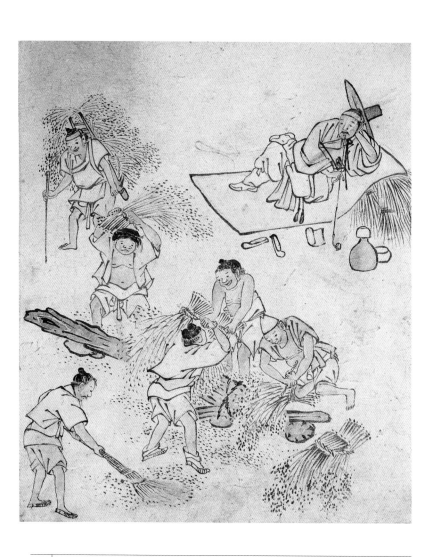

단원풍속화첩, 김홍도 金弘道, 조선 18세기 후반, 보물 527호, 종이에 옅은 채색,
28×24cm, 국립중앙박물관 소장

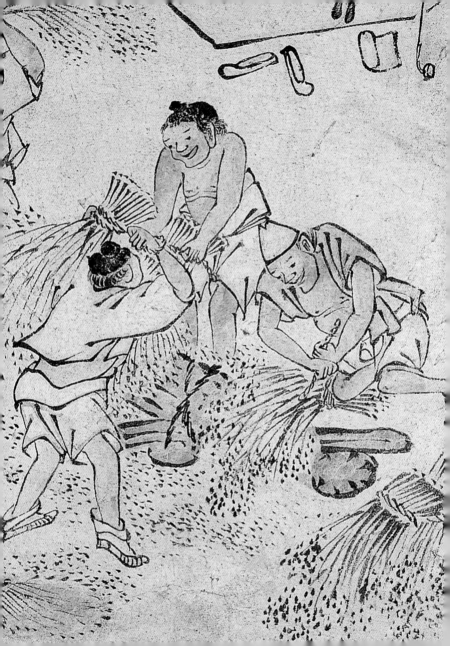

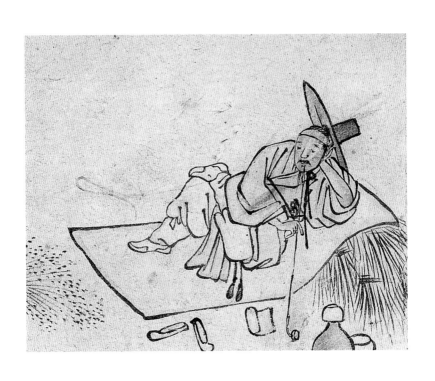

◀▲ 도 49의 부분도

기와이기

지붕 위에 있는 일꾼들은 홍두깨 흙을 새끼줄에 묶어 들어 올리고, 아래에서 던진 기왓장을 아슬아슬하게 받고 있다. 지팡이에 의지한 주인은 이 장면을 걱정스럽게 지켜보고 있다. 또 다른 일꾼들은 한눈을 감고 수직을 맞추고 대패질에 열심이다. 기와얹는 분주한 모습이 묘사되어 있다.

이 작품은 고려시대 『묘법연화경 권5 변상도妙法蓮華經卷五 變相圖』의 집 짓는 장면을 연상케 한다. 한 예로 일본 후쿠이시[福井市] 와까이사[羽賀寺]에 소장된 〈감지은자법화경 권5 변상도 紺紙銀字法華經 卷五 變相圖〉와 비교하여 보면, 이 변상도에는 오른쪽에 석가의 설법도인 영산회상도靈山會上圖가 그려지고, 왼쪽에 경전의 내용이 표현되어 있다. 이 가운데 왼쪽에 건물의 기와를 이는 장면은 분별공덕품分別功德品에서 부처님이 열반한 뒤에 법화경을 소중히 보관하거나 서사書寫하는 것은 절을 지어 부처님에게 공양하는 것과 같다는 내용을 묘사한 것이다. 이러한 점에서 김홍도의 〈기와이기〉는 고려시대 또는 조선 초기 묘법연화경에서 그 소재를 따왔을 가능성이 높다고 판단된다. 김홍도가 불교 신자로서 연풍현감 시절에는 상암사上菴寺의 중건重建에 관여하고, 용주사龍珠寺의 역사에도 참여하였으며, 도석화道釋畵를 여러 점 남겼다는 사실이 이러한 추정을 뒷받침해주고 있다.

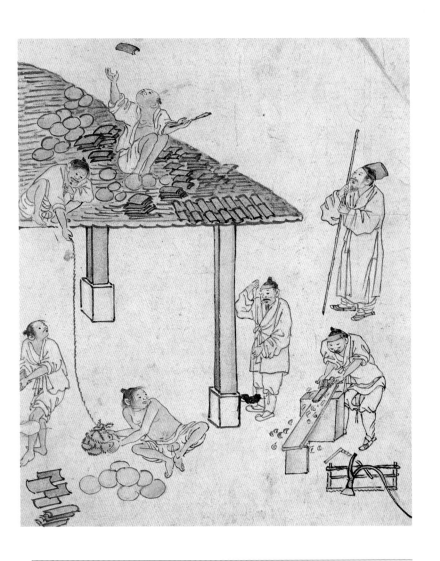

단원풍속화첩, 김홍도 金弘道, 보물 527호, 종이에 옅은 채색, 28×24cm,
국립중앙박물관 소장

대쾌도 大快圖

김후신은 아버지 김희겸의 대를 이어 화가로 활동하였는데 풍속화를 비롯한 인물화에서 매우 뛰어난 기량을 발휘하였다. 그러나 아쉽게도 그의 풍속화는 단 한 점만이 알려져 있다. 만취하여 몸도 제대로 가누지 못하는 인물을 세 사람이 부축하여 황급히 달려가고 있는데, 가운데 만취한 인물은 얼굴 표정으로 보아 술기운에 기분 좋은 상태로 떠밀려 가고 있다. 행색으로 보아 양반인 듯하며 술에 취하면 신분의 구별이 없다는 것을 풍자한 것이 아닌가 한다.

이 작품은 무엇보다도 구도가 참신한데, 배경을 이루는 화면 상단의 나무들은 위를 과감하게 자르고 옹이를 강조한 밑동을 중심으로 구성한 점이 독특하다. 인물들의 표정은 몇 개 안 되는 필선으로 묘사했지만 감정 처리가 매우 뛰어나고, 옷주름선을 능란하게 묘사하여 인물들의 움직임을 매우 유연하게 표현하였다. 작은 크기의 화첩에 그려진 간단한 구성의 그림이지만 공간을 넓게 활용하고 깊이감의 표현에도 충실하다. 아쉽게도 김후신의 작품이 이것 외에는 아직 발견되지 않고 있지만 이 작품만으로도 그가 김홍도, 신윤복 못지 않은 기량을 갖춘 화가였음을 충분히 헤아릴 수 있다.

김후신 金厚臣, 조선 18세기 후반, 종이에 엷은 채색, 33.7×28.2cm, 간송미술관 소장

파적도 破寂圖

때는 꽃망울이 맺히기 시작한 어느 봄날. 한낮의 조용한 시골농가에 소란이 발생하였다. 병아리는 혼비백산하여 달아나고 애가 타는 어미 닭은 날개를 퍼득이며 고양이를 향해 달려드는 자세이다. 주인은 어찌나 급했던지 자리를 짜던 기구가 마루 밖으로 나동그라지고 탕건이 벗겨지고 자신의 몸은 가눌 새도 없이 튕겨져 나오는데도, 담뱃대를 길게 뽑아 고양이를 쫓고 있다.

부인도 덩달아 뛰쳐나와 보지만 상황은 이미 수습하기 힘든 지경에 이르고 말았다. 긴박한 상황임에도 불구하고 가옥과 붉은 꽃이 핀 나무는 수직·수평 방향을 이루며 정적이고 안정된 구도를 이루고 있다.

돌발적인 사건으로 벌어지는 소란스런 상황을 이처럼 박진감 넘치게 표현한 작품은 거의 유례가 드물 정도이다. 안정되고 이상적인 장면만을 그렸던 조선중기의 산수인물화와 비교하여 본다면, 일상적인 순간의 소란을 포착하여 회화의 대상으로 삼은 풍속화는 추구하는 세계가 매우 다름을 알 수 있다. 김득신이 당대에는 속화로 이름이 높았으나 김홍도의 아류라는 한계를 벗어나지 못하였는데, 적어도 이 그림에서만큼은 김홍도보다 낮게 평가할 이유를 찾아 볼 수 없다. 김득신의 설화적 구성력과 그에 걸맞은 표현력이 유감없이 발휘된 작품이다.

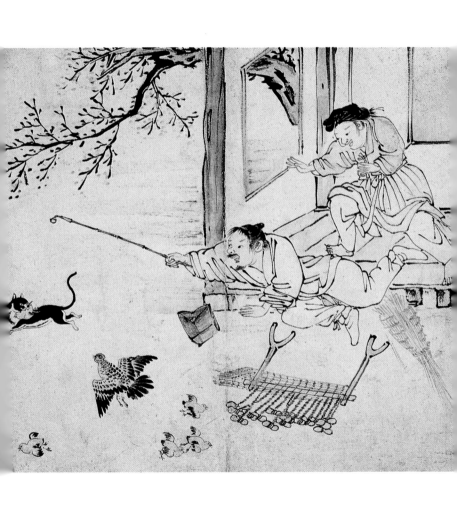

긍재전신화첩, 김득신 金得臣, 조선 18세기 말~19세기 초, 종이에 엷은 채색, 22.5×27.1cm, 간송미술관 소장

대장간

김득신의 〈대장간〉는 김홍도가 그린 『단원풍속화첩』의 〈대장간〉^{참고}을 그대로 본떠서 그린 것이지만, 오히려 김홍도의 작품보다 더 매력적이다. 김홍도의 그림은 일꾼들 전원이 한창 일에 몰두하고 있는 모습으로 그려진 반면, 김득신의 그림에서는 우리를 응시하는 인물을 설정하여 변화를 주고 있다. 그는 불에 빨갛게 달군 쇳덩이를 붙잡고 있으면서 살짝 벌어진 입술 사이로 혓바닥을 삐죽이 내밀고 있다. 아마도 그는 그림을 그리고 있는 작가, 그리고 그림을 보는 감상자까지 쳐다보면서 뭐 이런 것까지 그릴 게 있느냐고 힐난하는 듯 하다. 돌발적인 상황까지 화면에 담은 시도는 오히려 실재감을 높이고 한층 자연스러움을 주고 있다. 더욱이 이 작품의 인물 묘법에서는 김홍도의 투박한 철선묘에 비해 미묘한 율동감이 느껴지고, 갈필 위주로 묘사된 배경 속에서는 더욱 생생한 현장감을 느낄 수 있다.

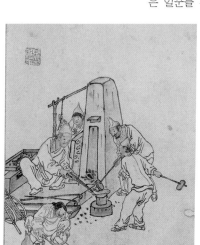

참고. 『단원풍속화첩』 중 대장간

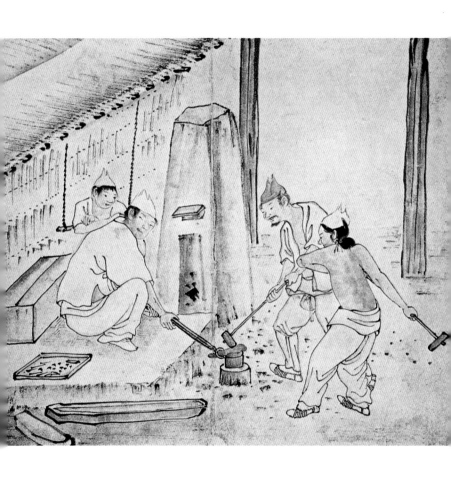

긍재전신화첩, 김득신 金得臣, 조선 18세기 말~19세기 초, 종이에 옅은 채색,
22.5×27.1cm, 간송미술관 소장

마상청앵도 馬上聽鶯圖

　　말을 타고 가는 나그네는 대각선으로 급하게 기우는 경사진 언덕 위에 멈춰 서서 언덕 한 귀퉁이에 서 있는 버드나무 위에서 울리는 꾀꼬리 두 마리의 울음소리를 듣고 있다. 말의 뒷다리에는 방금 멈춰 선 움직임의 여운이 아직도 남아 있다.

　　시정詩情이 저절로 일어나는 이 정경은 풍부한 붓질과 긴밀한 구성 속에서 우러나온다. 인물은 가는 선묘로 명료하게 부각시킨 반면 말은 몰골법을 사용하여 대비효과를 주었고 이를 통해 변화를 가했으며, 나무와 길은 굵고 무른 선묘와 바림질로 촉촉한 분위기를 연출하였다. 필법과 묵법의 대비를 통해 등장인물을 부각시켰을 뿐만 아니라 이를 단계적으로 처리하여 화면에서 음률마저 느끼게 해 준다. 또한 구성에서는 새로운 면모를 찾아 볼 수 있는데, 대개 관수도觀水圖·관폭도觀瀑圖·관월도觀月圖와 같은 전통적인 산수인물화에서는 정지한 상태에서 자연을 관조하는 모습을 표현하는 것이 상례인 반면, 이 작품에서는 가다가 멈춰 서서 뒤를 돌아 바라다본다는 설정에서 또 다른 구성상의 묘미를 맛볼 수 있다. 화상畵像은 시적이고 정적인 반면, 그것을 엮은 구성은 동적이니 정靜한 가운데 동動이 있다고 할 수 있겠다.

　　이 그림은 김홍도가 50대에 그린 풍속화로, 동자를 대동한 채 말을 타고 기행을 즐기는 김홍도 자신의 모습을 그린 것으로 보인다.

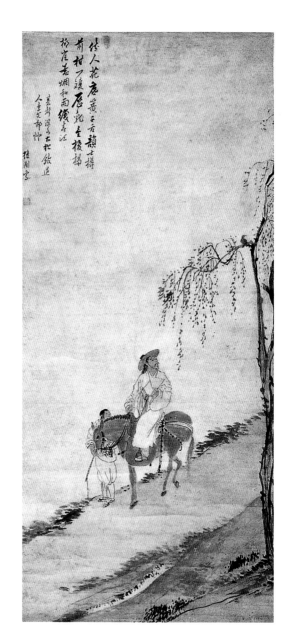

54 김홍도 金弘道,
조선 18세기 후반,
종이에 엷은 채색,
117.2×52cm,
간송미술관 소장

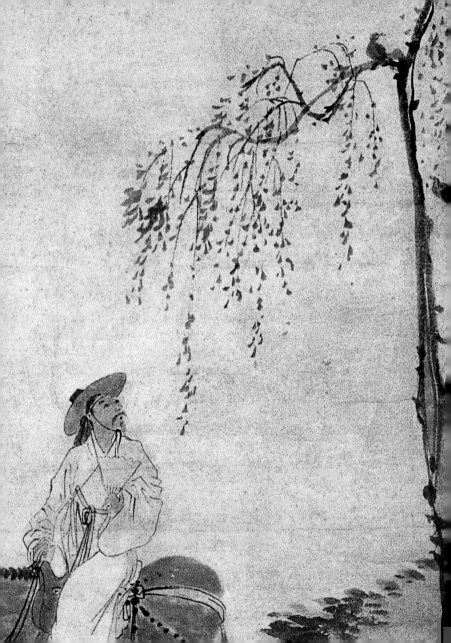

佳人花底簧千舌
韻士樽前柑一雙
歷亂金梭楊柳崖
惹烟和雨織春江
碁聲流水古松墩道人
李文郁證

아리따운 사람이 꽃 밑에서
천 가지 소리로 생황을 부는 듯하고
시인의 술동이 앞에 황금귤 한 쌍이 놓인 듯하다.
어지러운 금북이 버드나무 언덕 누비니
아지랑이 비섞어 봄강을 짜낸다

단오풍정 端午風情

기녀들이 속살을 드러낸 채 목욕을 하고 있다. 그녀들의 풍모에는 도시적인 세련미가 흐르고, 그것을 표현한 선묘나 색채는 매우 감각적이다. 원색의 화려한 치마저고리와 옅은 녹색의 배경을 대비시켜 서로 선명하게 부각되도록 하고, 굵은 선묘로 그린 여러 가지 모양의 형식화된 나뭇잎으로 배경의 실재감을 충실하게 나타내었다. 여기에 사용된 필선은 인물을 표현하는 데 사용된 깔끔한 묘선과는 달리 매우 거칠고 무르다.

이 작품에서 주목해야 할 것은 훔쳐보는 인물의 설정이다. 만일 두 명의 동자승이 바위틈새로 엿보지 않더라면 이 그림이 주는 긴장감은 훨씬 감소되었을 것이다. 이들은 바로 감상자를 대신한 '대역인물'로 단순히 기녀들의 목욕 장면을 엿보는 데에만 있지 않다. 그들은 화면 왼쪽 아래의 멱감는 여인들과 오른쪽 위의 그네를 타거나 머리를 손질하는 여인들을 연결시키는 구실을 하고 있다. 왼쪽의 동자는 오른쪽의 여인들을 바라보고, 오른쪽의 동자는 왼쪽의 여인들을 쳐다봄으로써 두 무리의 여인들이 연결되는 것이다. 이들은 성적인 호기심에서 비롯된 극적 긴장감을 유도하는 동시에 흩어져 있는 등장인물들을 긴밀하게 엮고 있어 그 비중이 자못 크다고 할 수 있다. 이 작품은 이원적인 구분이 뚜렷한 구성이면서도 서로 긴밀하게 연결되어 있어 치밀하고 이지적인 면모를 보여 준다.

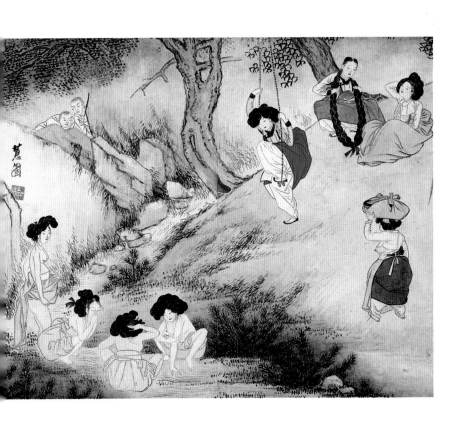

혜원풍속도첩, 신윤복 申潤福, 조선 18세기 말~19세기 초, 국보 135호, 종이에 채색,
28.3×35.2cm, 간송미술관 소장

봄나들이

기녀와 젊은 선비들이 짝을 이루어 봄나들이 가기 위해 약속 장소에 하나둘씩 모이고 있다. 늪을 경계로 위쪽에 모인 일행은 일찍 도착하여 담배를 피우는 여유를 갖고 있지만 아래쪽의 일행은 서둘러 목적지로 다가서는 모습이다. 언뜻 보기에는 산만해 보이는 구성이지만 등장인물의 동작은 일관성 있게 오른쪽 만남의 장소로 수렴되어 있다. 움직임에서 정지 장면으로 전개되는 동감을 단계적으로 표현한 것이다. 배경의 절벽은 채색을 억제하고 수묵을 위주로 표현하여 진달래꽃 빛깔만이 두드러지는데, 이는 봄나들이를 강조하는 상징적인 요소이다. 이 그림에서 인물의 표현 못지 않게 주목을 끄는 것은 말의 표현법으로, 겹선으로 윤곽을 그리고 그 안에 선염을 가한 뒤 그 위에 터럭을 표현하고, 갈필로 털의 질감을 묘사하는 것으로 마무리하였다. 이것은 준마도駿馬圖를 표현하는 전통적인 말표현 방식과는 다른 전혀 새로운 방법이다. 신윤복의 개성이 인물과 산수뿐만 아니라 말의 표현에까지 골고루 발휘되었음을 알 수 있다.

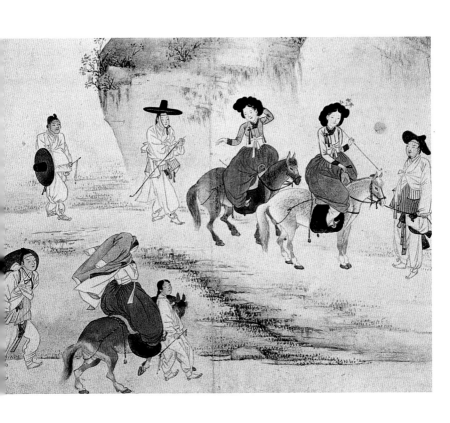

혜원풍속도첩, 신윤복 申潤福, 조선 18세기 말~19세기 초, 국보 135호, 종이에 채색,
28.3×35.2cm, 간송미술관 소장

월하정인 月下情人

어스름한 달빛 아래서 밀애를 나누고 있는 연인의 모습을 담았다. 쓰개치마를 쓴 처녀와 등을 든 채 가슴 속에서 막 무언가를 꺼내려는 사내의 눈초리에는 애틋한 정이 담겨져 있다. 화면 왼쪽에는 초승달이 어둠을 간신히 밝히고 있고, '달이 기울어 삼경三更인데, 두 사람의 마음은 두 사람만 알 뿐이다. 月沈沈夜三更 兩人心事兩人知'라는 화제가 밀회의 정취를 돋우고 있다.

신윤복은 두 연인을 묘사하는 데 있어 자신의 개성을 한껏 발휘하고 있는데, 무엇보다도 신윤복다운 면모는 눈초리가 살짝 올라간 날카로운 눈매, 자그마한 발에 위로 한껏 구부러진 신발코, 이와 절묘한 조화를 이루는 속바지의 곡선미에서 드러난다. 신윤복은 감각적인 화풍을 구사하기 때문에 필선도 역시 감각적일 것으로 예단하기 쉽지만 실제로는 변화가 없는 소박한 철선묘를 사용하고 있다. 여기에 쓰개치마의 끝단에서 볼 수 있듯이 간간이 구불구불하고 쭈그러진 곡선을 써서 소박한 철선묘와 자연스럽게 융화되도록 하는 것이 그의 또 다른 개성이기도 하다.

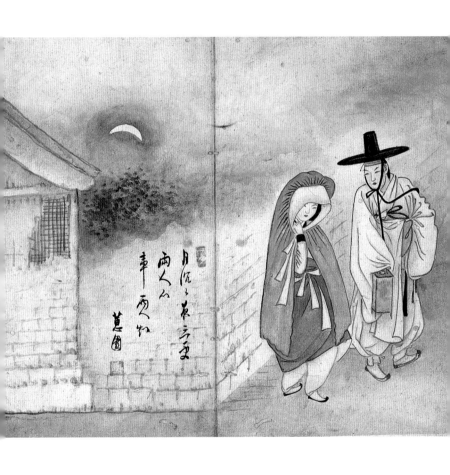

혜원풍속도첩, 신윤복 申潤福, 조선 18세기 말~19세기 초, 국보 135호, 종이에 채색,
28.3×35.2cm, 간송미술관 소장

전모를 쓴 여인

양산만큼이나 큼직한 모자를 쓴 여인이 어딘가를 향하여 발걸음을 내딛고 있다. 걷고 있음에도 불구하고 인물에게서는 오히려 정적인 기운이 감돌고 발끝에만 동감이 살아있음을 느끼게 된다. 이러한 분위기와 함께 이 작품이 주는 묘미는 역시 필선의 묘법에 있다. 활달하게 휘두르는 선이 아니라 조심스럽게 정성을 다한 선이고, 유려하게 능란한 선이 아니라 떨림이 느껴지는 선이지만, 오히려 세련된 맛이 넘친다. 이처럼 신앙적인 긴장감마저 드는 신윤복의 조심스러운 선묘는 보는 이로 하여금 깊은 감흥을 느끼게 해준다. 아무런 배경 없이 고요한 듯 하지만 세련된 색채로 인물을 뚜렷하게 부각시킨 점 역시 필선의 묘법만큼이나 매력적이다.

신윤복의 초기 그림을 보면 그가 아버지인 신한평과 김홍도, 그리고 김득신의 화풍을 기반으로 삼았다는 것을 알 수 있는데, 그러한 기반 위에 그의 개성을 정립한 작품이 바로 〈전모를 쓴 여인〉이다.

前人未發可謂奇 蕙園

옛사람으로부터 나오지 않았으니 가히 기이하다고 할 만하다. (혜원)

前人未發之□
蕙園

신윤복 申潤福, 조선 1805년경, 비단에 채색, 28.2×19.1cm, 국립중앙박물관 소장

대쾌도 大快圖

화면은 심원법深遠法의 시점으로 구성하여 시원하게 트인 넓은 공간에 구경꾼들의 모습이 생생하게 느껴진다. 어떤 이는 점잖게 앉아 구경에 열심이고, 어떤 이는 턱을 괴고 누어서 경기를 관람하며, 어떤 이는 삿갓을 들고 열렬히 환호하고 있고, 어떤 이는 아예 뒤로 물러나 이야기에 열중이다. 화면의 위아래에 마련된 공간에서도 이 놀이판의 뜨거운 열기를 볼 수 있다. 성 위에도 높직이 자리잡은 관중들이 보이고, 성벽에 몸을 반쯤 가리고 일을 보는 어린이의 눈길 역시 시종일관 씨름판을 떠나지 않고 있다. 인물들의 표현에서는 윗 눈시울 아래에 점을 찍어 표현한 눈, 낚시바늘 모양의 코 등이 김홍도 그림의 인물을 닮았으면서도, 첫머리를 작게 찍은 뒤 단단하게 그어 내린 옷주름의 필선, 19세기에 유행하는 혼묘混描의 옷선, 간간이 홍색을 사용하여 화면을 밝게 조성한 방식 등에서는 유숙의 특징을 엿볼 수 있다. 또한 옅은 채색으로 바탕을 칠한 뒤 그 위에 먹으로 잎을 세세히 그린 나무의 표현 방식 또한 19세기 작품의 특징이다.

유숙이 그린 것으로 전하는 이 그림은 전형적인 김홍도의 풍속화풍으로 그려졌다. 이 그림을 이해하는 열쇠는 왼쪽 상단의 제발에 대한 올바른 해석에 있다. 여기에는 '병오년, 바야흐로 온갖 꽃이 만발할 때 태평성대의 사람이 태평세월에 그렸다. 丙午 萬花方暢 擊壤世人 寫於康衢 煙月'라고 적혀 있는데 병오년, 즉 1836년은 유숙의 나이 20세 때이다. 격양세인擊壤世人이란 태평성대의 세상에 사는 사람을 뜻하고, 격양

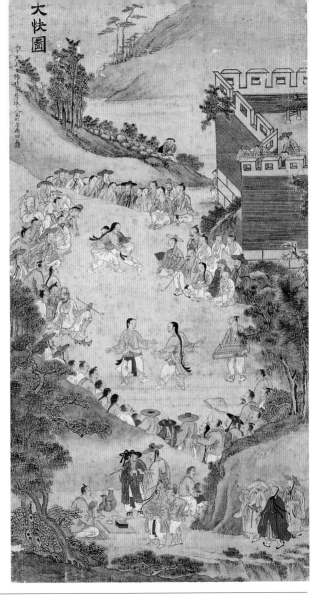

전 유숙 傳 劉淑, 조선 1836년, 종이에 채색, 105×54cm, 서울대학교박물관 소장

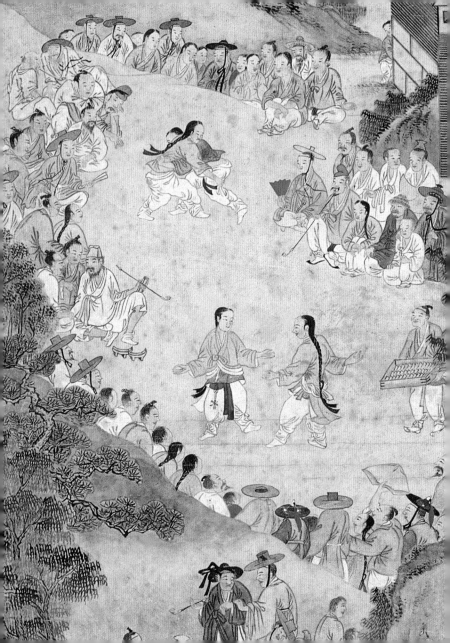

擊壤이란 중국의 민간놀이로 나무로 만든 신발 모양의 기구를 가지고 서너 발 떨어진 곳에 하나를 두고 다른 하나로는 이것에 던져 맞추는 것이다. 어떤 노인이 이 놀이로서 요堯의 덕德을 노래한 고사古事가 있어 이후로 태평무사太平無事 즉 태평하고 안락한 시절을 의미하게 되었다. 강구康衢는 길이 사방으로 통하는 곳을 가리키며 이것 역시 요나라가 덕으로서 다스려져 천하가 태평함을 의미한다. 이 고사에서 격양놀이가 곧 백성들의 태평성대를 상징하였듯이 우리 나라 고유의 놀이인 씨름과 택견을 통하여 백성들이 크게 즐거워하는 대쾌의 모습을 표현한 것이다. 따라서 이 주제는 통치자의 입장에서 제작하게 한 정치적인 목적이 내재되어 있음을 알 수 있다. 즉, 씨름과 택견, 그리고 이를 즐기는 백성들의 모습을 통해서 태평성대를 구가하고자 하는 모두의 염원을 표현하고자 한 것이다. 이러한 목적 때문에 씨름이나 택견 모두를 소재로 다루고, 경기 장면 못지 않게 놀이터 전반을 묘사하는데도 고른 비중을 두었으며 구경꾼들의 신분을 다양하게 구성하였다.

단오추천 端午秋韆

19세기 말 원산·제물포·부산 등지는 외국인에게 개방된 개항장이었다. 이 곳은 외국인들의 무역활동과 선교가 보장된 지역으로 이곳에서 외국인을 대상으로 조선의 여러 가지 풍속을 그려파는 기념품을 제작하였는데, 필자는 이를 '개항장 풍속화'라 부른다. 개항장 풍속화를 그린 대표적인 화가가 바로 이 그림을 그린 김준근이다. 그의 풍속화는 외국인에 의하여 유럽과 미국 등지에 퍼져나가, 우리나라 화가 가운데 외국에 가장 많이 알려진 화가가 되었다.

화면 왼쪽의 '조선정원산항에서 김준근 朝鮮呈元山港金俊根'이라는 관서로 보아 원상항에서 제작된 작품임을 알 수 있다. 이 작품은 우선 밝고 명랑한 색상에서 주목하게 되는데, 보라색·황색·주황색·분홍색·연녹색·청색 등 지금까지 풍속화에서 볼 수 없었던 색상의 향연을 경험할 수 있다. 좌우로 펼쳐진 안정된 구도 속에서 그네 타는 움직임이 오히려 조용하게 느껴질 정도로 정돈되어 있다. 특히 왼쪽에서 약간 구부러져 올라간 네 그루 소나무를 배경으로 한 구성은 매우 독특하다. 인물을 보면 얼굴이 크고 이마가 넓으며 하관이 빠른 계란형이며 신체는 5~6등신으로 짤막한데, 이러한 특징은 19세기 후반 인물화의 양식이다. 얼굴의 모습은 남녀노소를 막론하고 서로 비슷하여 한 가족같이 보일 정도로 개성이 약하다. 옷주름에는 가는 선묘를 사용하였고 윤곽선과 주름 가장자리에는 음영을 넣었다.

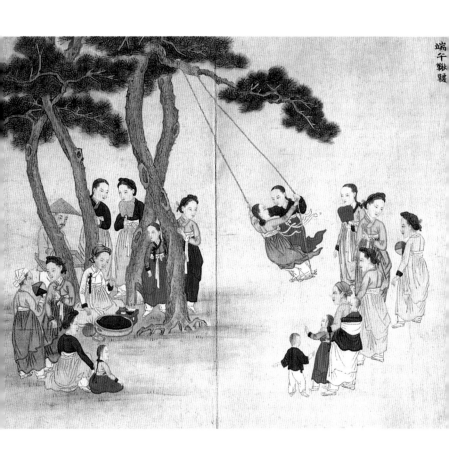

端午鞦韆

기산풍속화첩, 김준근 金俊根, 조선 19세기 말, 종이에 채색, 31×38.7cm, 개인소장

도석화

도석화란 도교와 불교의 그림을 가리킨다. 지금의 용어로
표현하면 종교화라 부를 수 있다. 동아시아의 3대 종교는 도
교·불교·유교이지만, 유교는 도교나 불교처럼 종교적인 예
배상이 발달하지 않았다. 이 주제는 다른 주제에 비해 경전을
비롯하여 근거가 되는 도상이 있어 일정한 형식에 따라 그려
진다.

도교화道教畵　　도교는 7세기경 당나라로부터 고구려에
공식적으로 전래되었다. 그러나 이전에도 도교와 관련된 신선
사상이 성행하였다. 이러한 도교와 관련된 그림을 도교화라
부르고, 그 가운데 신선사상과 관련된 그림을 신선화神仙畵라
고 부른다. 그런데 현재 도교화는 그다지 많이 남아 있지 않으
며 남아 있는 그림들은 예배용과 감상을 비롯한 일반용으로
나누어 볼 수 있다.

예배용의 도교화는 도관道館에 모셔진다. 우리나라 도관의
건립은 7세기 고구려 보장왕寶藏王(재위 642~668) 때 이루
어졌고 고려시대에는 12세기 초 예종睿宗(재위 1106~1122)
때 이중약李仲若(?~1122)의 건의에 의하여 세운 복원궁福源

宮이 세워졌다. 조선시대에도 과관이 건립되나 유생들의 강경한 반발로 그 활동을 활발하게 벌이지 못하였다. 도교에서 신으로 모시는 삼청三淸(원시천존元始天尊, 영보천존靈寶天尊, 도덕천존道德天尊)을 삼청도三淸圖, 사어四御(옥황대제玉皇大帝, 북극대제北極大帝, 구진대제勾陳大帝, 후토황지지后土皇地祇)를 그린 사어도四御圖, 노자老子를 그린 그림, 서왕모西王母 및 동왕공東王公을 그린 그림 등이 있다. 노자는 선진도가학파先秦道家學派를 창시한 인물로 도교의 교주로 신봉받고 있다. 우리나라에서는 노자와 관련된 그림으로 예배용보다는 감상용 그림이 주로 그려지는데, 노자출관도老子出關圖가 그러한 예이다. 노자가 주周나라 왕실이 쇠퇴함을 보고 관직을 버리고 서쪽으로 가서 함곡관函谷關을 지나게 되었는데, 이 관의 영승인 윤희尹喜의 부탁으로 도에 관하여 말하게 되고 이에 『도덕경道德經』을 저술하였다고 한다. 이러한 고사를 그린 그림이 노자출관도이다.

예배용이 아닌 일반용의 신선화로는 팔선八仙을 그린 팔선도八仙圖가 우리에게 가장 많이 알려져 있다. 팔선은 장과로張果老, 한상자韓湘子, 철괴리鐵拐李, 종리권種離權, 여동빈呂洞

賓, 조국구曹國舅, 하선고何仙姑, 남채화藍采和이며 이 가운데 하선고와 남채화는 여신이다. 팔선뿐만 아니라 다른 신선을 포함하여 무리를 지어 그린 그림은 군선도群仙圖라고 한다.

그밖에 신선 그림으로는 수성도壽星圖, 하마선인도蝦蟆仙 人圖 등이 있다. 수성도는 사람의 수명을 관장하는 남극성南極 星, 즉 수성壽星을 그린 그림이다. 수성은 장수의 상징으로 작 은 키, 흰 수염, 얼굴만한 높이의 이마, 이마에 그려진 세 줄의 주름, 발목까지 덮이는 도의道衣가 특징이다. 하마선인도는 해 섬자海蟾子라고 하는 유해劉海가 우물 속에 있는 두꺼비를 끌 어내는 장면을 그린 그림이다. 유해는 세 발 달린 두꺼비를 가 지고 있었는데, 이 두꺼비는 그를 세상 어디든지 데려다 줄 수 있는 능력이 있다고 한다. 그런데 가끔 우물 속으로 도망치곤 했기 때문에 유해는 금전이 달린 끈으로 두꺼비를 매달아 올 려 끌어내곤 했다는 고사가 전한다. 두꺼비는 달을 상징하고 부와 행운을 가져다준다는 동물로 하마선인도와 두꺼비는 행 운을 상징한다.

서왕모와 팔선을 결합한 그림으로 군선경수반도회도群仙 慶壽蟠桃會圖가 있다. 이 그림은 서왕모의 요지연회와 반도회

에 초대받아 파도를 건너는 군선群仙을 결합해 제작한 것이다. 중국에서는 반도회도蟠桃會圖라 부르고, 우리나라에서는 요지연도遙池宴圖 또는 선경도仙境圖라고 한다. 이 주제는 조선후기에 왕세자王世子의 책례冊禮나 탄생을 기념하는 그림의 용도로 사용되기도 한다.

불화佛畵 불교와 관련된 그림인 불화는 그 전통이 불교가 전래된 삼국시대부터 그려졌음이 기록과 작품조각 등을 통해 확인된다. 고려시대에는 원나라 탕구湯垢가 교묘하고 섬려하다고 칭찬할 정도로 유명하였고, 고려의 불화는 세계적인 예술품으로 자리잡고 있다. 최근에는 조선시대 불화에 대한 조사가 대대적으로 이루어지면서 조선불화의 실체도 점차적으로 밝혀지고 있다. 특히, 최근에 통도사성보박물관에서 몇 년 동안 공개한 괘불의 위용은 조선불화의 새로운 면모를 유감없이 보여주고 있다. 불화는 그 쓰임에 따라 예배용, 교화용, 감상용으로 나눌 수 있다.

예배용 불화는 의식이 있을 때 예배하기 위한 용도로 제작된 것으로 장엄의 역할도 겸하고 있다. 이러한 불화는 도교

화에 비하여 위계적 질서가 뚜렷하다. 깨달음 및 역할에 따라 여래도如來圖, 보살도菩薩圖, 나한조사도羅漢祖師圖, 신중도神衆圖로 나눌 수 있다. 여래도에는 석가모니불도釋迦牟尼佛圖(영산회상도靈山會上圖), 비로자나불도毘盧遮那佛圖, 아미타불도阿彌陀佛圖, 약사불도藥師佛圖, 미륵불도彌勒佛圖, 오십삼불도五十三佛圖, 천불도千佛圖 등이 있다. 보살도에는 관음보살도觀音菩薩圖, 지장보살도地藏菩薩圖, 삼장보살도三藏菩薩圖 등이 있고, 나한조사도에는 나한도羅漢圖와 조사도祖師圖가 있다. 신중도에는 제석帝釋·신중도神衆圖, 사천왕도四天王圖, 시왕도十王圖, 감로왕도甘露王圖, 칠성도七星圖, 산신도山神圖 등이 있다.

교화용의 불화는 불교경전의 내용을 그림으로 나타낸 것이다. 팔상도八相圖, 관경변상도觀經變相圖 등이 이에 속한다. 팔상도는 석가모니의 생애를 여덟 장면으로 나누어 그린 것이며 관경변상도는 정토삼부경의 하나인 관무량수경觀無量壽經의 내용을 그림 그림이다. 이 그림은 서분변상도序分變相圖와 본변상도本變相圖로 나눌 수 있는데, 서분변상도는 경을 설하게 된 인연을 그린 것이고, 본변상도는 극락을 16장면으로 보

여주는 16관경변상도이다.

　감상용의 불화로는 선화禪畵가 대표적이다. 선화는 선종화禪宗畵라고도 하는데, 선 수행자가 모든 존재의 세계에 대한 깨달음의 경지를 다양한 소재와 형태를 빌어 상징적으로 표현한 그림을 가리킨다. 선화의 종류로는 달마도達摩圖, 한산습득도寒山拾得圖, 포대화상도布袋和尙圖, 시우도十牛圖 등이 있다. 달마도로는 달마의 상반신을 그린 그림과 달마가 한 줄기 갈대 위에 서서 양자강을 건너는 모습을 담은 달마도강도達摩渡江圖가 가장 즐겨 그려졌다. 한산습득도는 보살의 화신인 한산寒山과 습득拾得을 그린 그림이다. 포대화상은 원래 후양後梁의 고승으로 봉화奉化의 악림사岳林寺에 살았으며 항상 지광이를 들고 포대를 메고 다녔다. 일본에서는 보통 칠복신七福神의 하나로 비만한 승려상으로 표현되기도 하지만, 원래 선禪 예술가들이 가장 선호한 주제였다.

대방광불화엄경변상도 大方廣佛華嚴經變相圖

통일신라시대의 그림에 대한 기록은 더러 전하지만, 지금까지 남아 있는 작품은 〈대방광불화엄경변상도〉하나 뿐이다. 이 변상도는 754년 8월에서 755년 2월에 걸쳐 황룡사의 승려인 연기법사緣起法師가 발원하여 제작하였다. 동일한 경전의 표지 양면에 〈불설법도〉와 〈신장상도〉가 남아 있는데, 가운데 부분이 손실되는 등 손상이 심하다.

〈불설법도〉를 보면 2층의 목조건물을 배경으로 사자들이 떠받치고 있는 연화대좌 위에 비로자나불이 앉아 있고, 그 왼쪽에는 보현보살이 부처를 향하고 있다. 오른쪽에는 다른 보살들이 법문法文을 듣고 있으며 하늘의 구름 위에는 천녀天女가 배치되어 있다. 이 부분은 비교적 상태가 좋아 보살들의 모습이 잘 남아 있는데, 아름다운 비례와 균형 잡힌 몸매, 풍만하고 우아한 자태가 매우 뛰어난 감각으로 묘사되어 있다. 이 작품이 우리를 사로잡는 또 다른 매력은 탄력있으면서도 유려한 철선묘鐵線描의 자유자재한 구사에 있다. 그다지 장식적이지 않으면서 필요한 부분만을 간략하게 표현한 필선으로 생생한 기운을 한껏 펼쳐낸 것이다. 대좌의 표현이나 보살의 배치에는 원근감이 잘 표현되어 자연스럽고, 연꽃잎은 간략하게 그렸음에도 불구하고 입체적이다.

이 그림의 겉면에는 보상화寶相華에 둘러

참고. 도 61의 뒷면

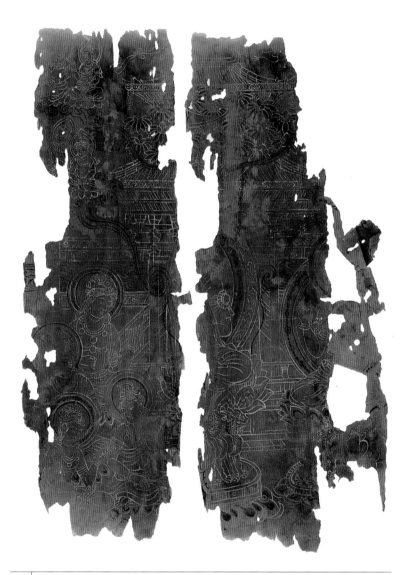

| 통일신라 754~755년, 국보 196호, 26×23cm, 호암미술관 소장

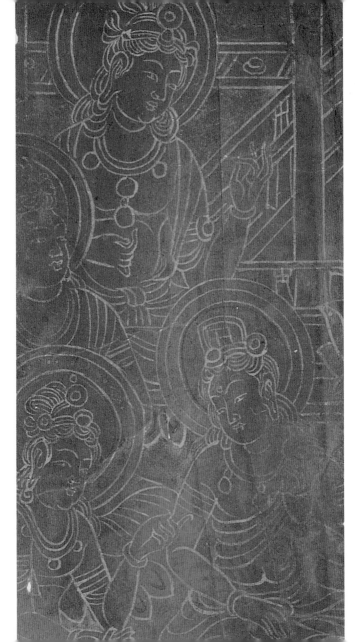

싸인 채 당당히 버티고 선 신장을 그린 〈신장상도〉가 그려져 있다. 〈불설법도〉와는 달리 먹선을 위주로 표현하되 간간이 금선을 사용하였다.

이 변상도는 652년에 제작된 중국 서안시西安市 대안탑大雁塔 문미석門楣石에 음각 선으로 새겨진 〈불설법도〉와 문주門柱의 〈호법신장상護法神王像〉, 752년경에 제작된 것으로 보이는 일본 나라시(제량시奈良市) 토다이지(동대사東大寺) 대불연화대좌大佛蓮華臺座에 음각선으로 새겨진 〈불설법도〉와 양식상으로 서로 관련이 있다. 당나라에서 시작된 선묘의 표현이 약 100년 뒤인 통일신라와 덴뾰(천평天平)시대를 풍미하는 국제적인 양식으로 확산된 것이다.

어제비장전변상도판화 권6 제3도

御製秘藏詮變相圖版畫 卷6 第3圖

　　〈어제비장전변상도〉는 송나라 때 성행한 이야기전개식 산수화의 구성방식을 반영한다. 이와 같은 형식과 더불어 화면이 왼쪽에서 오른쪽으로 진행되면서 '이상향을 향한 역경의 행로'라는 이야기가 가미되는 방식은 12세기에 제작된 〈어제비장전변상도〉의 주된 전개 방식이었다. 이 변상도에는 기암절벽으로 둘러싸인 곳에 거주하는 고승을 찾아가는 험난한 역정이 표현되어 있으며, 특히 〈어제비장전 변상도 제6권 제3도〉에서는 고승을 찾아가는 길이 얼마나 어려운가를 잘 보여주고 있다. 왼편의 구도자 일행들은 교목의 숲과 바람벽처럼 가로막힌 뾰쪽산을 한바퀴 삥 돌아서야 간신히 오른쪽 아래의 고승이 거주하는 정자와 집에 도달할 수 있게 된다. 간간이 뿜어 나오는 구름은 깊은 수렁과도 같은 암담한 분위기를 연출하고 있다. 이성미교수는 12세기 초기에 제작된 것으로 추정되는 초간본 〈어제비장전변상도〉가 북송 이전의 화풍을 반영하고 있다고 분석한 바 있다.

도 62의 부분도

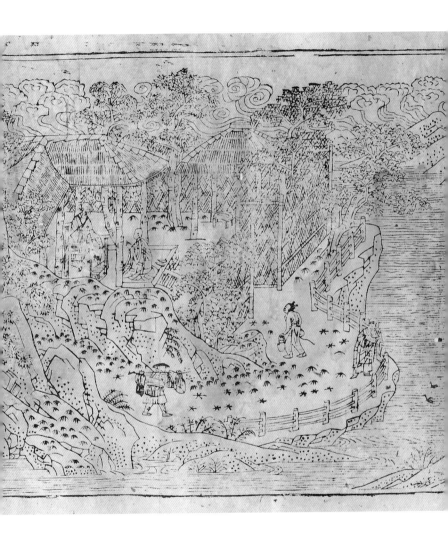

필자미상, 고려 11세기, 목판화, 22.7×52.6cm, 성암고서박물관소장

아미타여래도 阿彌陀如來圖

아미타여래가 왕생자를 맞이하려는 듯 오른손을 쭉 뻗고 왼손을 들어 엄지와 약지를 맞대고 있다. 커다란 연꽃잎을 밟고 서 있는 여래의 양 옆으로는 백색의 연꽃이 봉긋하게 피어 있는데 매우 자연스러우면서도 입체적으로 그려졌다. 근엄하고 긴장감 서린 얼굴에 건장한 몸으로 표현된 아미타여래는 굵고 진한 옷주름선을 통해 남성적인 이미지가 강조되면서 대담하고도 화려하게 수놓은 대의大衣의 금색 원무늬와 치마를 잔잔하게 수놓은 금색의 구름무늬로 섬세하고 화려한 아름다움을 더하였다. 여래의 의상은 대의를 적색, 군의를 녹색으로 베풀어 생동감 넘치는 색상의 대비를 이룬 반면, 배경은 짙고 어두운 색상으로 깊이감 있는 공간을 조성하였다. 심

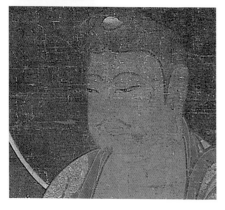

연과 같은 깊이 있는 색조의 배경을 뒤로하고 화려한 장엄의 불상이 환히 드러나는 효과를 자아낸 것이다.

1286년에 제작된 것으로 사경을 제외한 고려불화 중에서는 비교적 이른 시기의 작품이다.

이 불화의 발원자인 염모廉某는 충렬왕忠烈王(재위 1274~1308)의 신뢰를 얻었던 고려의 대신 염승익廉承益이라는 설이 있다.

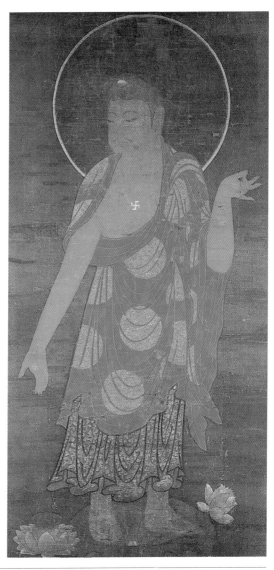

필자미상, 고려 1286년, 비단에 채색, 203×105.1cm, 일본 도진가島津家 구장舊藏

담무갈지장보살현신도 曇無竭地藏菩薩現身圖

　　불화라고 하여 먼 곳의 이상적인 이야기를 그린 것만은 아니다. 불경에 의하여 이상화된 이미지가 근간을 이루고 있지만 그 사이에는 우리의 생생한 현실이 곳곳에 표현되기도 한다. 예를 들어 금강산은 우리 나라뿐만 아니라 중국, 일본에도 널리 알려진 불교의 성지로 담무갈보살이 주재하는 곳이며 노영이 1307년에 이러한 내용을 담아 그린 〈담무갈지장보살현신도〉는 금강산을 배경으로 그린 불화이다.

　　이 작품은 유려한 흐름, 날카로움과 거침, 구부러짐, 휘 돌아감, 시원스럽게 내려그음 등 여러 가지 감각으로 구사된 금색선으로 가득 장식되어 있다. 지장보살을 중심으로 하여 뒤로는 금강산을 배경으로 담무갈 보살과 권속들이 등장하며 화면 하단의 왼쪽에는 태조대왕이,^{부분도1} 오른쪽에는 화승畵僧인 노영이^{부분도2} 오체투지하고 있는 모습이 그려져 있고, 태조대왕과 함께 스님이 불공드리는 모습이 보인다. 지장보살은 관자놀이가 움푹 들어간 땅콩 모양을 한 얼굴이 매우 개성적으로 그려져 있어 이 시기 불화의 이상화된 상호와는 큰 차이를 보여 주고 있는데, 이러한 얼굴 모습은 중국의 닝보우(영파寧坡)지역 불화와 관련이 있는 것으로 보인다. 보주를 들고 있는 손과 손가락의 표현, 왼쪽 무릎 위에 얹어 놓은 손의 표현, 반가한 오른 발의 발가락 모습에는 특히 생동감이 살아 있으며 정釘 모양으로 찍어 그린 옷주름은 밀집된 평행선의 유려한 흐름을 타면서 구불구불하게 흘러 내려오고 있다. 지장보살이 앉아 있는 바위는 날카롭고 구부러짐이 심한 윤곽선으로

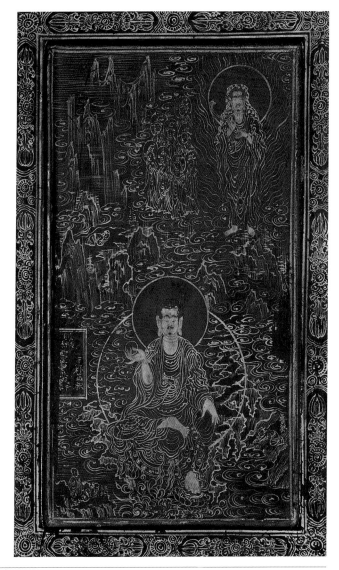

노영 魯英, 고려 1307년, 나무에 먹과 금니, 22.4×13cm, 국립중앙박물관 소장

도 64의 부분도 1

도 64의 부분도 2

그리고 붓을 비스듬한 방향으로 쓸어내려 질감을 나타내었다. 그 주위로는 오른쪽으로 휘감아 돌아가는 구름들이 둥실 떠 있어 환상적인 분위기를 자아내고 있다.

금강산은 위로 솟구치는 날카로운 산봉우리로 표현되었는데, 윤곽선에 굵고 구불구불한 꺾임이 있고 그 안의 주름은 위에서 아래로 향한 수직준으로 시원하게 내려그어 상승감을 더하였다. 이러한 수직준은 18세기 정선의 금강산 그림에 이어진다. 입상立像의 담무갈보살은 원형 두광에 둘러싸여 있으며 몸 전체에서 광채가 발하여 마치 활활 타오르는 화염에 싸여 있는 것 같다. 개성적인 얼굴과 구불구불하게 늘어진 옷주름의 표현이 앞에서 지적한 지장보살과 유사하고 그 왼쪽에는 작게 그려진 권속들이 왼쪽을 바라보고 있는데, 그 시선의 끝에는 태조대왕이 담무갈보살을 향하여 오체투지하고 있는 모습이 그려져 있다. 고려시대 선묘화線描畵의 절정을 보여주는 작품이라고 할 수 있다.

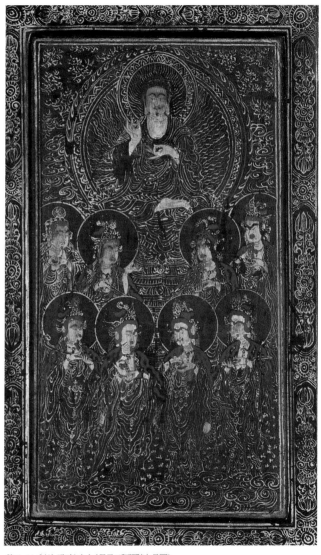

참고. 도 64의 뒷면(아미타구존도阿彌陀九尊圖)

아미타삼존도 阿彌陀三尊圖

관음보살과 지장보살을 거느린 아미타불이 극락가기를 염원하는 왕생자往生者를 맞이하는 장면을 그렸다. 이 작품에서는 다른 아미타삼존도와는 달리 아미타불의 중앙계주에서 나오는 빛이 무릎 꿇고 기원하는 왕생자에게 비추고 있는데, 중앙계주에서 빛을 비추는 모습은 서하西夏시대 카라호토성 유적에서 나온 〈아미타삼존도〉에서 선호한 형식이다. 그런데 서하의 불화와 다른 이 그림의 특징은 구불구불한 빛이 곧게 퍼져있고 아미타불과 관음·세지로 구성된 아미타삼존 중에 세지보살 대신 지장보살이 등장한다는 점이다. 호암미술관본에서는 죽은 뒤 극락으로 가는 길을 도와주는 아미타불뿐만 아니라 지옥에 떨어진 사람조차 구제하는 지장보살까지 등장하여 더욱 많은 사람을 구제하고자 하는 염원을 담아내고 있다. 그래서 관음보살은 아미타불을 도와 허리를 굽혀 왕생자를 맞이하고 있지만, 지장보살은 이들과 달리 정면을 향하면서 혹시라도 지옥에 빠져 고통 속에 헤매고 있는 소외된 중생들이 있지 않을까 더 멀리 살펴보고 있는 것이다.

구성에 있어서는 고려불화적인 특성이 여실히 드러나 있는데, 그것은 부처와 보살을 엄격하게 구별하는 위계적 구성이다. 중심이 되는 부처는 화면 중앙에 크게 배치하고 그를 협시하는 보살들은 본존의 무릎 아래로 배치하여 불과 보살을 뚜렷하게 구분하였다. 불·보살의 형태를 보면, 근엄하고 기품 있는 얼굴로 표현되어 있다. 이러한 점들은 신분 계층적 의식과 위엄을 추구하는 귀족불교의 특성이 강하게 반영된 것으로

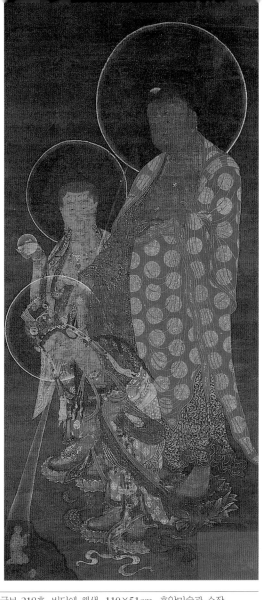

| 필자미상, 고려 14세기, 국보 218호, 비단에 채색, 110×51cm, 호암미술관 소장

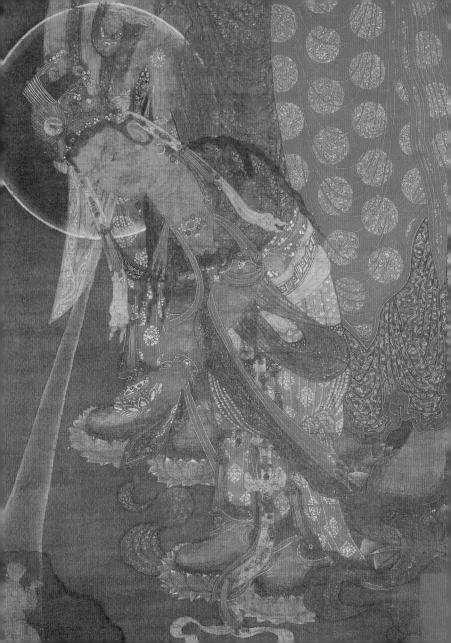

해석할 수 있을 것이다. 이 불화는 중국에서 전래된 형식과 도상을 근간으로 이를 다시 고려화高麗化한 작품으로 평가할 수 있다.

아미타삼존도 阿彌陀三尊圖

아미타불阿彌陀佛을 중심으로 오른쪽에 세지보살 勢至菩薩, 왼쪽에 관음보살觀音菩薩이 위치하고 있다. 화면에 보이지는 않지만 왼쪽의 왕생자王生者를 맞이 하는 아미타영내도阿彌陀來迎圖의 형식을 취하고 있다. 이들 아미타삼존 가운데 세지보살만 정면을 향하고 있고 다른 불보살은 왼쪽을 바라보고 있으며, 이들을 완만한 경사의 사선방향으로 배치하여 공간의 깊이와 운동감을 주고 있다. 이러한 형식은 미국의 브룩클린박물관The Brooklyn Museum of Art, 일본의 세노쿠학코칸泉屋博古館 지온인知恩院, 도쿄박물관 등에 소장된 아미타삼존도와 유사한데, 그 가운데서 이 불화가 섬세한 선묘의 표현과 유려한 흐름으로 우아하고 화려하게 옷을 표현한 점이 뛰어난 작품이다. 색상은 아미타불의 적색과 녹색, 양 보살으이 백색 등이 온화한 조화를 이루고 있다. 문양은 다소 복잡하게 베풀어졌지만 옷주름을 따라 자연스럽게 나타내어 사실적인 경향이 두드러진다. 이러한 특징들로 보아 이 작품은 13세기 말 내지 14세기 초에 제작된 작품으로 추정된다.

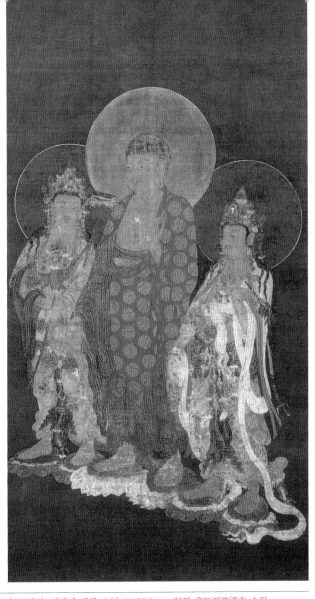

| 필자미상, 고려 14세기, 비단에 채색, 166.4×88.8cm, 일본 호도지法道寺 소장

수월관음도 水月觀音圖

관음보살의 성지는 바닷가에 위치하고 있다. 원래 관음보살의 성지는 남인도의 엄곡嚴谷에 있는 바다에 면한 보타락가산補陀洛迦山으로 중국에서는 닝보우(영파寧波) 부근의 섬인 보타·낙가 섬의 조음동潮音洞으로 설정되고, 한국에서는 동해의 바닷가인 낙산으로 정해져 있다. 관음보살은 바닷가에 살면서 해상에서 일어나는 사고를 해결하는 데 특별한 영험함을 갖고 있기 때문인지 모두 바닷가를 성지로 정하였다.

일반적으로 수월관음도는 화려하게 장식된 암반 위에 관음보살이 앉아 있고 그 밑에 선재동자善財童子가 법을 구하는 형식을 갖춘다. 이러한 형식은 "온갖 보배로 꾸며졌고 지극히 청정하며 꽃과 과일이 풍부한 숲이 우거지고 맑은 물이 솟아나는 연못이 있는데, 이 연못 옆 금강보석金剛寶石 위에는 용맹장부인 관음보살이 결가부좌하여 앉아 있으면서 중생을 이롭게 하며 … 선재동자의 방문을 받고 설법하기도 하는 보살이다."는 내용의 『화엄경華嚴經』 입법계품入法界品을 형상화한 것으로 보인다. 그런데 관음보살의 오른쪽 또는 왼쪽에 정병을 두고 그곳에 버들가지를 꽂고 있는 모습, 하늘에 청조菁鳥가 나는 모습이나 대나무 숲의 모습 등은 밀교계의 관음다라니 경전의 내용에 근거한 것이다. 그런데 다이도쿠지 소장본의 경우 이러한 불경이 아니라 설화에 근거한 도상도 있으니, 선재동자 대신에 용왕의 일행이 등장하는 점이 그것이다. 『삼국유사』의 다음 기록에서 그 전거를 찾아볼 수 있다.

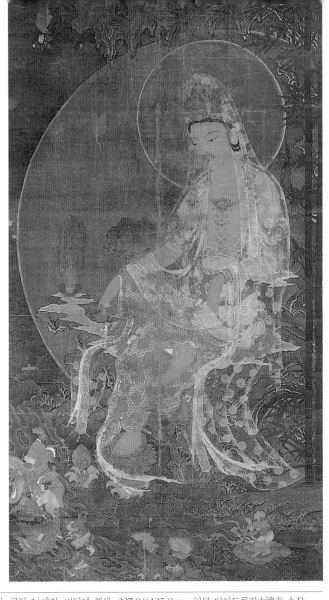

| 필자미상, 고려 14세기, 비단에 채색, 227.9×125.8cm, 일본 다이도쿠지大德寺 소장

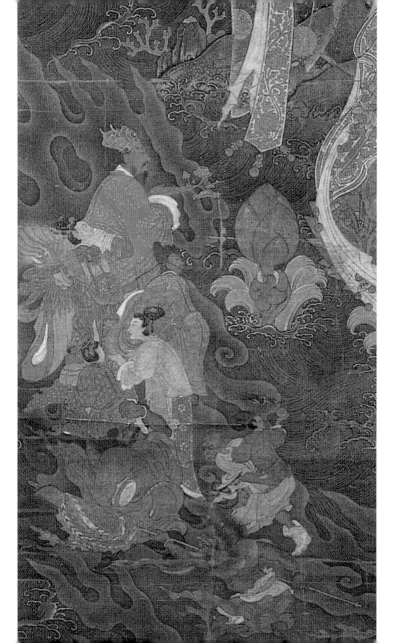

"옛날 의상법사가 처음으로 당나라에서 돌아와 관음보살의 진신眞身이 해변의 굴속에 산다는 말을 듣고 이곳을 낙산洛山이라 했는데 대개 서역에 보타락가산이 있기 때문이다. 이를 소백화小白華라고도 했는데, 백의보살白衣菩薩의 진신이 머물기 때문에 붙인 이름이다. 여기에서 의상스님은 재계齋戒한 지 칠일만에 좌구座具를 새벽 물 위에 띄웠더니 용중龍衆과 천중天衆 등 팔부중八部衆이 굴속으로 스님을 인도하므로, 공중을 향하여 참례하니 수정염주 한 꾸러미를 내어 주기에 이를 받아 물러나왔다. 동해의 용이 여의보주 한 알을 바치자 의상스님은 받아가지고 나와 다시 칠일 동안 재계하니 드디어 관음의 진신을 보게 되었던 것이다. 관음보살이 '좌상座上의 산 꼭대기에 한 쌍의 대가 솟아날 것이니 그 땅에 불전佛殿을 마땅히 지을 것이라'고 말했다. 이 말을 듣고 굴에서 나오니 과연 대가 땅에서 솟아 나왔다. 이에 금당을 짓고 관음상을 만들어 모시니 그 원만한 얼굴과 아름다운 자태가 마치 천연적인 것 같았다."

탑상塔像 제4,
낙산이대성洛山二大聖 관음觀音 정취正趣 조신調信

의상대사가 낙산에서 친견한 백의관음을 그린 불화가 전하는데, 바로 일본 다이도쿠지大德寺 소장의 〈수월관음도〉가 그것이다. 이렇게 다이도쿠지 〈수월관음도〉의 도상을 하나하나 분석해 보면, 『화엄경』과 밀교계 경전의 내용에다 한국의 설화까지 결합되어 고려적으로 재구성되어진 것임을 알 수 있다.

◀ 도 67의 부분도

수월관음도 水月觀音圖

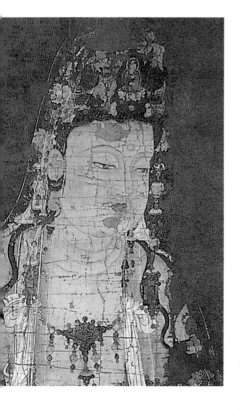

　　매우 큰 화폭임에도 불구하고 너무나 화려하고 섬세한 옷의 표현에 경탄을 금치 못하게 된다. 원의 탕구湯垢가 '고려의 수월관음도가 심히 교묘하고 섬려하다'고 했던 찬사가 이 작품에도 그대로 적용된다. 이 수월관음도는 관음의 섬려한 표현뿐만아니라 그가 앉아 있는 암반의 표현도 매우 뛰어난데, 이 정도 규모와 솜씨를 보여주는 그림이라면 아마도 상을 그린 화가와 대나무를 그린 화가, 여기에 바위를 그린 화가가 따로 있어서, 각 분야에 특장한 전문 화가가 공동으로 제작하였을 가능성이 있다.

　　이 불화는 1391년 스님 리요우켄良賢에 의하여 카가미진자[鏡神寺]에 기증되었는데, 이노우타다다카[伊能忠敬]의 『측량일기測量日記』에는 이 그림이 김우문金祐文・이계李桂・임순林順이라는 화가에 의해 1310년경 제작되었다고 기록되어 있다. 높이 4m가 넘는 이 불화는 거대한 크기로 보아 후불벽화 뒤에 걸고 예배용으로 사용되었을 가능성이 크다.

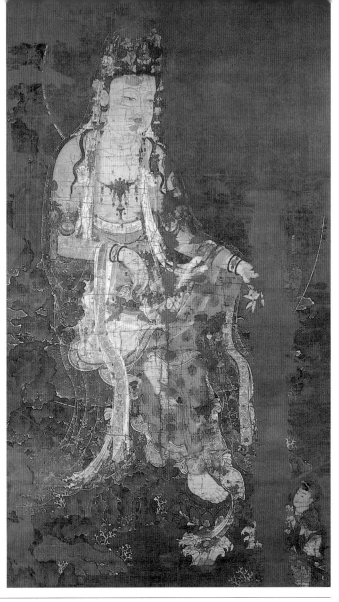

필자미상, 고려 1310년, 비단에 채색, 419.5×254.2cm, 일본 카가미진자鏡神社소장

수월관음도 水月觀音圖

참고. 금동관음보살좌상

수월관음도는 첫눈에 그 화려한 의상과 유려한 자태가 눈부셔 여성으로 착각되기도 하지만 수염이 나고 근엄한 남성의 얼굴을 보면서 이내 중성임을 깨닫게 된다. 이 〈수월관음도〉는 특히나 편안하고 아름다운 자세를 취하고 있는데, 관음보살도로는 드물게 정면을 향하고 있으며, 반가한 자세에 상체를 오른쪽으로 약간 기울인 채 양손을 편안하게 내려놓고 있다. 보살의 몸을 감고 있는 띠장식들이 부드럽게 흘러 내려 가볍게 바람에 휘날리고 있다. 이러한 휴식을 방해하지 않으려는 듯 선재동자도 나뭇잎을 타고 관음보살 앞에서 두 손을 모은 채 조용히 기다리고 있다. 화려한 장식이 편안하고 한적한 정조 속에서 조율되어 있는 것이다. 이 불화에서 느끼는 정서는 이 시기에 제작된 불상에서도 확인할 수 있다.

〈금동관음보살좌상〉[참고](국립중앙박물관 소장)은 편안함을 넘어 나른함까지 느껴진다. 오른쪽 발을 세우고 그 위에 오른팔을 가볍게 얹어 놓고 왼쪽으로 치우친 상체는 왼팔을 지탱하고 있다. 이 불상에서는 장식이 불화와 달리 바람에 휘날리지 않고 무게 그대로 쳐져 있다. 통일신라 불화와 불상에서는 팽팽한 긴장감이 서려 있는 청년의 이미지가 강하다면, 고려의 불화와 불상에서는 경제적인 여유를 향유하는 장년의 이미지를 연상케 한다.

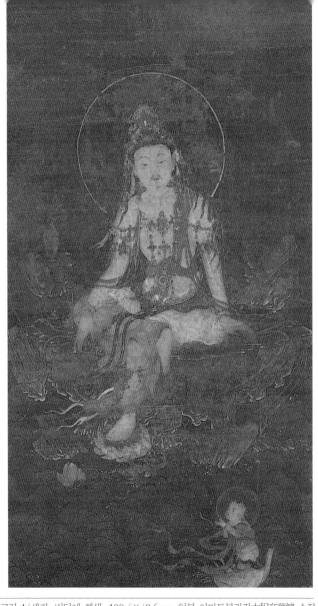

필자미상, 고려 14세기, 비단에 채색, 100.4×49.6cm, 일본 야마토분카간大和文華館 소장

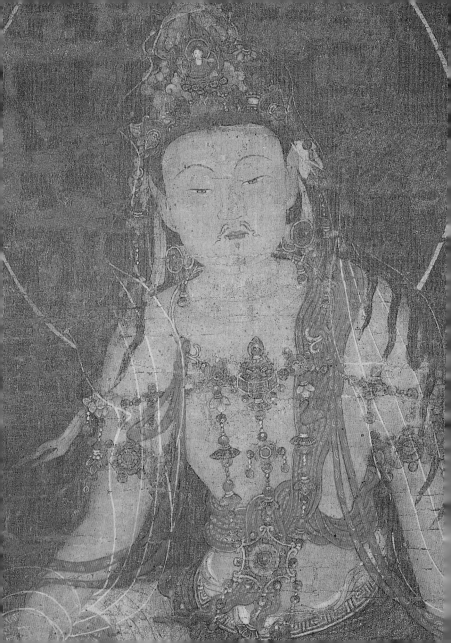

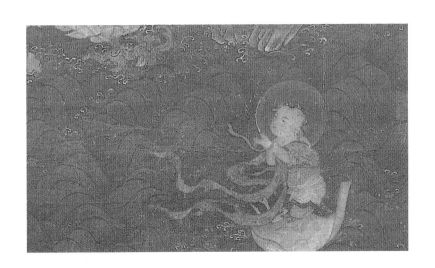

▲▲ 도 69의 부분도

지장보살도 地藏菩薩圖

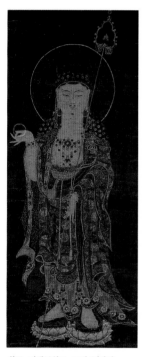

섬세한 선묘의 가닥이 하나하나 살아나면서 동시에 붉은 빛의 내의, 황금빛 광배의 색깔이 두드러져 빛난다. 지장보살의 모습은 바람 속에 칼을 세우고 비장한 눈빛을 번쩍이는 무사를 연상시키기도 하지만 자세히 들여다보면 무사의 비장한 모습이 아니라 지옥에 빠진 대중을 건져줄 자비로운 보살의 고고하고 근엄한 모습이다. 지장보살은 상체를 왼쪽으로 약간 기울이고 있으며 같은 방향으로 부는 바람에는 옷깃이 살랑거리고 있다. 이러한 움직임 가운데 곧게 세워 잡은 석장錫杖은 굳건히 보살의 중심이 되어 준다. 짙은 색조로 덮인 배경 속에서 지장보살이 화려하게 떠오르고 있어 옷깃의 움직임 하나 하나가 매우 명료하게 부각되어 있다. 이러한 명료성은 고려불화의 중요한 특징 중의 하나이다.

참고. 지장보살도, 고려 14세기,
일본, 네즈 미술관(根津美術館)

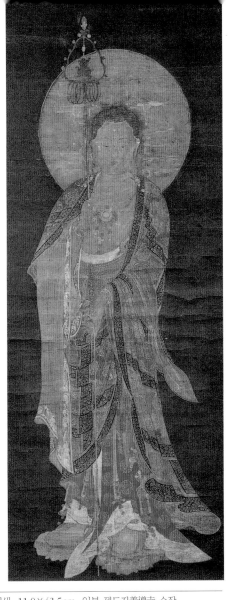

필자미상, 고려 13세기, 비단에 채색, 11.0×43.5cm, 일본 젠도지善導寺 소장

지장시왕도 地藏十王圖

앞쪽에 배치하는 상은 크게 그리고 뒤로 멀어질수록 작게 그리거나 앞의 상과 같은 크기로 그리는 것이 원근법의 이치이나, 이 불화에서는 오히려 뒤로 갈수록 상이 커지게 그렸다. 그것은 중요한 상일수록 뒤에 배치하였기 때문이다. 물리적인 공간감을 무시하고 불격에 따른 위계적 차이를 중점적으로 표현한 것이다. 게다가 앞쪽의 상과 뒷쪽의 상의 거리감이 전혀 표현되지 않아 더욱 독특하고 미묘한 공간감을 경험하게 된다. 이처럼 개념적이고 위계적인 공간감은 고려불화만의 특징이다.

화면 윗부분의 중심에 지장보살을 배치하고, 중앙에는 보살보다 작은 크기의 이천·사천왕·도명·무독·시왕·사자·판관이 호위하고 있으며, 아래에는 급격히 작아진 크기로 동자·판관·사자·동물 형상의 옥졸과 귀졸들을 두었다. 지장보살을 핵심으로 부각시키고 다른 권속들은 위계에 따라 크기와 거리를 배려하다보니, 역원근법의 독특한 구성이 되었다.

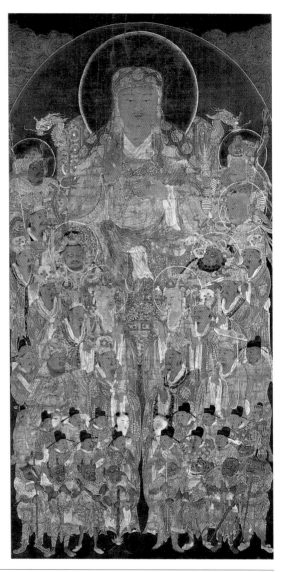

필자미상, 고려 14세기, 비단에 채색, 115.2×58.8cm, 일본 케조인華藏院 소장

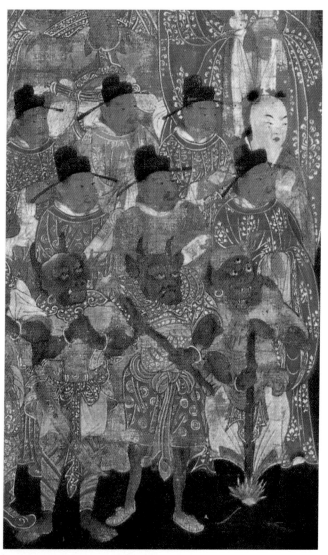

도 71의 부분도

도 71의 부분도

관음32응신도　観音三十二應身圖

　　조선 초기에는 웅장한 산수 속에 불교의 도상을 배치하는
형식이 등장하였다. 오백나한도(지온인 소장)와 관음32응신도
(지온인 소장)가 그러한 예에 속한다. 이 두 불화 모두 이곽파
李郭派 화풍의 산을 배경으로 하고 있고, 산 속 구석구석에 여
러 도상들이 복잡하게 배치되어 있어 그 복잡한 구성 자체가
하나의 위용을 발휘하고 있다. 산의 골짜기 안에 구름을 배경
으로 여러 도상들을 배치한 설화적 구성방식과 인물의 표현은
1434년 제작된 『삼강행실도三綱行實圖』와도 양식적으로 연관
이 있다. 아무튼 웅장한 산수를 배경으로 한 불화의 출현은 조
선초기 산수화가 어느 정도 유행했는지를 헤아릴 수 있는 지
표가 되기도 한다.

　　관음32응신도는 1550년(명종明宗 5년) 인종비인 공의왕
대비恭懿王大妃가 인종仁宗의 명복을 빌기 위하여 양공良工을
모집하여 이자실李自實로 하여금 그림을 그리게 하고 전남 영
광 도갑사道岬寺 금당에 봉안한 작품이다. 산의 골짜기에는
관음보살이 여러 가지 모습으로 응신應身하는 장면이 담겨져
있고, 그 산의 상단에는 유희좌遊戲坐를 틀고 있는 관음보살과
여래들이 화려한 자태를 드러내고 있다. 살찌고 마른 변화가
심한 윤곽선에 가는 필선의 준법의 이곽파 화풍을 보여주고
있다. 이들 산의 표현을 보면, 선의 구부러짐이 약해지고 준법
이 도식화되는 면에서 16세기의 산수화 양식을 엿볼 수 있다.

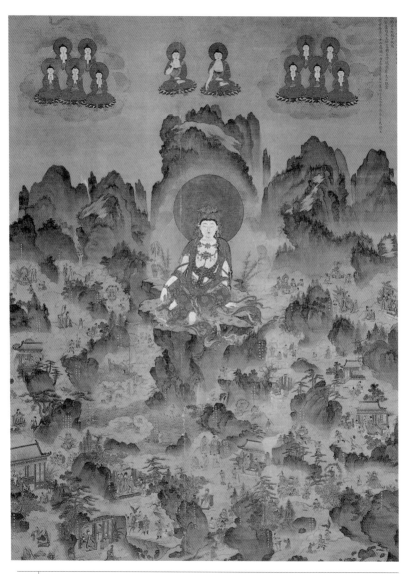

72 | 이자실 李自實, 조선 1550년, 비단에 채색, 235×135cm, 일본 지온인知恩院 소장

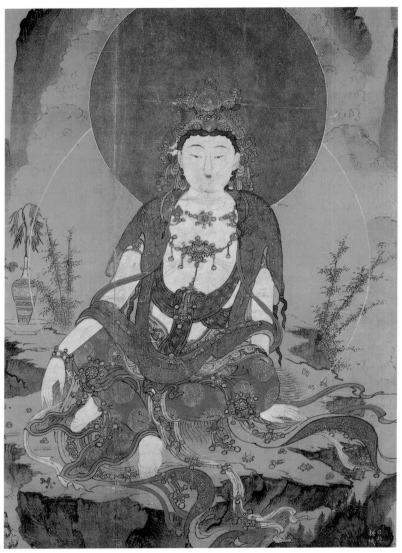

도 72의 부분도

도 72의 부분도

지장시왕도 地藏十王圖

 16세기 궁정 불교미술의 중흥에 힘썼던 인물로는 명종의 비妃인 문정왕후文定王后가 있다. 이 작품은 그녀의 돈독한 신임을 받았던 보우대사普雨大師가 발원하여 왕실의 장수와 국가의 평안, 그리고 백성의 안녕을 기원하기 위하여 강원도 청평사淸平寺에 봉안한 것이다. 16세기 중엽에 궁정의 불교문화를 이끌었던 대표적인 인물들과 사찰이 관련된 점에서도 이 시기를 상징하는 불화임을 알 수 있다.

 지장보살의 주위를 시왕이 둘러싸고 있는 원형의 구성으로 지장보살과 시왕을 현격하게 구분하는 이단의 구도에서 달라진 모습을 발견할 수 있다. 또한 고려불화처럼 여백을 남겨두기 보다는 전체를 상像과 장식으로 채웠고, 다만 지장보살의 주위를 두른 광배의 공간만이 여백으로 남아 있어 주위의 시왕과 구분하는 역할도 겸하고 있다. 또한 이마·코·턱에 백색으로 하이라이트 처리를 한 기법에서는 명대 불화의 영향을 감지할 수 있다. 그러나 지장보살 및 시왕의 형상과 장식 등에서는 아직 고려불화의 전통이 남아있음을 엿볼 수 있다.

 그런데 이 불화의 매력은 무엇보다도 색채에 있다. 무겁게 느껴지는 깊은 색조의 바탕 위에 녹색, 주색, 군청색, 백색, 그리고 중간색조를 치밀하게 배치하여 부드러우면서도 우아한 분위기를 자아내고 있다. 이러한 색조만 보더라도 금새 문정왕후시절의 불화임을 파악할 수 있을 정도로 이 시기에 제작된 불화의 색채의 조화는 매우 독특하고 뛰어나다.

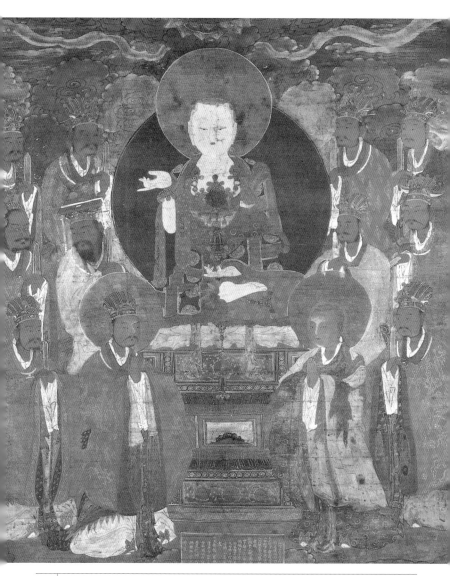

필자미상, 조선 1562년, 비단에 채색, 95.2×85.4cm, 일본 코미오지光明寺 소장.

선암사감로탱 仙巖寺甘露幀

　　화면 속에서는 무엇보다도 인물들의 눈길과 표정이 예사롭지 않은데, 특히 긴장감이 서려 있는 경계하는 눈빛은 화면의 이야기를 더욱 흥미롭고 극적으로 유도한다. 이 감로탱에서는 두 아귀조차 치열한 눈싸움을 하듯 서로 응시하고 있으며 그 밖의 인물들의 자세나 시선도 안정감이 있는 기법으로 다양하게 묘사한 점이 돋보인다. 동작이 비교적 유연하고 옷의 필선도 각진 부분과 둥글린 부분을 적절하게 섞어 자연스럽게 묘사하였다. 또한 인물을 비롯한 경물들에는 약간의 음영을 넣어 형태감을 보다 충실하게 표현하였다. 깊이 있고 다채로운 색채, 균형이 잡힌 안정적인 공간구조, 치밀한 인물묘사가 조화를 이룬 걸작이다.

　　18세기 감로탱의 최전성기에 제작되어 감로탱 양식의 전형을 이룬 〈선암사감로탱〉[도74] 〈운흥사감로탱〉(1730년)과 더불어 의겸義謙(1713~1757 활동)이 주도하여 제작한 작품이다. 깊이감이 느껴지는 어두운 배경을 사용하여 보다 장중한 분위기를 조성하였으며, 중생계는 특히 구획을 없애서 넉넉해진 공간 속에 경물들이 서로 어우러지도록 구성하는 방식을 택한 점에서 의겸이 그린 불화의 특징을 엿볼 수 있다.

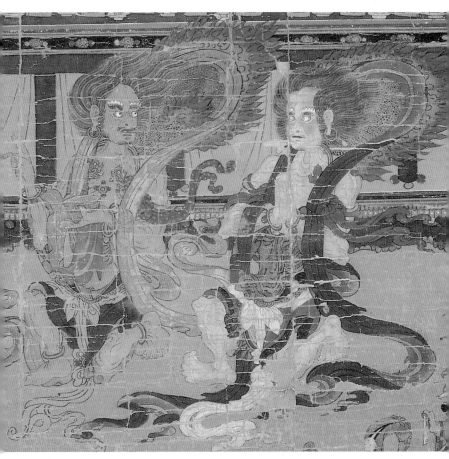

도 74의 부분도

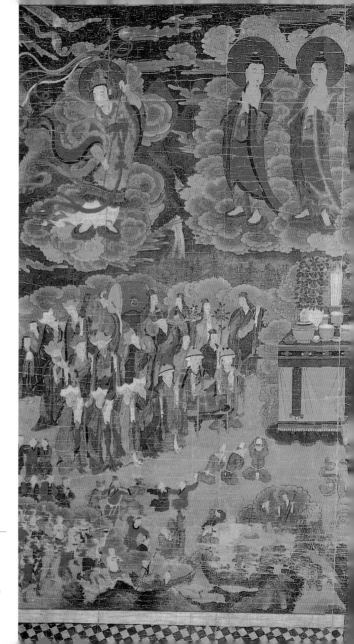

74 의겸義謙 외外,
조선 1736년,
비단에 채색,
166×242.5cm,
선암사 소장

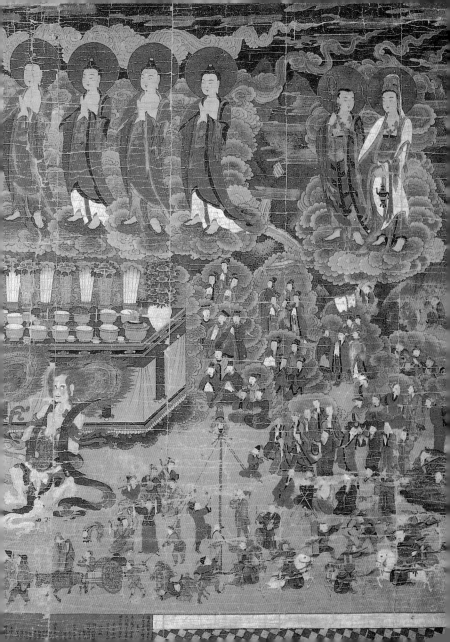

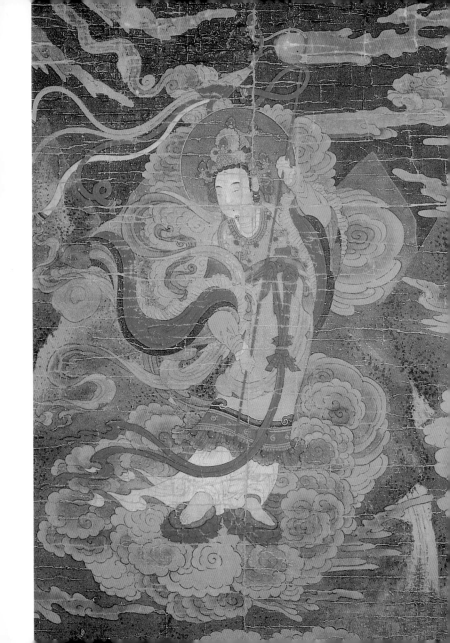

◀▲ 도 74의 부분도

남해관음도 南海觀音圖

　　광배를 두르고 화관을 쓴 관음보살은 넘실대는 푸른 파도 위에 떠 있고, 그 뒤로 선재동자善財童子가 버드나무가지를 꽂은 정병을 들고 서 있다. 수월관음도의 경우 대개 선재동자는 관음보살 앞에 엎드려 도道를 구하는 모습으로 그려지게 마련인데, 이 그림에서는 관음보살 뒤에 수줍은 듯이 숨어 얼굴을 내밀고 있어 더욱 친근하고 귀엽게 느껴진다.

　　파도 위로 솟아오른 남해관음은 마치 들끓는 듯한 파도의 옷을 그대로 입고 있다. 구름이 흐르는 듯 부드럽게 넘실대는 행운유수묘行雲流水描로 능란하면서도 활달하게 그린 관음보살의 옷선에서는 천상세계가 보여주는 신성함과 아름다움을 그대로 느낄 수 있다. 여기에 달빛과 파도의 차가운 담청색과 관음보살과 동자의 따뜻한 먹빛이 조화를 이루면서 청신한 미감을 더해준다. 김홍도는 50대 후반 이후 신선도의 제작이 줄어들고 소품의 석화釋畵를 즐겨 제작하게 되는데, 이 석화는 특히 고고한 탈속의 경지를 보여준다.

　　화면 오른쪽 위에는 행서로 '단원檀園'이란 관서를 쓰고 그 밑에 '사능士能'이란 주문방인을 찍었는데 여기에 송월헌주인松月軒主人 임득명林得明(1767~?)이 행서로 쓴 제발이 적혀 있다.

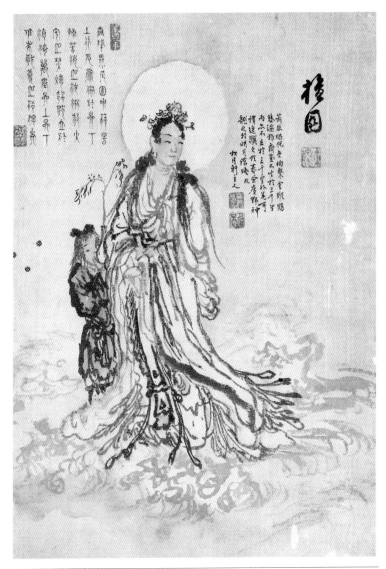

김홍도 金弘道, 조선 18세기, 비단에 엷은 채색, 30.6×20.6cm, 간송미술관 소장

달마도 達磨圖

 근심어린 눈초리에 입을 굳게 다문 표정이 고통스런 삶의 한 단면을 보여주고 있다. 삶의 고통이 곧 큰 깨달음이라는 역설이 내재되어 있으며, 그것을 어떤 형식에도 구애되지 않은 힘찬 옷선을 통해서 극명하게 드러내었다. 파격적인 필치로 그려진 역설적인 표정의 달마는 김명국의 전광석화電光石火와 같은 생생한 붓질의 힘으로 300년이 지난 지금까지 그의 표정 위에 그대로 살아 숨쉰다. 이처럼 속도 빠른 거친 붓질과 붓질을 아끼는 감필묘減筆描로 선사禪師의 깨달은 경지를 표현하는 방식은 오대五代 석각石恪(10세기 후반경 활동)의 작품으로 전칭되는 〈이조조심도二祖調心圖〉(일본 동경국립박물관 소장)에 뿌리를 두고 있다. 화면 왼쪽, 달마가 툭 불거져 나온 눈으로 바라보고 있는 쪽에는 그의 옷을 그린 묘선과 동일한 속도감과 굵기로 쓴 '연담蓮潭'이라는 관서가 써 있고, 그 아래에 '연담'의 백문방인과 이보다 2배나 큰 크기의 '김명국인金明國印'이라 새겨진 주문방인이 연이어 찍혀 있다.

 17세기에는 화원들에 의한 선종화禪宗畵의 제작이 눈에 띄게 증가한다. 특히, 이 시기의 선종화는 김명국·한시각 등 일본에 조선통신사의 일행으로 다녀왔던 화가들의 작품이 주로 전하고 있는데, 이는 당시 일본인의 취향과 관련이 있다. 김명국의 〈달마도〉 역시 일본에 전하던 것을 다시 구입해 온 것이다. 김명국은 두 번에 걸쳐 통신사에 참여하였는데, 두 번째 방문 때 불미스러운 일이 있었음에도 불구하고 일본으로부터 세 번째 방문을 요청 받았을 정도로 인기를 끈 화가였다.

김명국 金明國, 조선 17세기 중엽, 종이에 수묵, 83×57cm, 국립중앙박물관 소장

검선도 劍僊圖

소나무가지 위의 덩굴은 고요하게 드리워져 여유로운데, 검선의 수염과 관모에 부는 바람은 세워져 있는 칼날만큼이나 서늘한 느낌을 자아내고, 날카로운 눈매와 무표정한 얼굴에도 역시 차가운 분위기가 감돌고 있다. 한편으로는 온화하고 부드러우면서도 다른 한편으로는 차갑고 강한 양면성이 숨어 있는 작품이다. 이 그림은 격조 높은 문인화풍으로 그린 도석인물화로서 이인상李麟祥(1710~1760)의 개성이 물씬 풍긴다.

그림 속의 신선은 검선劍僊(당나라 신선)으로 화면의 왼편에는 '중국인의 검선도를 방하여 취설옹에게 바치니 종강모루에서 비오는 날 그리다. (倣華人劍僊圖奉贈醉雪翁 鍾岡雨中作).'라는 내용의 제발이 기록되어 있다. 종강모루는 이인상의 별장으로 1754년에 지어졌으므로 이 그림은 그가 40대 후반에 그린 것임을 알 수 있다.

검선은 당나라 신선으로 자字가 동빈洞賓인 여암呂巖으로 추정된다. 여동빈은 칼을 든 모습으로 표현되는 경우가 많은데, 이러한 이유로 이 그림의 검선을 여동빈으로 추정하는 것이다.

이인상 李麟祥, 조선 18세기, 종이에 먹과 엷은 채색, 96.7×61.8cm, 국립중앙박물관 소장

군선도병 群仙圖屛

"일찍이 백회白灰로 바른 궁중의 거벽에 해상군선海上群仙을 그리게 하였던 바, 그는 내시內侍로 하여금 수승數升의 농묵濃墨을 들게 하고, 옷자락을 걷어잡고 꼿꼿이 서서 붓대를 내두르되, 풍우같이 빨라 잠깐 사이에 끝냈다. 그런데 물은 넘실거려 집을 넘어뜨릴 듯하고, 사람은 날씬하여 구름을 솟구칠 듯하니 옛날의 〈대동전벽大同殿壁〉(중국 당대唐代의 화가 이사훈李思訓의 그림)도 이보다 나을 수 없었다."

조희룡趙熙龍의 『호산외사壺山外史』 중에서

이 작품은 아쉽게도 화재로 불타버려 전설 속에 묻혀 버렸지만, 1776년 32세 때에 제작한 〈군선도〉를 통해 이러한 그의 명성을 확인할 수 있다.

이 작품은 서왕모西王母의 생일잔치에 참석한 신선들의 행렬 가운데 일부이다. 외뿔소를 타고 선두에 선 노자老子를 비롯하여 2인의 동자를 지나면 서왕모로부터 받은 선도仙桃를 신주단지처럼 조심스럽게 받들고 있는 동방삭東方朔, 그 뒤에 키가 우뚝한데다 건을 써서 쉽게 구별되는 종리권鍾離權, 이동 중에도 글쓰는 일을 멈추지 않는 문창文昌, 그 아래에 강인한 인상의 여동빈呂洞賓, 그리고 맨 뒤에는 술이 떨어져 아쉬운 표정으로 호로병을 들여다보는 이철괴李鐵拐 등의 신선들이 무리지어 가고 있다. 이 그림에서 이미 그가 가진 특유의 묘법이 충분히 발휘되는데, 첫머리를 쿡 찍어 정두釘頭를 만들고 쭉 긋다가 꺾일 때 다시 멈춰서다 뻗는 묘법으로 필치가 거칠고 비수의 변화가 심하다. 옷을 그린 선은 뒤에서 바람을 받아 앞으로 쏠리고 있는데, 옷자락이 움직인다기 보다는 서예적 필법으로 그린 필획이 휘날리는 형국이다. 신선도에서 굵고 변화가 심한 필치를

도 78의 부분도

사용한 난엽묘蘭葉描로 신선 세계의 이상화된 경지를 표현하였다면, 풍속화에서는 딱딱하고 변화가 적은 철선묘로 서민들의 소탈한 이미지를 표현한 것이다. 다시 말하면 그림의 소재에 따라 묘선을 달리 하였다.

김홍도가 풍속화와 더불어 그의 화명畵名을 널리 세상에 떨쳤던 화목畵目이 신선도인데 이 그림에서도 그는 풍속화에서 보이는 설화적 구성을 활용하고 있다. 엄숙한 신선들의 행렬만 그리기에는 너무나 딱딱했던지 조그만 해프닝을 삽입하였다. 그것은 바로 족제비의 출현이다. 일행들의 행차에 놀라 도망가는 족제비를 잡으려 달려가는 동자, 글쓰는 붓을 멈추고 족제비를 보는 문창, 이 소란에 뒤를 돌아다보는 외뿔소, 여기에 아랑곳하지 않는 신선들 등 조그만 소란이 화면에 흥미와 동감을 유발하고 있다.

김홍도 金弘道, 조선 1776년, 국보 139호, 종이에 먹과 옅은 채색, 각 폭 53×28cm, 호암미술관 소장

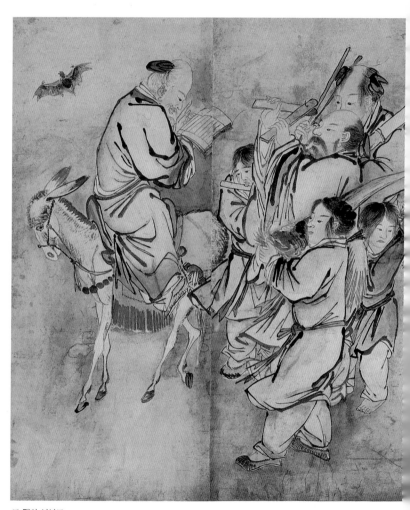

도 78의 부분도

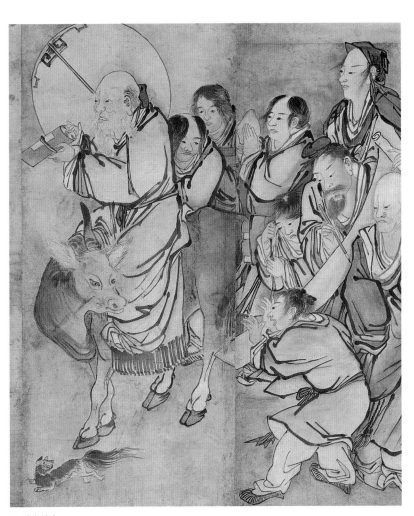

도 78의 부분도

고사인물화·산수인물화

고사인물화故事人物畵　　고사인물화는 역사 속의 이야기,
문학작품, 경전經典 가운데 후대인의 모범이 되는 인물의 행적
을 소재로 하여 그린 그림이다. 고사인물화에서는 역사 속에
남아 있는 유명한 인물의 행적, 문학작품 가운데 인구에 회자
되는 작품 및 구절, 경전에 등장하는 교훈적인 일화 등을 주제
로 다룬다. 경전의 범주에는 유교경전이나 불경·도장 등도
포함되지만, 이 책에서는 도석인물화라는 유형을 따로 설정하
였기에 여기서는 불교와 도교의 내용은 제외하였다.

고사인물화는 과거를 통해 미래를 모색하는 상고주의적
문화의 산물이다. 당나라의 장언원張彦遠(815~875)은 『역대
명화기歷代名畵記』에서 '무릇 그림이란 교화를 이루고 인륜을
돕는 것이다. (夫畵者成教化助人倫)'라고 정의하였는데, 이와
같이 동양회화에서는 감상적인 목적의 그림이 그려지기 이전
에 고사인물화와 같이 감계적인 목적의 그림이 먼저 유행하였
다. 중국에서는 이미 한나라 고분벽화에 효자·충신·열녀 등
에 관한 고사인물화가 보이며, 한국회화에서는 고려시대부터
고사인물화의 제작이 확인된다.

한국에서 제작된 고사인물화는 중국의 고사를 대상으로

한 것이 거의 대부분이다. 그런 가운데 한국의 고사를 그린 것이 있는데 〈동국신속삼강행실도東國新續三綱行實圖〉, 〈금궤도金櫃圖〉, 〈구운몽도九雲夢圖〉 등이 그것이다. 〈동국신속삼강행실도〉는 우리나라의 효자·충신·열녀의 행적을 담은 것으로 이전에 제작된 삼강행실도의 경우 중국 인물이 월등히 많은데 비해 여기에서는 우리나라 인물만을 대상으로 하였다. 〈금궤도〉는 『삼국사기』 가운데 김알지의 설화를 그린 것으로 중국이 아닌 우리나라 역사서를 소재로 삼았다는 점에 회화사적 의의가 있다. 구운몽도는 김만중金萬重의 국문소설인 『구운몽』을 회화화繪畵化한 것으로, 삼국지도三國志圖와 더불어 민화로 인기를 끌었던 소설 그림이다.

다음으로 중국의 고사를 한국화한 고사인물도도 적지 않게 제작되었다. 고려시대에 그려진 태위공기우도太尉公騎牛圖는 노자기우도老子騎牛圖를 고려화한 예로서 주목할 만하다. 노자기우도란 노자가 인간의 고통을 의 비밀을 싸가지고 소를 타고 어디론가 간다는 이야기를 소재로 하여 표현한 그림이다. 이에 비해 태위공기우도는 노자 대신에 태위공 최당崔讜(1135～1211)을 주인공으로 삼아 그린 것이다. 조선시대에는

조영석의 〈설중방우도雪中訪友圖〉, 김홍도의 〈삼공불환도三公不換圖〉 등이 조선화된 고사인물화의 대표적인 예이다. 〈설중방우도〉는 북송의 태조 조광윤趙匡胤(재위 960~975)이 눈 내리는 밤에 조보趙普의 집을 방문하여 태원太原의 문제를 논했다는 이야기를 그린 설중방보도雪中訪普圖를 조선화시켜 그린 그림이며, 삼공불환도는 중장통仲長統(179~219)의 「낙지론樂志論」을 18세기 풍속화풍으로 그린 것이다.

우리나라에서 많이 그려진 고사인물화의 주제에 대하여 살펴보면 다음과 같다. 이를 통해 우리 민족이 어떠한 내용을 선호하고 무엇을 소망했는가를 알 수 있다.

첫째, 고사인물화의 주제로 가장 많이 다루어진 것은 속세를 떠나 자연을 벗삼아 살고자 하는 도가적인 이상을 꿈꾸는 내용이다. 예를 들어 죽림칠현도竹林七賢圖, 상산사호도商山四皓圖, 노자출관도老子出關圖, 강태공조어도姜太公釣魚圖, 엄자릉조어도嚴子陵釣魚圖, 이제채미도夷齊採薇圖, 삼공불환도三公不換圖, 매화서옥도梅花書屋圖 등이 그러한 예에 속한다. 이것들은 속세의 출세와 명예의 헛됨을 일깨워주는 주제이다.

둘째, 다음으로 많이 제작된 주제는 문인들의 아취있는 모

임을 그린 것이다. 향산구로도香山九老圖, 곡상유수도曲水流觴 圖, 난정수계도蘭亭修契圖, 서원아집도西園雅集圖 등이 그것인 데, 이들 모임의 그림은 당송대의 유명한 문인들의 아회를 그 린 것으로 이를 본딴 모임의 본보기가 되었다. 16세기 사대부 사이에 유행한 계회를 그린 계회도契會圖는 향산구로회도가 모범이 되었고, 18·19세기에 사대부와 중인들 사이에 서행한 시회도詩會圖는 서원아집도·난정수계도·곡상유수도 등이 전 범이 된다.

셋째, 조선시대에는 유교의 덕목인 효·충·열에 있어 모 범이 되는 사례를 그린 삼강행실도류 판화의 제작이 주목된 다. 삼강행실도三綱行實圖, 이륜행실도二倫行實圖, 속삼강행실 도續三綱行實圖, 동국신속삼강행실도東國新續三綱行實圖, 오륜 행실도五倫行實圖 등 삼강행실도류 판화는 유교국가의 체제를 유지하기 위하여 백성들을 교육시키는 일종의 유교교과서로 서, 여기에 실린 삽화들은 유교국가인 조선을 상징하는 고사 인물화이자 풍속화이다.

넷째, 고사인물화로 즐겨 그려진 문학작가로는 당의 연명 淵明 도잠陶潛(365~427)과 태백太白 이백李白(701~762),

북송의 동파東坡 소식蘇軾(1036~1101) 등이 있다. 이들은 우리 나라 사람들에게 많은 인기를 끌었던 작가로, 도연명의 귀거래사歸去來辭를 그린 〈귀거래도歸去來圖〉와 〈도잠채국도陶潛採菊圖〉, 소동파의 적벽부赤壁賦를 묘사한 〈적벽도赤壁圖〉, 어초한화漁樵閑話를 그린 〈어초문답도漁樵問答圖〉, 구양수歐陽修(1007~1072)의 추성부秋聲賦를 그린 〈추성부도秋聲賦圖〉 등이 있다. 이태백의 경우는 작품보다 그의 행적을 그린 것이 많은데, 이태백이 물에 비친 달을 쫓다 물에 빠져 익사한 모습을 그린 〈이태백급월도李太白急月圖〉, 이태백이 술에 취해 천자의 부름도 무시하고 돌아가는 〈태백취귀도太白醉歸圖〉 등 술과 관련된 이야기가 인기를 끌었다.

그밖에 격옹도擊甕圖, 삼고초려도三顧草廬圖, 설중방우도雪中訪友圖 등과 같이 지혜로운 삶을 그린 고사도나, 곽분양행락도郭汾陽行樂圖·삼인문년도三人問年圖와 같이 부귀와 장수를 누린 인물들을 표현한 그림이 있다.

산수인물화山水人物畵　산수인물화는 단순히 산수 속에 인물을 배치한 그림이 아니라 자연과 인간이 융화하는 경지

를 표현한 그림이다. 『개자원화전芥子園畵傳』에는, 고사관월도高士觀月圖에 대하여 '고사는 달을 보고 달은 고사를 바라본다'고 설명하였다. 고사로 대표되는 인간이 달로 상징되는 자연을 눈길이라는 감각기관을 통하여 관조觀照하는 경지를 그린 것이다.

이러한 산수인물화는 다음과 같이 세 유형으로 나눌 수 있다. 첫째, 자연을 바라보는 그림, 둘째, 자연의 소리를 듣는 그림, 셋째, 자연 속에 노니는 그림이다. 첫째 유형에는 고사가 물을 바라보는 고사관수도高士觀水圖, 폭포를 바라보는 고사관폭도高士觀瀑圖, 달을 바라보는 고사관월도高士觀月圖, 산을 바라보는 고사관산도高士觀山圖 등이 속한다. 둘째 유형으로는 바람의 소리를 듣는 청풍도聽風圖가 있다. 셋째 유형으로는 지팡이를 끌고 산책하는 예장도曳杖圖, 소나무 밑을 걸어가는 송하보월도松下步月圖, 나귀를 타고 가는 기려도騎驢圖, 말을 타고 가는 기마도騎馬圖 등이 있다.

이러한 도상은 고사故事와 관련되어 성립된 것이 많다. 예를 들어 고사관산도는 도잠陶潛의 귀거래사歸去來辭에서 유래한 것이고 기려도는 당나라 시인 정계선鄭善의 시에 근거한

것이다. 따라서 산수인물화와 고사인물화는 서로 매우 깊은 관련을 가지고 있다.

우리나라에서 산수인물화는 고려후기부터 제작된 것으로 보인다. 이 시대에는 남송과의 교류를 통해 당시 남송에서 유행하던 이러한 인물화들이 많이 유입되었을 것으로 생각되는데, 당시 남송에서는 화원인 마원馬遠과 하규夏珪라는 화가에 의해 '마하파馬夏派'라 불리는 독특한 산수인물화가 창안되어 유행하였다. 이제현李齊賢이 그린 것으로 전하는 〈기마도강도〉가 고려시대 마하파 화풍의 산수인물화로 대표적인 작품이다.

조선 초기인 15세기에도 산수인물화는 계속 제작된다. 사대부화가인 강희안과 화원인 이상좌가 이 화풍에 능하였다. 강희안의 〈고사관수도高士觀水圖〉는 고사高士가 절벽을 배경으로 바위에 턱을 괴고 흐르는 물을 바라보는 장면을 묘사한 작품이다. 절벽이나 바위처리는 마하파처럼 그다지 날카롭지는 않으나 거듭 칠한 붓질은 중량감을 느끼게 하며 고려 후기에 유행한 마하파 화풍이 조선화된 모습을 보여주고 있다.

16세기에는 이러한 산수인물화의 화풍에 변화가 일어나는

데, 이러한 변화는 마하파를 명나라식으로 변용시킨 절파浙派 화풍의 전래로 이루어진다. 이러한 화풍을 보여 주는 이른 시기의 작품으로 김시의 〈동자견려도〉가 있다. 산수인물화로는 이전보다 공간이 확대되었지만 그 공간구조는 더욱 폐쇄적으로 짜여 있다. 경물의 구성을 앞면과 뒷면으로 나눈다면, 앞면의 전경에는 날카롭게 쓸어 내린 바위가 막아 서있고 왼쪽에는 각이 지게 그리는 타지법拖枝法의 노송이 매우 구성적으로 뻗쳐 있다. 뒷면 상단의 중경을 보면, 대각선 방향으로 솟구쳐 오른 절벽이 위쪽을 막아준다. 이 절벽은 각이 진 윤곽선, 앞면과 옆면의 흑백대비, 앞면의 무른 붓질로 친 성근 부벽준 등 16세기에 유행한 절파 화풍의 특징을 보여주고 있다. 이러한 화풍은 이경윤, 함윤덕, 김명국 등에 의해 절정에 달하게 되는데, 17세기에 크게 유행하다가 18세기에 들어서면서 주춤하게 된다. 남종화풍의 산수인물화로 화풍이 바뀌게 된다.

금궤도 金櫃圖

御製. 此新羅敬順王金傅始祖, 金櫃中得之, 仍姓金氏者.
金櫃掛于樹上, 其下白鷄鳴, 故見而取來, 金櫃中有男子, 繼昔氏爲新羅
君也.
其孫敬順王入高麗, 嘉其來順諡敬順, 歲乙亥翌年春, 命圖見三國史.
吏曹判書臣金益熙奉 敎書, 掌令臣趙涑奉 敎繕繪.

"이 분은 신라 경순왕敬順王(재위 927~935) 김부金傅의 시조로
서 금궤 안에서 그를 얻었기에 성을 김씨라 하였다. 금궤는 나무 위
에 걸려 있고, 그 아래 흰 닭이 울고 있어서 보고 가져와 보니 금궤
안에는 남자아이가 있는데, 석씨의 뒤를 이어서 신라의 임금이 되었
다. 그의 후손인 경순왕이 고려에 들어오매 순순히 온 것을 가상히
여겨 경순이라는 시호를 내렸다. 을해 다음해 봄 삼국사기를 보고
그릴 것을 명하였다. 이조판서 김익희가 교시를 받들어 쓰고, 장령
조속이 교시를 받들어 그렸다."

창강 조속이 김알지金閼智의 탄생설화를 그린 고사인물화
故事人物畵로, 당시 이조판서였던 김익희金益熙(1610~1656)
가 화면 위쪽에 위와 같은 어제御製를 해서체로 적었다.

어제에 의하면 이 그림을 제작하라는 지시는 1636년 봄
에 내려졌으나, 실제로는 20년 뒤인 1656년에 그려졌다.
1636년 가을에 병자호란이 일어나는 바람에 이 일이 진행되
지 못했다가 20년 후에나 제작될 수 있었던 것으로 보인다.
또한 김알지가 금궤에서 태어난 설화를 다루면서 신라의 마지
막 왕인 경순왕이 고려에 순순히 나라를 넘겨주어 경순왕이란
시호를 받았다는 내용을 담은 이유는, 인조가 여러 가지 재변
으로 나라가 뒤숭숭하여 위기의식이 고조되자 신라가 멸망한

御製

新羅敬順
王金傳始祖
金槵中得之
仍姓金氏者
金槵掛于樹
上其下白鷄
鳴故見而取
男子槵昔也
求金槵中有
其孫敬順王
入高麗昔氏
永順諡敬順
歲乙亥翌年春
命畫見三國史
史書判書臣金益熙
奉教書
掌令臣趙涑
教繕繪

79 │ 조속 趙涑, 조선 1656년, 비단에 채색, 105.5×56cm, 국립중앙박물관 소장

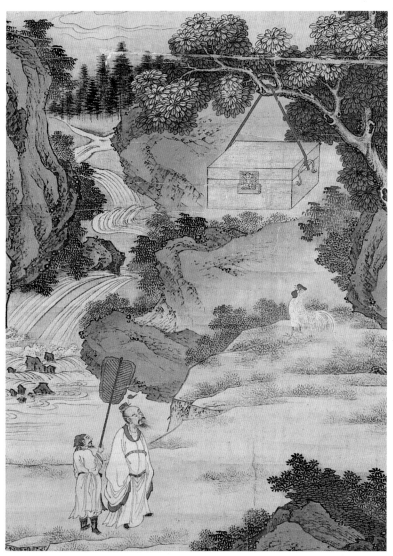

도 79의 부분도

역사를 되새기면서 나라를 굳건히 보존하려는 교훈을 얻고자 하는 목적으로 이 그림의 제작을 지시한 것이 아닌가 짐작된다. 그러나 그 해에 청나라가 침공하여 남한산성으로 피신하고 다음 해에는 삼전도에서 청에게 항복하는 치욕을 당하였다. 『삼국유사』를 보면 호공瓠公이 밤에 월성 서쪽 동리에 가서 시림始林 속에서 환하게 밝은 빛이 나는 것을 보았다고 하였는데, 병자호란이라는 역사의 상처를 씻으려는 듯 더욱 밝고 화려한 청록산수의 기법으로 표현하였다.

화면 위 가운데에 삼각형 모양의 산이 버티고 서 있고 그 아래에 구름을 사이에 두고 계곡이 펼쳐져 있다. 계곡 아래 오른편에 서 있는 고목에 이 그림의 핵심이 되는 금궤가 걸려 있고, 흰 닭이 그것을 쳐다보고 있으며, 시종을 거느린 호공이 시종과 함께 이 광경을 바라다보고 있다. 고목은 음영을 넣어 입체감 있게 묘사하고, 산은 쌓아 올라가는 산세에 반두礬頭를 얹은 중국 오대五代 거연巨然식의 구성에다 짧게 끊어 친 소부벽준小斧劈皴으로 질감을 표현하였다. 그런데 지금 김알지 탄생설화와 관련된 곳으로 알려진 계림이나 주변의 경치와 비교하여 볼 때, 실경과는 달라 조속이 경주를 와본 뒤 그린 것은 아닌 것 같다. 아울러 신라인 호공도 중국의 복식을 하고 있어 실제의 내용과 걸맞지 않는다.

이 그림을 그린 조속은 그 당시 사헌부에 속한 정4품 장령의 직책을 맡았던 사대부화가이다. 사대부화가가 궁정의 회화제작에 참여한 일도 드물거니와 화원식의 청록산수 화풍으로 그린 점이 매우 특이하다.

설중탐매도 雪中探梅圖

당나라 시인 맹호연孟浩然이 뒤쳐진 동자를 재촉하며 매화를 찾아가는 여정이 긴 화폭 속에 펼쳐져 있다. 산 윗 부분이나 하늘이 배제되고 중간 부분만을 취한 배경의 산수는 가는 선묘에 부드러운 음영을 넣고 듬성듬성 모아 찍은 호초점胡椒點으로 입체감을 내었는데, 위용 있는 산수배경과 마찬가지로 중량감이 느껴진다. 긴 화폭이지만 양쪽을 나지막한 산 능선으로 막아주고 그 사이에 활짝 핀 매화를 배치하여 이야기의 무대를 중앙으로 집중시켜 준다. 오른쪽에는 잔가지가 복잡한 앙상한 두 그루의 나무와 희끗희끗하게 산을 덮고 있는 눈이 아직 추운 겨울임을 보여주는데, 그 가운데에서도 곳곳에 내비치는 녹색은 봄을 향한 전조로서 산뜻함과 따뜻함을 한껏 느끼게 해준다. 평면적인 듯하면서도 깊이가 있고 섬약한듯하면서도 무게가 실린 화풍이 이 작품의 매력이라 하겠다.

이 작품은 남아있는 파교심매도 가운데 가장 이른 예이로 산수인물화임에도 불구하고 두루말이 형식으로 되어 있다는 점이 독특하다.

도 80의 부분도

전 신잠 傳 申潛, 조선 16세기 전반, 비단에 먹과 엷은 채색, 43.9×210.5cm,
국립중앙박물관 소장

어초문답도 魚樵問答圖

이명욱은 조선 중기인 17세기의 화가로 화원이었던 한시각韓時覺의 사위이며 그 역시 화원畵員이었다. 숙종肅宗(재위 1675~1719)은 그의 정묘한 재주를 높이 사서 조선에 온 청淸나라 화가 맹영광孟永光 이후 제일인자라 칭하였고 또한 이징李澄보다 나은 솜씨로 평가되기도 하였다. 이러한 평가에도 불구하고 아직 그의 생몰연대나 출신가계 등은 밝혀져 있지 않고 작품도 거의 남아 있지 않다.

〈어초문답도〉는 현재 남아 있는 그의 대표작으로, 북송대 문인 소식蘇軾의 〈어초한화漁樵閑話〉의 내용을 그린 고사인물화이다. 허리에 맨 도끼로 상징되는 초부樵夫와 물고기를 엮어 들고 낚싯대를 쥔 어부漁夫의 얼굴표현은 초상화처럼 터럭 한오라기까지 그려내는 정세精細함을 보이고 있다. 맑은 대저색으로 구사된 피부표현과 선량하며 지적知的인 표정은 범상한 사람이 아닌 은거하는 선비임을 암시하고 있다. 이에 비해 농묵濃墨으로 구사해낸 힘있고 능숙한 옷주름선은 바람에 펄럭이고 있어 강한 역동감을 자아낸다. 선의 표현은 정두서미묘나 조핵묘棗核描(대추씨 주름과 같이 그리는 묘법)의 사용으로 생동감을 한층 더하였다. 이러한 안면과 옷주름선의 묘사, 대각선 구도는 원대元代 도석화에서도 이미 나타나는 고전적 요소이지만 이명욱은 이를 자연스럽고 완벽하게 소화해내는 뛰어난 기량을 보였다. 무성한 갈대의 촘촘한 처리와 짙고 옅은 색감의 조화는 화면에 공간감과 운치를 더하여 주고 있다.

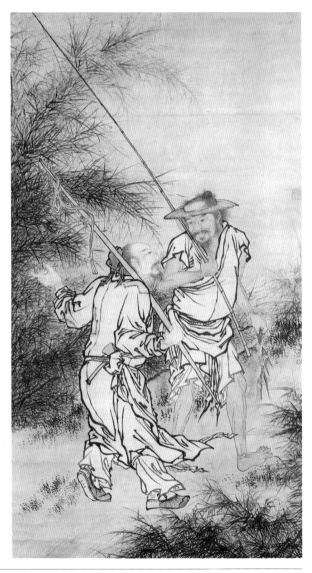

이명욱 李明郁, 조선 17세기, 종이에 수묵과 옅은 채색, 172.7×94.2cm, 간송미술관 소장

파교심매도 灞橋尋梅圖

이 작품은 이른 봄이면 중국 장안長安(지금의 서안西安)의 동쪽에 있는 파교를 건너 매화를 찾으러 간다는 당나라 맹호연孟浩然의 고사를 그린 것이다. 맹호연의 일행이 금방이라도 무너져 내릴 듯한 암산 아래 두 그루의 나무가 서로 맞닿아 아치를 이루고 있는 사이로 다리를 막 건너고 있다.

절벽과 나뭇가지에는 휘모리가 몰아치고 구름이 몽실몽실 되어오르느니 듯한 생기로 가득 차 있다. 또한 필선은 굵고 둔탁해 보이지만, 그 붓 끝에는 힘이 배어 있다.

이 그림은 중국 명대에 제작되어 조선후기에 전해진 판각화보인 『고씨화보顧氏畵譜』의 곽희郭熙와 장로張路의 그림을 참고하여 그린 것으로 알려져 있지만 그 보다는 명나라 절파계 화가인 오위吳偉(1459～1508)의 〈파교풍설도灞橋風雪圖〉(중국 북경고궁박물관 소장)와 〈한산적설도寒山積雪圖〉에 보다 가깝다. 오위의 그림은 비록 호방하지만 방종하고 거칠어 다소 속된 기운이 있으나 현재는 농묵의 사용을 자제하여 강한 대비를 피하고 암산에서도 안견의 영향이 감지되는 해색준解索皴을 사용하여 화면 전체에 부드러움을 주고 있다. 제재는 절파화풍의 영향을 받았으나 그것을 표현한 화풍은 속기없는 격조를 지닌 문인화이다.

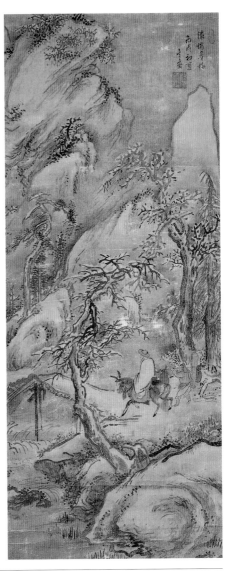

심사정 沈師正, 조선 1766년, 비단에 수묵과 옅은 채색, 115×50.5cm,
국립중앙박물관 소장

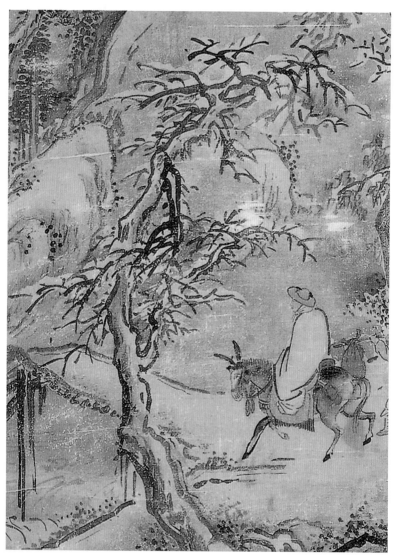

도 82의 부분도

화면 우측 상부에 '파교심매병술초하현재灞橋尋梅 丙戌初夏玄齋'라는 제발이 있고 그 아래 '심사정인沈師正印'의 백문 방인이 찍혀 있다. 병술년丙戌年은 1766년(영조 42년)으로 현재의 나이 60세 때이다.

송하보월도 松下步月圖

선비는 걸음을 멈추고 지팡이를 동자에게 맡긴 채 소나무에 걸린 달을 바라보고 있다. 어스름한 달밤에 바람이 불어 분위기가 음산한데다 소재마저 쓸쓸한 분위기를 돋우는 세한삼우歲寒三友이다. 소나무를 자세히 보면, 대나무와 매화가 어우러져 있는 것을 볼 수 있다. 세한삼우는 추운 겨울을 꿋꿋하게 견디는 식물들로서 옛부터 선비의 절개를 상징하였다. 이러한 이유로 원나라의 식민지 지배를 받았던 고려말에 이들 소재가 즐겨 그려졌고 조선 초기에도 그러한 유행이 계속된 것이다.

화면 왼쪽을 대각선으로 지나는 산 능선과 여기서 직각으로 솟아올라 지그재그로 꺾이는 소나무에 보이는 타지법拖枝法의 나무표현 등에서 남송의 마하파馬夏派 화풍을 엿볼 수 있다. 화면 오른편에 보이는 두 인물의 옷자락과 중앙에 버티고 선 소나무의 잎들이 한 방향으로 바람에 흔들리면서 조금은 음산한 분위기를 내고 있는데, 다만 산세가 매우 부드럽게 묘사되어 있어 날카롭게 묘사한 남송대의 화풍과는 다른 면모를 보인다.

소재나 화풍에 있어서 고려의 전통을 계승하면서 조선화한 작품으로 평가할 수 있다. 이 그림은 노비출신의 화원인 이상좌가 그린 것으로 전한다.

83 전 이상좌 傳 李上佐, 조선 15세기 후반, 비단에 옅은 채색, 197×82.2cm,
국립중앙박물관 소장

고사관수도 高士觀水圖

선비는 넝쿨이 바람에 휘날리는 절벽 아래에서 두 손을 모으고 바위에 엎드려 몸을 기댄 채 흐르는 개울물을 관조하고 있다. 선비는 뭉툭한 선묘로 얼굴과 옷을 단순하게 표현하였으나, 고즈넉한 분위기 속에서 명상에 잠긴듯한 표정과 편안하고 안정감 있는 자세가 자연스럽게 표현되어 있다. 작은 화면이지만 중량감이 느껴지는 작품이다.

화면의 전면에는 수평선으로 표현한 개울물에 잠긴 갈대 사이로 삼각형 모양의 돌부리들이 나란히 모습을 드러내고 있고, 오른쪽의 바위는 윗면은 밝게, 옆면은 어둡게 처리하여 강한 흑백의 대비를 이루도록 하였다. 이처럼 각이 진 선에서는 남송의 마하파馬夏派 화풍과의 연관성을 엿볼 수 있다. 중앙의 바위 역시 윗면을 밝게 옆면을 어둡게 처리하였으나 살찌고 마른 변화가 심하고 이어짐과 끊어짐이 반복되는 선묘는 북송의 곽희파郭熙派 화풍을 연상케 한다. 마하파 화풍과 곽희파 화풍이 혼합된 조선 초기의 양상을 보여 주고 있다.

강희안은 15세기를 대표하는 사대부화가로 한 때 명나라에 사신으로 다녀온 적이 있었다. 사대부화가가 문인화풍이 아닌 화원의 화풍을 그렸다는 것은 조선 초기 화단의 상황을 보여주는 것이다.

| 강희안 姜希顏, 조선 15세기 후반, 종이에 먹, 23.4×153.7cm, 국립중앙박물관 소장.

동자견려도 童子牽驢圖

동자가 나귀를 이끌어 강제로 개울을 건너게 하려 하지만, 나귀는 건너지 않으려고 버티고 있다. 겉으로 보기에는 힘겨루기가 치열하지만, 둘의 얼굴을 자세히 들여다보면 안간힘을 쓰는 표정이 아니고 이를 즐기는 모습이다. 산수인물화로는 드물게 역설과 해학이 곁들여져 있다. 이전보다 공간이 확대되었지만 이야기가 펼쳐지고 있는 공간은 더욱 닫혀진 짜임새를 보여준다. 전경에는 날카롭게 쓸어 내린 바위가 막아 서 있고 왼쪽에는 각이 지게 그려진 노송 가지가 매우 인위적으로 뻗쳐 있으며, 뒷면에는 대각선 방향으로 솟구쳐 오른 절벽이 위쪽을 막아주고 있다. 절벽의 표현을 보면 각이 진 윤곽선과 앞면과 옆면의 흑백대비, 무른 붓질로 성글게 친 앞면의 부벽준 등 조선 중기 16세기에 유행했던 절파折派 화풍을 예시해 주고 있다. 폐쇄적인 공간구조, 강렬한 전면의 경물, 이와 대조적인 순진무구한 나귀와 동자의 힘겨룸, 다소 형식화된 중경과 원경의 표현 등이 이 작품의 중요한 특징을 이루고 있다. 이 작품은 명나라 절파 화풍을 수용한 초창기의 작품이라는 점에서 회화사적 의의가 있다.

◀ 도 79의 전도 ▶ 도 79의 부분도

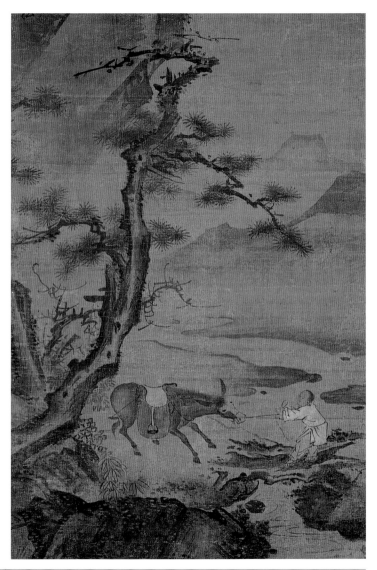

김시 金禔, 조선 16세기 후반, 보물 783호, 비단에 먹과 옅은 채색, 111×46cm,
호암미술관 소장

기려도 騎驢圖

　　오랜 여행에 지친 듯 나귀는 고개를 숙인 채 힘겨운 발걸음을 옮기는데 그 위에 타고 있는 나그네는 이에 아랑곳하지 않은 채 낭만적인 시상詩想에 잠겨 있다. 당唐나라 정계선鄭綮樆은 '시상詩想은 눈보라 휘날리는 날 나귀의 잔등에서 떠오른다'고 하였는데, 바로 이 〈기려도騎驢圖〉를 그대로 글로 옮겨놓은 표현이다.

　　왼쪽의 절벽은 뒤에서 앞쪽으로 나그네를 감싸 안으며 화면 오른쪽 아래의 바위와 만나고, 그 안으로 산길은 수평방향으로 평탄하게 전개되며 옆쪽의 계곡은 오른쪽의 여백으로 이어진다. 날카롭게 쓸어 내린 절벽의 부벽준에 비하여, 정두서미묘로 묘사한 옷주름은 매우 감성적인 필치로 표현되어 있다. 작은 화폭이지만 작가의 메시지가 강렬하게 표출되어 있고, 나그네와 나귀의 감정이 그대로 드러나 있다.

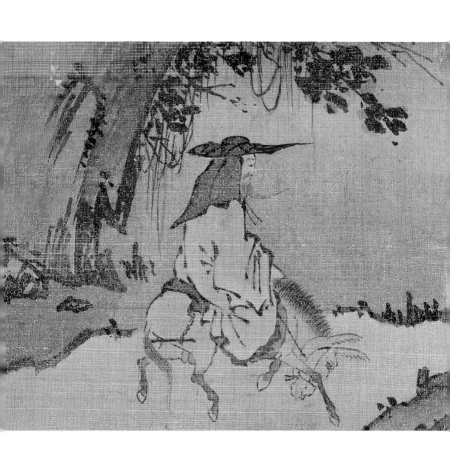

함윤덕 咸允德, 조선 16세기 후반, 비단에 먹과 옅은 채색, 15.5×19.4cm,
국립중앙박물관 소장

시주도 詩酒圖

 능숙하고 노련한 필치로 조용하고 단아한 형상을 표현해
냈으며 여기에는 강한 생동감과 감정이 내재되어 있다. 지면
은 몰골법沒骨法으로 단순하게 표현하였고 등장인물도 두 명
뿐이다. 이들의 모습은 매우 정적이고 단아하지만, 인물의 옷
은 담묵과 중묵의 리듬을 살리면서 주저 없는 필선으로 명료
하게 표현하였다. 옷주름을 그린 정두서미묘는 묵직하면서도
힘이 있고 전혀 섬약하지 않다. 송설체松雪體로 쓴 최립催岦
(1539~1612)의 글씨 역시 화면의 전체적인 분위기와 하나가
되면서 단아하면서도 힘있는 정조를 자아내는데 한껏 기여하
고 있다.

 이경윤이 그렸다고 전해지는 산수인물도는 많지만 화면
위에 제발이나 낙관이 남아 있는 것이 거의 없어 그의 작품에
는 전칭작이 많다. 반면 이 그림에 쓰여 있는 최립의 글은 최
립의 문집인 『간이집簡易集』에도 남아 있어 이 작품이 그의
진작임을 밝혀주고 있으며, 이경윤 회화의 기준이 되어 준다.
아울러 이 그림 중의 글은 최립이 1598년 겨울에서 1599년
봄 사이에 쓴 제발과 시로서 제작시기를 추정하는데도 도움을
준다.

> 空中兮爲軒窓 詩酒兮安能使之雙
> 可見者兮隨以一缸 不可見者兮滿腔　簡易

> 하늘을 처마와 창으로 삼았으니 시와 술로 하여금 어찌 짝을 이룰
> 수 있으리. 볼 수 있는 것 오직 술항아리 하나뿐이건만 볼 수 없는
> 것 가슴에 가득 차네.

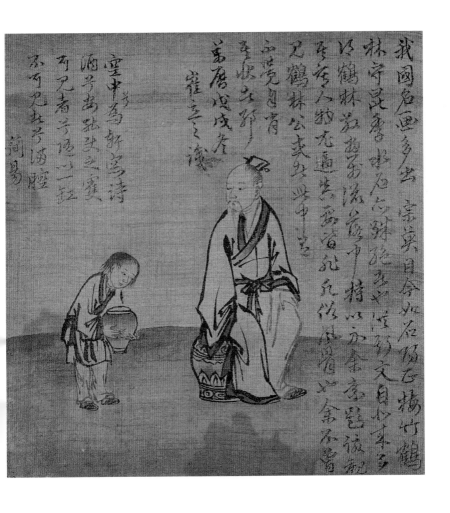

산수인물화첩, 이경윤 李慶胤, 조선 16세기 말엽, 모시에 먹, 23×22.5cm, 호림미술관 소장

산수인물도 山水人物圖

두 명의 신선이 담소를 나누고 그 옆에서 동자들이 시중을 들고 있다. 산수인물도로서는 공간의 깊이와 스케일이 큰 작품이며 아울러 산을 표현한 조형감이 매우 견고하다. 경물들이 3단으로 나누어졌으나 전경과 중경이 유기적으로 연결되어 있고, 중경의 뒤로는 안개를 이용하여 그 흐름을 멈추었다가 다시 원경으로 연결시키고 있다. 경물은 화면 오른쪽으로는 치우치게 배치하고 나무는 타지법을 써서 각이 지게 표현하였으며, 절벽은 흑백대비가 뚜렷해 절파 화풍의 영향을 볼 수 있다. 원경이 복잡해지는 경향은 16·17세기에 나타난다. 등장인물의 옷선에는 변화가 적고 옷깃과 소매 깃에는 옅게 채색을 하였으며 산과 바위에는 태점을 조금씩 가하여 강조해 주었다. 이 작품은 깊이 있는 공간감, 견고한 조형성, 유기적인 연결이 뛰어난 조선 중기의 대표적인 산수인물화이다.

전 이경윤, 傳 李慶胤, 조선 16세기 후반, 비단에 먹과 옅은 채색, 91.1×59.5cm
국립중앙박물관 소장

설중귀려도 雪中歸驢圖

세상이 온통 눈으로 뒤덮인 한겨울. 나그네가 벗과 이별의 아쉬움을 나누고 있다. 겨울이라는 계절을 배경으로 나그네가 친구를 방문하는 내용을 담은 그림은 왕악王諤^{참고}을 비롯한 명나라 절파浙派 화가들이 즐겨 그렸던 주제 중의 하나이다. 전체적인 구성은 화면 오른쪽에는 앞으로 약간 기울어진 절벽을 배경으로 집 뒤에서 시작되는 계곡이 사선방향으로 전개되고 그 왼쪽은 여백으로 처리하였으며, 전경 오른쪽은 바위로 막아주는 구성으로 되어 있다. 이러한 공간구조는 16세기 후반 김시로부터 18세기 초 윤두서에 이르기까지 유행되었던 것이다. 절벽과 근경의 바위를 보면, 각이 진 필선으로 윤곽을 그리고 가운데 움푹 들어간 부분에만 빠른 필치의 부벽준斧劈皴으로 음영을 표현하였다. 나무는 각이 지게 꺾인 형태로 묘사되고 나뭇가지는 해조묘가 변형된 수지법樹枝法으로 표현되어 있는데, 다소 복잡하지만 음률이 느껴질 정도로 경쾌하게 처리되었다. 정두서미묘의 인물 표현, 빠른 필치로 그린 부벽준의 나무 표현, 복잡한 수지법의 나무 표현 등에서 명나라 후기 절파浙派 양식과의 연관성을 엿볼 수 있다. 그런데 부벽준에 보이는 김명국의 필선은 세세하고 날카로운 후기 절파의 필치에 비하여 매우 거칠고 감성적이며 속도감이 있다.

89 김명국 金明國, 조선 17세기 전반, 삼베에 옅은 채색, 101.7×54.9cm,
국립중앙박물관 소장

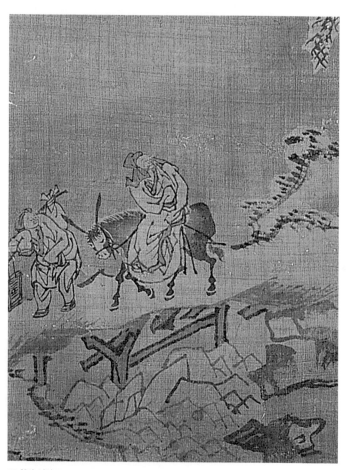

도 89의 부분도

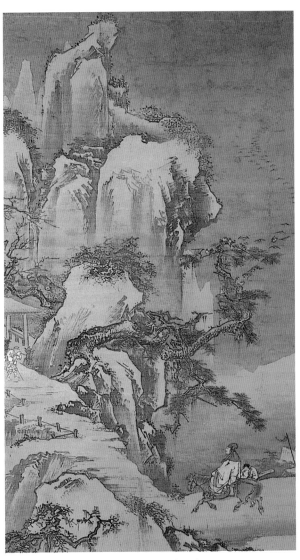

참고. 왕악, 〈설중기마〉, 미국 프린스턴대학박물관 소장.

선유도 船遊圖

빠르고 격정적인 붓끝으로 그어나간 물결은 굽이쳐 올라 하얀 파도 거품을 피워 올리고 상·하단을 가로지르는 두터운 안개 속에 한조각 배는 망망대해를 떠다니고 있어 폭풍의 영향권 안에 있는 듯 몹시 불안정한 상황이다. 그러나 심사정은 오히려 이러한 풍정을 관조하고 있다. 힘들게 노를 젓는 사공과 대조적으로 두명의 선비는 편안한 자세로 부서지는 파도를 감상하고 있고 마치 뱃전은 무풍지대인 듯 탁상 위에는 서책들과 화병에 담긴 홍매, 고목등걸에 앉은 학鶴이 초연할 뿐이다.

평생을 비운悲運으로 가난과 상심에 살았던 심사정이 그의 만년에 초속한 경지를 이루어 내어 삶을 관조하고 있음을 그의 화경畵境을 통하여 짐작할 수 있다. 형식화되지 않은 노련하고 세련된 수파문水波文과 이에 가해진 맑은 군청색의 다양한 층차, 대저색과 주색을 이용한 강조는 화면을 더욱 생동감 있게 한다. 그의 수파문은 이후 김홍도金弘道 등 후학들의 그림에서도 종종 등장하고 있다.

심익운沈翼雲은 심사정의 묘지명墓志銘에서 이르기를 "중년 이후에는 무르녹고 조화됨이 자연으로 이루어져서 굳이 잘 그리려 하지 않아도 잘 그려지지 않은 적이 없었다" 하였다. 이 작품은 심사정의 나이 57세 때인 갑신년甲申年(1764년) 이른 가을에 그린 것으로 중년 이후의 원숙한 기량이 유감없이 드러나 있다.

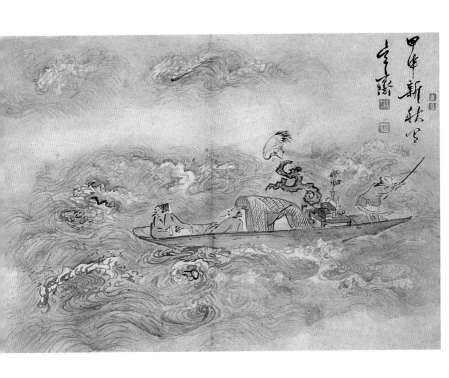

심사정 沈師正, 조선 1764년, 종이에 먹과 옅은 채색, 27.3×40cm,
서울 손세기孫世基 소장

파초제시 芭蕉題詩

선비는 무겁게 보이는 절벽 아래에 뜯어 놓은 파초잎을 깔아 놓고 쭈그리고 앉아서 떠오르는 시상을 붓으로 풀어놓고 있으며, 그 옆에는 더벅머리의 동자가 즐겁게 먹을 갈고 있다. 엎어질 듯한 형상의 절벽 아래에 두 인물을 배치하고, 능선은 사선방향으로 이끌었으며, 그 너머로 여백을 두는 등 조선 중기 산수인물화의 구성방식을 그대로 채택하였다.

소경산수인물화는 원래 작은 화첩에 즐겨 그려졌는데 이 작품에서는 큰 화폭에 담은 것이 이채롭다. 그런 탓인지 각 소재들을 전면으로 부각시켰음에도 불구하고 그것을 표현하는 필치는 강약의 억양이 뚜렷하고 거칠다. 특히 대상의 왼쪽 면에 중묵重墨으로 엑센트를 준 점이 눈에 띄는데, 고사는 머리에 쓴 관과 왼쪽 팔의 윗부분, 뒤쪽의 땅에 닿는 옷자락 등을 강조하였고, 시종은 오른쪽 팔, 더벅머리, 벼루와 먹을 짙게 표현하였다. 작은 경치를 그렸지만 강하게 표현하려는 작가의 의도가 뚜렷이 나타나고 있다. 바위의 윤곽 일부분을 굵고 진한 필선으로 거칠게 나타내고 굵은 태점을 찍은 방식은 이명기・유숙・김양기 등이 애용했던 19세기 전반의 취향으로 김홍도의 전통을 계승한 것이다. 글씨도 그림처럼 살찌고 마른 억양이 뚜렷한데, 이는 김정희金正喜(1786~1856) 등 조선 말기의 서풍書風과 연관된다.

조선 중기에 많이 그려졌던 산수인물화의 소재와 구도가 19세기 전반에는 어떻게 해석되었는지, 그 취향을 엿볼 수 있는 작품이다.

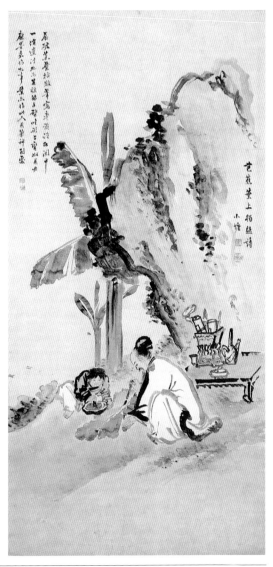

이재관 李在寬, 조선 19세기, 종이에 옅은 채색, 139.4×66.7cm, 국립중앙박물관 소장

삼인문년도 三人問年圖

삼인문년도는 북송대北宋代의 문인文人 소식蘇軾의 『동파지림東坡志林』에 기록되어 전해오는 이야기를 그린 그림으로, 세 노인이 서로 나이가 많음을 자랑하는 내용을 담고 있다. 다양하고 화려한 기법으로 그려진 배경 속에 유려한 선과 선명한 채색으로 표현된 노인들이 배치되어 있다. 옷주름을 표현한 묘법은 세필로 흐름을 예민하게 포착하였으며 청색의 안료가 생동감있게 빛을 발하고 있다.

네모지게 결이 진 바위와 화면 위 왼쪽에 자리한 곡선미가 풍부한 괴석, 왼쪽의 힘찬 소나무와 부드러운 활엽수, 오른편 복숭아나무와 수련이 각각 조화로운 대조를 이루고 있다.

화면 위쪽에 세밀하게 표현된 파도의 물결은 인물들의 옷주름과 같이 부드럽고 섬세하게 흐르고 있다. 파도까지 가는 선으로 묘사할 만큼 배경에 공을 들인 인물화이다.

此乃張吾園先生中年所作也 人物樹石之用筆賦采 可謂神韻生動 其生平所畵人物亦不尠 如此幅者不多得 眞可寶也 先生歸道山已十八年矣 今題此畵想見弓怀揮豪之風采云 甲寅 季夏 心田 安中植 追題

이 작품은 오원선생의 중년작으로 인물과 나무, 돌 그리는 필법과 색채를 베푼 방법이 가이 신운생동한다. 선생이 평생 그린 인물화가 적지 않으나 이 작품만한 것이 또한 드무니 진실로 보배라 하겠다. 선생이 돌아가신지 이미 18년이나 되었다. 지금 이 그림에 제를 하매 선생이 술잔을 들고 휘호하는 모습이 눈에 보이는 듯하다. 갑인년 여름 심전 안중식이 추모하며 제하다.

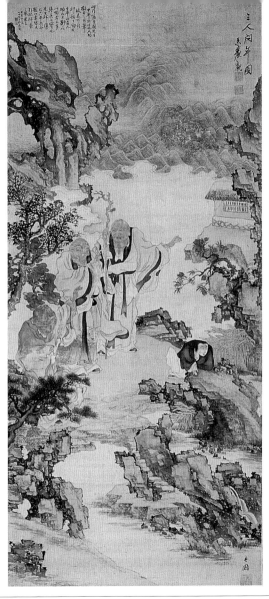

장승업 張承業, 조선 19세기 후반, 비단에 채색, 69×152cm, 간송미술관 소장

기록화 · 계화

기록화는 행사장면을 그린 그림이다. 사진이 없던 시기에 행사장면을 시각적인 자료로 기록하여 후대에 전하기 위하여 기록화가 필요하였다. 고려시대부터 여러 가지 방식으로 행사 장면을 묘사한 그림이 등장하였다. 조선시대에 들어서서는 더욱 성행하여 궁정이나 관청뿐만 아니라 개인의 행사를 기록하는 그림까지 폭넓게 발달하였다. 그래서 여기서는 기록화를 왕실 및 관청의 행사를 기록한 공공기록화公共記錄畵와 개인의 사적인 행사를 기록한 사가기록화私家記錄畵로 그 유형을 나누어 살펴보기로 하겠다.

공공기록화公共記錄畵 왕실 및 관청의 행사와 관련되어 제작한 공공기록화에는 의궤도儀軌圖, 계도契圖, 과거도科擧圖, 친경도親耕圖, 종묘제례도宗廟祭禮圖, 영조도迎詔圖 등이 있다.

의궤도는 국가의 행사를 기록한 그림이다. 국가의 중요한 행사를 할 경우에는 임시관청인 의궤청을 설치하고 그곳에서 행사의 백서인 의궤를 발간한다. 이 의궤에 실린 그림을 의궤 도라 한다. 이것은 좁은 의미의 의궤도이고 넓은 의미로 보면

국가의 행사를 기록하기 위하여 그 행사내용을 국가에서 제작한 그림도 의궤도에 포함시킬 수 있다. 의궤도의 대표적인 예로 원행을묘정리의궤도園幸乙卯整理儀軌圖(약칭 園幸圖)를 들 수 있다. 이 의궤도는 의궤 안에 판화에 제작한 삽화, 별도 수묵으로 그린 두루마리 그림, 병풍으로 제작한 그림 등이 전한다.

　　같은 궁중행사도이면서도 의궤도와 제작 목적이 다른 경우가 계도이다. 계도란 궁중이나 관청에서 행사를 할 때에는 그 행사에 참여한 동료들끼리 이를 기념하는 요계僚契의 모임을 갖고 그 행사를 기념하고 길이 남기기 위하여 그림을 제작하는 것이다. 계도로는 행사의 내용을 그린 궁중행사도宮中行事圖를 비롯하여 산수도, 무이구곡도武夷九曲圖, 난정수계도蘭亭修契圖, 요지연도瑤池宴圖 등이 그려지기도 하였다. 처음에는 두루마리(계측契軸) 그림으로 그렸다가 17세기부터는 화첩(계첩契帖)이나 병풍(계병契屛)으로 제작하는 것이 유행하였고, 관청에 따라 계첩이나 계병 등 고유의 제작형식을 갖추기도 하였다. 조선시대에 제작된 계도를 살펴보면, 친정계병親政契屛, 기사계첩耆社契帖, 대사례도大射禮圖, 태학계첩太學契帖,

준천계첩濬川契帖, 진찬계병進饌契屏, 진연계병進宴契屏, 진하계병陳賀契屏 등이 있다.

과거도는 과거행사를 그린 것이다. 1664년 함경도 문무과 별시文武科別試와 방방放榜 장면을 그린 〈북새선은도北塞宣恩圖〉(국립중앙박물관 소장)가 바로 과거도로서, 이는 변방지역의 사람들을 위로하기 위한 목적으로 시행한 과거장면을 그린 것이다. 친경도는 임금이 친히 논을 가는 의례인 친경례親耕禮를 묘사한 그림이다. 종묘제례도는 종묘제례의식을 그린 그림이다. 19세기에 제작한 〈종묘제례도宗廟祭禮圖〉(궁중유물전시관 소장)가 전한다. 영조도는 사신을 맞이하는 의식절차를 그린 그림이다. 1572년에 제작한 〈의순관영조도 義順館迎詔圖〉(규장각 소장)가 남아 있다.

사가기록화私家記錄畵 사가기록화란 개인의 행사를 기록한 그림이다. 이 부류에는 관직생활과 관련하여 개인적으로 누린 영광, 사적인 모임, 집안 행사를 그린 그림 등이 속한다.

관직생활과 관련되어 개인적으로 그린 그림으로는 사궤장도賜几杖圖, 연시도筵諡圖 등이 있다. 사궤장도는 임금으로부

터 궤장을 하사받은 절차를 그린 그림으로, 1669년 이경석이 현종으로부터 하사받은 궤장에 대하여 그린 〈사궤장연회도첩 賜軒杖宴會圖帖〉(경기도립박물관 소장)이 그러한 그림이다.

　　18세기에는 관청의 모임 못지않게 여항인들을 중심으로 사적인 모임이 활발하게 이루어졌다. 이러한 모임을 기념하여 그 장면을 그린 것을 시회도詩會圖라 하는데, 김홍도와　이인 문이 그린 〈송석원시회도松石園詩會圖〉(한독의약박물관　소장), 유숙의 〈벽오사소집도碧梧社小集圖〉(서울대학교박물관 소장), 유숙의 〈수계도修契圖〉(개인소장) 등이 이에 속한다. 집안 행사를 그린 그림으로는 경수연慶壽宴·회혼례回婚禮 등을 그린 것이 전하는데, 18세기에 제작된 필자미상의 〈회혼례도回婚 禮圖〉(국립중앙박물관 소장)가 대표적인 예이다.

　　또한 18세기에는 돌잔치부터 회갑잔치까지 한 인물의 일 생을 8폭의 화폭에 나누어 그리는 평생도平生圖라는 독특한 주제가 탄생되었다. 이 그림은 김홍도에 의하여 창안된 것으 로 보이며, 이후 19세기에는 민화의 주제로 유행하였다.

독서당계회도 讀書堂契會圖

　　이 그림은 학문연구를 위해 독서당에 모였던 문사들의 회합을 기념하여 제작된 일종의 기록화로 정철鄭澈, 이이李珥, 유성룡柳成龍 등 당대의 명사들이 참석했던 계회의 장면을 그렸다. 화면 아래쪽에는 명사들의 이름과 관직이 기록되어 있고 중단에 산수를 배치하는 조선의 독특한 계회도 형식을 유지하고 있다. 독서당은 조선시대에 중요한 인재를 양성하기 위해 건립했던 연구기관으로, 지금의 서울 성동구 옥수동 근처 한강가에 자리하고 있었다고 한다.

　　우선 산 중턱에 보이는 독서당과 그 주변의 산을 원경으로 처리하고 공간을 넓게 할애하여 보는 이의 시선을 시원스럽게 해주고 있다. 조선중기의 계회도는 건물 안을 중심으로 계회 장면을 부각시키는 점이 일반적인데, 이에 반하여 이 계회도는 조선 초기의 형식을 잇고 있다고 하겠다. 그렇지만 독서당을 세밀하게 표현한 점에서는 초기와 중기의 특징을 골고루 담아 내고 있다. 산세의 표현은 조선 중기의 다른 산수화보다 비교적 실감나게 표현한 점이 독특하며 산 사이의 계곡을 선염渲染으로 처리하고 능선을 보다 옅게 하여 산 형세가 두드러지도록 하였다. 평원으로 처리된 수면에 간간이 떠 있는 나룻배와 강 언덕에 솟아 있는 가지가 늘어진 버드나무, 강 언덕과 산을 이어주는 오솔길, 그리고 그 길을 걷는 인물 등의 묘사가 고즈넉하고 평온한 분위기를 연출해 준다.

| 필자미상, 조선 1531년경, 비단에 담채, 91.5×62.3cm, 서울대학교박물관 소장

미원계회도 薇垣契會圖

조선시대 사대부들은 계모임 등을 통해 서로간의 친목을 다지곤 하였으며, 계회도는 이런 모임을 기념하기 위해 제작했던 그림이다. 상단에 전서체로 쓰여진 제목의 '미원薇垣'이라는 용어는 조선시대에 정치에 관한 광범위한 언론을 펴는 일을 담당했던 사간원司諫院을 말하는 것이다. 하단에는 유인숙柳仁淑, 홍춘류洪春卿, 이황李滉 등 참석한 사람들의 이름과 관직 등이 적혀 있고 중단에 계회 장면을 그리고 있는데, 이같은 3단 형식은 조선시대 계회도의 전형적인 구성 방식이다. 근경의 봉우리에는 두 그루의 소나무를 배치하고 그 밑에 정감있게 대화를 나누는 참석자들을 묘사하였다. 오른편에는 16세기 전반에 유행한 단선점준短線點으로 처리된 주봉을 배치하고 다른 쪽은 몰골법으로 처리한 원산과 강을 배치하여 원근감을 표현하고 있는데 조선초기의 전형적인 편파구도로 그려진 것에서 안견파安堅派 화풍의 영향이 보인다. 원산과 호수, 그리고 주봉 등의 경물들은 근경에 그린 두 그루의 소나무와 언덕으로 연결시키고 있는데, 이 소나무와 언덕은 보는 이의 시선을 멈추게 하여 화면의 분산을 막아주고 있으며, 화면의 집중과 분산을 적절히 조절하는 역할을 한다. 호수에는 고기잡이 배가 한가롭게 떠 있는데, 한 사람은 노를 젓고 한 사람은 그물을 던져 고기를 잡고 있다. 화면의 상단에는 성세창成世昌의 제시가 적혀 있는데 그중 "가정경자중춘嘉靖庚子仲春"(1540년)이라는 제작연대가 기록되어 있어 기년작이 적은 조선초기 회화사 연구에 중요한 자료가 되고 있다.

필자미상, 조선 1540년, 보물 868호, 비단에 수묵, 49×57cm, 서울 이원기 소장

호조낭관계회도 戶曹郎官契會圖

이 계회도의 제목은 하단에 적힌 인물들의 목록을 통해 그 연원을 알 수 있다. 참석한 인물들은 육조六曹의 관직인 정랑正郎이나 좌랑佐郎을 지냈으며, 그 중 신희복愼希復은 1550년경에 호조의 벼슬을 살고 있었던 점 등으로 보아 이 계회도의 제목이 〈호조낭관계회도〉가 되었다는 것을 알 수 있다. 원 그림은 다른 계회도처럼 3단으로 구성되었던 것으로 생각되지만 현재는 상단의 제목이 없는 상태이다. 연운煙雲으로 배경과 주제를 구분지어주고 있고, 주산과 함께 중경의 소나무와 주위의 수목樹木들은 그림의 시점을 계회의 장면으로 모아주는 무대장치 역할을 하고 있다.

이같은 요소는 계회 장면을 효과적으로 보이게끔 하며, 특히 계회 장면을 크게 부각시킨 점은 조선 중기 계회도의 특징이다. 전각 안의 인물들은 고법古法을 적용하여 중요인물을 보다 크게 그리고 있고, 가장 크게 묘사된 중앙의 인물을 향해 주위의 인물들이 알현謁見하는 듯한 정숙한 분위기가 연출되고 있다. 주산의 표현이나, 해조묘蟹爪描의 쌍송雙松 등은 조선 초기 안견파安堅派에서 보이는 요소이며 그밖에도 몰골로 처리된 소나무, 활짝 핀 국화 모양의 솔잎과 솔방울 등은 중국 남종南宋시대 마원馬遠의 화풍을 연상케 해준다. 인물들 앞에는 옻칠한 상이 마련되어 있는데, 여러 음식 그릇 중 백자는 당시 유행하였다는 것을 알려주기라도 한 듯 호분을 칠해 유난히 눈에 띈다. 건물 기단에 앉아 있는 여인들의 춤이 긴 저고리를 통해 조선 후기와는 다른 당시의 풍습을 알 수 있어 이 점이 더욱 흥미롭다.

95 | 필자미상, 조선 1550년경, 보물 870호, 비단에 먹과 옅은 채색, 121×59cm,
국립중앙박물관 소장

북새선은도 北塞宣恩圖

현종 때의 화원인 한시각이 1664년(현종顯宗 5년) 길주목 吉州牧에서 실시된 함경남북도 별설別設 문무과文武科의 과거 시험 장면을 왕께 보고하기 위하여 그린 기록화이다. 이 그림 은 두루마리 형식으로 되어 있는데, 크게 세 부분으로 나눌 수 있다. 첫머리에는 "북새선은北塞宣恩"이라는 제목을 예서체로 적고, 가운데에는 문과방방도文科放榜圖와 무과방방도武科放榜 圖를 그렸으며, 끝에는 시험관명단·시험일자·제목·합격자 명단·합격자출신 군별통계 등을 적은 기록이 적혀 있다. 이 행사는 과거를 치름으로써 변방지역 사람들을 위로하고 더불 어 그곳의 실정을 파악하기 위한 것이었다.

칠보산七寶山을 배경으로 하여 길주성吉州城 안의 관아에 서 펼쳐진 과거시험 장면을 그렸는데, 행사장면을 비롯한 성 주변의 경치를 조감도법으로 넓게 잡아 그렸다. 그리고 성 안 에는 주변의 건물에 비하여 행사가 이루어지고 있는 장소만을 확대하여 그려넣어 길주목吉州牧의 전경과 행사장면을 무리없 이 엮어 넣었다. 무과방방도를 보면 무과를 치른 건물은 평행 투시도법을 사용하여 그리고 채색은 건물과 등장인물, 산, 나 무 등에 한정하여 표현하였다. 산은 청록산수로 구불구불한 윤곽선에 짧은 준을 치고 능선을 따라 점모양의 태점을 많이 찍었다.

무과장면의 경우, 오른쪽 상단을 보면 수직으로 솟은 암산 의 표현이 보이는데, 이 당시 금강산을 이러한 방식으로 표현 하지 않았을까 생각되며 원산은 백색의 호분으로 간략하게 처

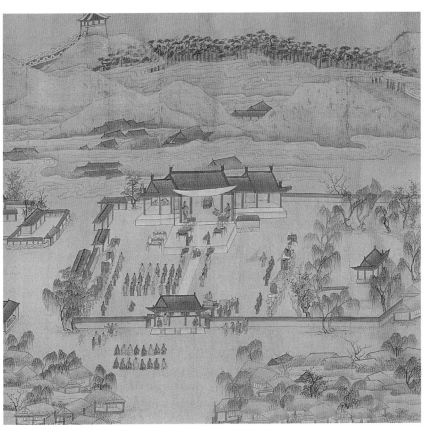

도 96의 부분도

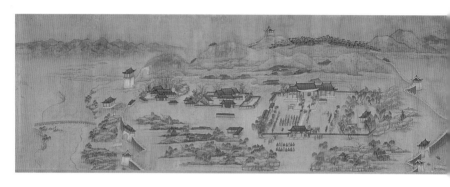

리한 것이 독특하다. 구름의 표현을 보면, 문과방방도는 선으로 구름을 표시하는 구운법鉤雲法을 사용한 반면, 무과방방도는 여백으로 구름을 표시하는 염운법染雲法을 사용한 것이 매우 대조적이다. 인물의 경우는 간신히 이목구비만 구별할 수 있을 정도로 간략하게 묘사하고 옷에는 채색을 입혔다.

　이 작품은 17세기 중엽 궁중의 기록화의 화풍뿐만아니라 초기 실경산수화의 화풍을 엿볼 수 있는 작품이며 조세걸의 〈곡운구곡도〉와 함께 17세기 후반 진경산수화를 대표하는 작품이라고 할 수 있다.

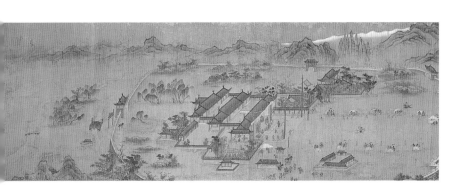

한시각 韓時覺, 조선 17세기 후반, 비단에 채색, 全 57.9×674.1cm, 국립중앙박물관 소장

기사계첩 중 기사사연도 耆社契帖 中 耆社私宴圖

기로회도耆老會圖는 조선시대에 나이가 많은 문신들을 예우하기 위해 만들어진 기로소耆老所에서 행해졌던 행사 장면을 그린 그림이다. 〈기사계첩耆社契帖〉은 기로회의 행사장면과 참석한 기신耆臣들의 초상화[참고1,2]로 꾸며진 화첩으로, 1720년 12월경 당시 화원이었던 김진여金振汝, 장태흥張泰興, 박동보朴東普, 장득만張得萬 등에 의해 완성되었다. 이 계첩은 왕의 회갑을 기념하여 제작된 것으로 1719년 음력 4월 17일과 18일 양일간 기노소耆老所의 노대신들이 가졌던 계회장면을 묘사하고 있다. 우선 〈경현당석연도景賢堂錫宴圖〉[참고3]를 보면 기록화의 특징인 짙은 채색과 세필로 인물들을 상황 그대로 묘사하고 있으며, 시점을 달리하는 건물들은 하나의 무대구실을 하고 있고, 주요 장면을 부각시키기 위해 앞의 지붕을 들어 올리는 전통적 방식을 취하고 있다. 계회장면 중 안쪽에 국왕을 함부로 표현할 수 없기 때문에 회갑상을 마련하여 국왕의 자리임을 암시해주고 국왕의 자리를 건물의 차양으로 살짝 가림으로써 빈 자리를 그렸을 때 오는 어색함을 재치있게 모면하고 있다. 〈기사사연도耆社私宴圖〉[도97]는 기신들이 왕의 회갑 다음날 계사契社에서 계회하는 장면으로 전방에 악대의 연주에 맞춰 처용무가 벌어지고 있고, 그 주위의 관중들은 처용무를 흥미롭게 바라보고 있는 등, 이 계첩의 여러 그림들 중에 가장 자유스럽고 생동감이 느껴지는 작품이다. 특히 술에 취한 듯한 두 노인이 흥에 겨워 어깨춤을 흥겹게 즐

참고 1. 홍만조洪萬朝 초상

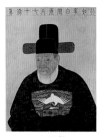

참고 2. 강현姜𤨒 초상

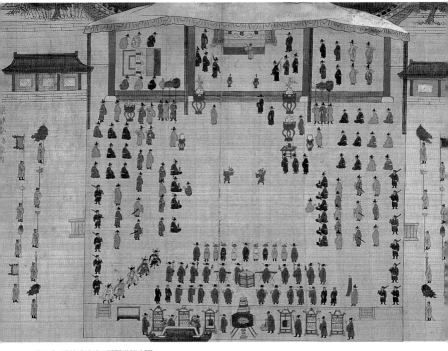

참고 3. 경현당석연도景賢堂錫宴圖

기고 있는 모습은 기록화가 갖는 건조하고 딱딱한 분위기를
일소해주고 있다. 작품속에서 보이는 노인들을 비롯한 관중들
의 다양한 몸짓과 표정 등에서 조선 후기 풍속화 유행의 일면
을 엿볼 수 있으며, 조선 후기 궁중행사 등 기록화의 변모과정
을 알려주는 중요한 작품으로 평가할 수 있다.

耆社私宴圖

기사계첩, 김진여 金振女·장태흥 張泰興 외, 조선 1719~1720년,
보물 638·639호, 비단에 채색, 36×52cm, 개인소장

시흥환어행렬도 始興還御行列圖

화성행행도華城行幸圖는 정조대왕이 1795년에 사도세자思悼世子의 능陵인 현륭顯隆이 있는 화성華城(지금의 수원)에서 혜경궁惠慶宮 홍씨洪氏의 회갑연을 베풀었던 행사를 그린 기록화이다. 이 그림은 8폭의 병풍으로 꾸며져 있는데, 그 내용은 〈화성성묘전배도華城聖廟展拜圖〉, 〈낙남헌방방도洛南軒放榜圖〉, 〈봉수당진찬도奉壽堂進饌圖〉, 〈낙남헌양로연도洛南軒養老宴圖〉, 〈서장대성조도西將臺城操圖〉, 〈득중정어사도得中亭御射圖〉, 〈시흥환어행렬도始興還御行列圖〉, 〈주교도舟橋圖〉이다.

이 중 〈시흥환어행렬도〉는 일련의 장대한 행사장면을 긴 화폭의 병풍에 효과적으로 배치한 구성이 가장 큰 특징으로 수천명의 장대한 행차모습을 높이 156.5cm의 화폭에 압축하여 배치한 것에서 매우 뛰어난 구성력을 볼 수 있다. 원근법과 지그재그의 구도를 적절하게 활용하여 화면 아래의 시흥행궁으로부터 뱀꼬리처럼 구부러진 길을 길게 늘어선 행차장면은 끝이 보이지 않게 표현하였으며, 밝은 색채 역시 행렬을 화려하게 치장하는 역할을 하고 있다. 〈주교도〉[참고]도 역시 원근법을 사용하여 배다리의 위용을 보여주고 있는데, 이처럼 행사의 내용에 걸맞게 행사의 위용을 표현하는 데 주력한 궁중기록화라 하겠다. 장대한 행사장면을 효과적으로 배치한 구성력, 다양한 표현형식과 화려하고 밝은 색채, 그리고 구경꾼에 의한 자유로운 풍속 장면의 삽입 등이 이 그림의 매력이라 하겠다. 배경을 이루는 청록색의 산수를 보면, ㄱ자 또는 ㄴ자 형으로 바위의 결을 묘사한 준법의 표현과 녹각鹿角 모양의 수지법을 선호한 것을 볼 수 있다. 이러한 표현방식은 김홍도, 이인문 등의 그림에 나타나는 양식으로 이 병풍이 김홍도 화풍으로 제작되었음을 보여주는 요소라 하겠다.

화성행행도, 필자미상, 조선 1785년, 비단에 채색, 156.58×65cm,
호암미술관 소장

도 98의 부분도

참고. 주교도舟橋圖

경기감영도 京畿監營圖

이 병풍[도99]은 기본적으로 수선전도首善全圖와 같은 지도식의 구성을 취하고 있다. 화면 위에는 백악산, 인왕산, 북악산, 삼각산이 병풍처럼 둘러쳐져 있고, 그 아래 경기감영을 중심으로 한 서대문 밖의 풍경과 생활상이 묘사되어 있다. 전경은 부감법의 높고 넓은 시점으로, 건물들은 오른쪽 위에서 왼쪽 아래를 향하는 사선방향의 평행투시도법으로 표현되어 있다. 산의 표현을 보면, 피마준에 미점을 찍은 토산과 부벽준으로 쓸어내린 암산에서 정선의 화풍을 계승하고 있음을 알 수 있다.

이 작품에는 유난히 수목이 많이 표현되어 있다. 원산에는 산능선을 따라 소나무가 줄줄이 배치되어 있고, 중경과 근경의 나즈막한 동산과 집들 사이사이에는 여러 종류의 나무들이 풍성하게 묘사되어 있다. 원경의 소나무표현을 보면 이의양李義養(1768~?)의 〈산수도〉(개인 소장)를 연상케 하는데 이 병풍을 이의양을 비롯한 화원들이 그렸을 가능성이 있다. 아울러 이 그림의 제작연대도 19세기 초반으로 상정해 볼 수 있다.

그런데 이 병풍에서 주목할 만한 점은 19세기 초반 감영과 관아를 중심으로 펼쳐지는 각종 생활장면이다. 우선 측간까지 그려진 감영과 관아, 활터, 영은문, 그리고 그 주변의 기와집과 초가집들이 자세히 표현되어 있다. 벽에 흰칠을 하고 "신설약국新設藥局", "만병회춘萬病回春"의 상호명을 써넣은 약방, 미투리를 파는 신발가게, 쌀가게, 행상, 좌고坐賈 등이 큰 길가에 배치되어 있다. 감영 행사의 긴 행렬과 구경꾼들,

도 99의 부분도

가위를 든 엿장수, 물동이를 이고 가는 아낙네, 동자와 마부를 거늘고 말을 타고 외출하는 양반 등 당시의 길거리 모습을 실감있게 엿볼 수 있다. 또한 돈의문敦義門에 설치한 수문장청守門將廳과 그 문을 드나드는 사람들의 여러 모습이 흥미롭게 펼쳐져 있다. 지금까지 공개된 어떤 기록화도 19세기 초반 도시의 생활상을 이처럼 상세하고 생동감 넘치게 묘사한 경우는 없을 것이다. 이 병풍은 회화뿐만 아니라 역사, 도시계획, 건축, 생활, 복식 등 여러 분야에서 관심을 기울여야 할 중요한 자료이다.

필자미상, 조선 19세기 전반, 135.8×442.2cm, 종이에 채색, 호암미술관 소장

책가도 冊架圖

남공철南公轍(1760~1840)의 『금릉집金陵集』에는 정조正祖(재위 1776~1800)가 학문 숭상 분위기를 진작시키고, 학문에 정진하는 자세를 늦추지 않기 위해 책가도를 자리 뒤에 붙여 두고 항상 감상하였다는 기록이 있다. 책가도는 정조에 의해 그 당시 궁중에서 크게 유행하여 화원들에 의해 많이 그려진 장르였으며, 규장각奎章閣 자비대령화원제의 8개 화과畵科 중 하나로 채택될 만큼 중요시되었다. 이규상李奎象의 『일몽고一夢考』에 의하면 김홍도가 서양의 원근법을 사용하여 책가화를 제작하였는데, 그 시대의 귀한 신분 사람들의 벽에는 이러한 그림으로 덮히지 않은 곳이 없을 정도였다고 한다.

18세기 말에서 19세기 전반에는 이윤민李閏民(1774~1841)·이형록 부자의 책가도^{도100}가 유명하였다. 이 작품은 제 8폭 하단에 글씨가 정면으로 보이는 인장에 "이형록인李亨祿印"이라고 새겨진 점으로 보아 이형록의 작품으로 추정하고 있으며 병풍은 8첩으로 중국의 다보각多寶閣과 같은 서가로 되어 있다. 이 작품 속에는 무려 648권의 책이 정연하게 놓여 있어 책가도 가운데 가장 많은 책이 그려져 있는 작품이기도 하다. 책 이외에는 고동기古銅器·청대 도자기·두루마리·문방구·죽제 찬합·향로·표주박·노리개·불수감·석류·진달래·수선화 등이 놓여 있다. 좌우동형으로 중심을 잡으면서 투시도법에 의하여 정연하게 배치하였다. 책을 쌓는 방식을 보면 정연한 질서를 유지한 가운데 약간 옆으로 밀치거나 책 사이에 간격을 두어 변화를 주었다. 다소 딱딱하기 쉬운 그림에 숨통을

도 100의 부분도

틔워준 배려이다. 굵은 부재로 분할된 책가의 구성과 서양화
식의 명암법에 의하여 중후한 분위기가 감돌고 있고, 기물들
은 그릇의 돌출된 문양, 두루마리 종이 윗면의 빛의 효과, 책
에 베푼 음영 등 세밀하고 사실적으로 묘사하였다. 많은 색을
사용하지 않았으면서도 구성의 묘미를 살려 다채롭게 꾸몄으
며 중후함 속에서 다채로움을, 정연함 속에서 변화를 꾀한 작
품으로 평가할 수 있다. 서양화의 투시도법과 음영법을 함께
사용한 점에서 19세기 회화의 특징을 엿볼 수 있다.

이형록 李亨祿, 조선 19세기, 종이에 채색, 139.5×421.2cm, 개인소장

KOREAN ART BOOK
회화 I

초판 발행 · 2001년 5월 5일
3쇄 발행 · 2021년 5월 30일

지은이 · 정병모
펴낸이 · 한병화
펴낸곳 · 도서출판 예경
　　　　주소 · 경기도 고양시 덕양구 동송로 70
　　　　　　　힐스테이트 103-2804
　　　　전화 · (02)396-3040〜3
　　　　팩스 · (02)396-3044
　　　　전자우편 · webmaster@yekyong.com
　　　　홈페이지 · www.yekyong.com
　　　　출판등록 · 1980년 1월 30일(제300-1980-3호)

문화의 새로운 세기를 여는
KOREAN ART BOOK

● 는 근간입니다.